献给我亲爱的父母,
马克·格林（Mark I. Greene）与贝拉·格林（Bella Greene）教授

致谢

 我非常感谢编辑登·麦克马洪（Don McMahon），他曾委托我为《艺术论坛》写了一篇文章，从而为本书播下了种子。1999 年至 2000 年，我在惠特尼美国艺术博物馆的独立研究项目获得了奖学金，这使我对艺术史的兴趣愈加浓厚，其中我尤为感谢罗恩·克拉克（Ron Clark）和安德鲁·罗斯（Andrew Ross）奖学金。在编辑方面，谨此对安德鲁·科默（Andrew Comer）和拉迪卡·琼斯（Radhika Jones）的支持深表谢意。这本书源于一种特定的文化，仰赖 Rhizome.org 网络平台的同事马克·特赖布、亚历克斯·加洛韦（Alex Galloway）和弗朗西斯·黄（Francis Hwang）给予的智慧和友谊，我在网络艺术领域的背景大大增强。下列艺术家、策展人、作家和教师：雷切尔·鲍尔比（Rachel Bowlby）、希思·邦廷、丹尼斯·库珀（Dennis Cooper）、马修·富勒、格雷厄姆·哈伍德、娜塔莉·杰雷米延科、大卫·约瑟利特、格克·洛文克、乔治·梅耶（George Meyer）、沙米姆·穆明（Shamim Momin）、安东尼·莫利纳利（Anthony Morinelli）、朱莉亚·墨菲（Julia Murphy）、西蒙·波普、里弗（Rieff）教授、大卫·罗斯、彼得·斯塔利布拉斯（Peter Stallybrass）、伊丽莎白·舒柏琳（Elisabeth Subrin）、格洛丽亚·萨顿，亦曾予以我诸多灵感。最后，谨向我深爱的家庭：安德鲁·科默、贝拉和马克·格林、施博罗特斯·格林（Sprouts Greene）、大卫·格林（David Greene）和亚曼达·怀特（Amanda Witt）、埃兹拉和埃里卡·格林（Ezra and Erica Greene）、莱文森一家（the Levinsons）、马麦斯一家（the Marmars）和施登斯一家（the Sterns），深深鞠躬致敬。他们一直重视学术，并对我的所有追求悉加亲切的鼓励。

图1. 郑淑丽,耶比耶设计和
罗杰·森纳特,《燃烧》,2003年。

 艺术与科技实验室译丛

网络艺术

[美] 雷切尔·格林（Rachel Greene） 著

苏滨 译

Internet Art © 2004 Thames & Hudson Ltd, London
This edition first published in China in 2024 by China Machine Press, Beijing
Simplified Chinese Edition © 2024 China Machine Press, Beijing

此版本仅限在中国大陆地区（不包括香港、澳门特别行政区及台湾地区）销售。未经出版者书面许可，不得以任何方式抄袭、复制或节录本书中的任何部分。

北京市版权局著作权合同登记　图字：01-2023-2134号。

图书在版编目（CIP）数据

网络艺术 /（美）雷切尔·格林（Rachel Greene）著；苏滨译. — 北京：机械工业出版社，2024.3

（艺术与科技实验室译丛）

书名原文：World of Art: Internet Art

ISBN 978-7-111-74960-8

Ⅰ.①网⋯　Ⅱ.①雷⋯　②苏⋯　Ⅲ.①数字技术 – 应用 – 艺术 – 设计　Ⅳ.①J06-39

中国国家版本馆CIP数据核字（2024）第041607号

机械工业出版社（北京市百万庄大街22号　邮政编码100037）
策划编辑：马　晋　　　　　责任编辑：马　晋
责任校对：郑　雪　张　薇　封面设计：张　静
责任印制：任维东
北京瑞禾彩色印刷有限公司印刷
2024年6月第1版第1次印刷
145mm×210mm・6.75印张・2插页・238千字
标准书号：ISBN 978-7-111-74960-8
定价：78.00元

电话服务　　　　　　　　　网络服务
客服电话：010-88361066　　机 工 官 网：www.cmpbook.com
　　　　　010-88379833　　机 工 官 博：weibo.com/cmp1952
　　　　　010-68326294　　金 书 网：www.golden-book.com
封底无防伪标均为盗版　　　机工教育服务网：www.cmpedu.com

目录

7 引言
8 概述
网络史及其史前史 14 / 网络艺术的艺术史语境 19

31 **第一章**
早期网络艺术
参与公共空间 34 / 俄罗斯网络艺术场景 36 / 新词汇表 39 / 旅行和纪实模式 45 / Net.art 52 / 网络女性主义 60 / 企业美学 65 / 远程呈现 67

73 **第二章**
隔离元素
基于电子邮件的社区 73 / 展览形式和集体项目 78 / 浏览器、ASCII、自动化和错误 84 / 戏仿、挪用和混音 90 / 绘制作者身份 100 / 超文本和文本美学 102 / 重塑身体 105 / 新的分配形式 108 / 性别的表象 109

117 **第三章**
网络艺术的主题
信息战和战术媒体的实践 117 / 千禧年之交,战争和互联网泡沫 126 / 数据可视化和数据库 129 / 游戏 142 / 生成和软件艺术 150 / 开放作品 162 / 2000年的崩溃 166

171 **第四章**
艺术面向网络
偷窥、监视和边界 171 / 无线 178 / 电子商务 182 / 共享形式 186 / 视频和电影话语 189 / 低保真美学 198 / "艺术面向网络" 204

212 时间轴
213 术语表
215 主要参考文献

引言

从电子邮件到搜索引擎，再到购物、竞争和促销，当代的门户网站提供了广泛的资源和服务。这本书更像是早期互联网的门户网站：网络组织的初步实验以网络链接和前后关联的信息为特色，依据主题进行排列——例如，教育、旅行或鸟类。它们被那些率先意识到网络应当需要指向标的资深用户编制出来，并作为通道指引着其他人独自驶入广袤而多变的网络世界。

我的目的是让这本书像那些早期的门户网站一样，为希望探索网络艺术领域的读者提供途径。作为一个早期的资深用户，我自己与该领域的联系——与在线艺术社区 Rhizomo.org 的长期联系，对网络艺术发端的了解，对编程语言的掌握，在网络开发的商业部门积累的经验，以及一种将网络艺术尽量与其他领域、当代艺术史、媒体进行对接的兴趣——凡此种种，无不为写作提供了资料。

本书对网络艺术做了介绍，包括它的历史以及相关的主题和话题，因而有必要解释如何在艺术史和当代语境下解读特定的网站、邮件列表或软件，并与之进行互动。这通常有赖于重要的细节和描述，而且绝佳作品所在多有，我对网络艺术的兴趣也从中屡受激发，本想广涉博采，最终却不得不割舍。又鉴于此，谨以追加的资源、项目附录、增补档案和门户网站附缀补充⊖，以期诸位读者能举一反三，并跻身于这个异彩纷呈且富有意义的领域。

图2. **Jodi.org**,《http://404.jodi.org》, 1997年。Jodi.org 的工作——其名称源自网络浏览器错误，或者用互联网术语来说是"404"——通过使用电子邮件通信作为其重点。该项目分为三个部分——"未读""回复"和"未发送"——每个部分都会故意重新排列或审查其输入（例如，通过删除"未读"中的元音，然后使其在"未发送"中回流）。

⊖ 因近20年信息资源瞬息万变，故本书只保留了部分附录内容。——译者注

概述

无论是日常的抑或异国情调的，公共的抑或私人的，自治的抑或商业的，互联网都是一种纷杂、多元和拥挤的当代公共空间形式。因此，发现网站、软件、广播、摄影、动画、电台和电子邮件等诸多与之相关的形式，并不令人惊讶。此外，计算机作为体验网络艺术的基础，可以是一种渠道，也可以是一种生产手段，亦可采用笔记本电脑、手机、办公室电脑的形式——它们各有各的屏幕、软件、速度和性能——艺术作品的体验也会随之变化。网络除了能够得天独厚地承载许多不同审美活动之外，还有其他新奇和复杂的问题，如网络艺术的相对年轻以及它的非物质化、短暂性和全球性，这使得网络艺术难以在批判性与历史性审视中盖棺定论。然而，它的位置如此明确：犹如19世纪前的文化中装饰公共区域和建筑领域的伟大艺术品，网络艺术存在于广阔的开放区域——网络空间——呈现于世界任何地方的电脑桌面上，却罕见于博物馆大厅和白盒子画廊中，而过去两个世纪以来我们一直从那里探寻艺术。

由于媒体和工具的不断削减和添加（如软件和应用程序过时，网页被废弃和删除，软件升级，新插件入市，网站推出），网络艺术与获取技术、去中心化、生产和消费的问题相互交织，反映出媒体领域的作用如何日益趋同于公共空间。网络艺术的发展离不开军事和商业创新的历史。随着计算机从乏善可陈的笨拙机器发展为具有推理性、便携式且可定制化的仪器，它已在代理、协调和选择方面得以有效应用，同时网络艺术亦因电脑角色的变更而不断发生变化。然而，网络艺术的重要意义不止见诸单一的演化证据。网络艺术带来的工具和问题是当下性的，因

而也与我们当前的生活方式息息相关。网络艺术是艺术史脉络延续的一部分，它包括诸如指令、挪用、非物质化、网络作品和信息之类的策略和主题。在早期艺术家的作品中，探索网络艺术和观念之间的相似之处是很重要的，比如白南准（Nam June Paik, b.1932）的《参与电视》（*Participation TV*, 1963）[3]将传统上作为广播平台的电视塑造成一个互动画面，而他的接收和生产装置则预示了以浏览器为实验素材的浏览器艺术（详见第二章）。

　　本书试图展示，从20世纪90年代开始，信息技术的变化究竟如何对艺术实践造成影响，反之又如何受到艺术实践的持续影响。对此，本书将通过两种方式进行探索：一是提供一些由艺术家在网上创造的混合多种文化表达方式的快照和屏幕截图，二是通过对网络艺术的技术编年史

图3.　**白南准**，《参与电视》，1963年（1988年版）。白南准将无所不在的电视——一种发射单向信号的面向消费者的设备——转变为一个互动的、参与性的空间。陌生的商业装置不仅成为一个更加开放和反应灵敏的艺术和交流系统，而且屏幕也成了一个图像平台。在一个界面内从广播切换到制作在互联网艺术创作中很少见。

图4 《激进的软件》(*Radical Software*)。这本"短命"的出版物（1970—1974）致力于视频和视频艺术，由对分散媒体感兴趣的作家和艺术家发起。它的内容从根本上来说是跨学科的，经常专注于技术问题，并且该期刊是 D.I.Y发起"自由软件"和"战术媒体"等运动的重要先驱。所有11个问题现在都可以上网查看：http://www.radicalsoftware.org/。

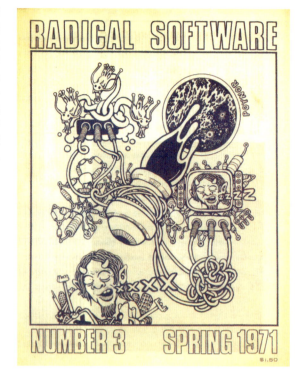

以及艺术史前例的描述，以揭示人们对社会（其中媒体、信息和商业无所不在）的更为广泛的关注。

　　这段历史发端于欧洲，特别是东欧。在那里，冷战后的技术和民主为先进的艺术制作和媒体行动主义开辟了空间，产生了传奇的"net.art"场景（其中的"点"必不可少），这在第一章中有描述。在第一章和整本书中，我讲述了网络艺术通过强调观众的互动、信息的传递、网络的使用而受惠于概念艺术的方法，同时绕过了艺术对象在传统上的所谓自主地位。早期网络艺术家的项目将在这一章中详细介绍，并结合政治形势按时期划分。第二章描述了早期的网络艺术家如何通过艺术项目与电子邮件列表的交流而探索新媒体的构成特征。在第三章和第四章中，这些线索扩展到包括其他突出的主题，如信息战、游戏、软件和策略媒体。有时提及政治和商业的原因在于，网络不是对"dotcom"资本主义的直接补充，而是对越轨与不

公正行为的一种平衡。通常是网络艺术家与各种批评者、活动人士一起，对新的或现有的计算机和信息技术中滋长的傲慢提出了批评。此外，网络艺术家经常创造出现实的替代品，比如开发非商业软件的实用产品。他们的策略意味着商业机制影响着艺术以及其他我们认为与工业不相关的领域。

1972年，英国评论家劳伦斯·阿洛威（Lawrence Alloway）似乎预见了网络的发展。他在《被描述为一个系统的艺术界》（The Art World Described as a System）中，讲述了艺术家及其传播作品的各种社交、专业和评论网络。阿洛威一直对大众媒体的扩张非常警惕，他引证成熟的营销机制、急剧增加的交流、快速的生产，以及评论与艺术"数据"或文件的传播，指出"我们所有人都在一个新的飘摇不定的连接中转圈圈"。阿洛威更喜欢另类的展览场所和多样化的艺术专业领域，因为其中容纳了可能比他那一代人更了解流行文化的年轻人。毫无疑问，阿洛威非常好奇网络艺术家是如何设计出不同的方法、目标和社区，以替代"线下"艺术界。他还重视在大众媒体和当代生活的复杂织体所构成的实际生存之间，新媒体艺术家引入的大量策略和评论，在多大程度上为模糊且不断变化的空间类型赢得了一个重要的位置。

事实上，相比于德国艺术家格哈德·里希特（Gerhard Richter，b.1932）和美国艺术家马修·巴尼（Matthew Barney，b.1967）等人同时创作的作品，网络艺术与社会或经济声望的对象无关，至少目前与纽约、科隆、伦敦和其他文化之都蓬勃发展的世界性艺术交易几乎没有关系。它一般是一种更边缘的对抗形式。这种形式经常结合模仿、计算机功能和被庇护的激进主义，同时积极利用公共空间，并避开画廊和博物馆世界中似乎根深蒂固的界限。互联网艺术重新定义了当下艺术制作、分销和消费的一些材料，将活动从白盒子画廊扩展到最远程的网络计算机。与公共雕塑或壁画一样，电子邮件、软件和网站很容易被忽视作为"艺术"，这无疑是因为它们的功能或位置意味着用户和路人不愿意承认它们是"艺术"。尽管他们的工

具和场所不同,但网络艺术几乎是由所有推动艺术实践的动机所支撑的:意识形态、技术、愿望、试验的冲动、交流、批判或颠覆、理想或情感的阐述,以及观察或体验的记忆。

虽然网络艺术对当代艺术实践的贡献构成了本书的大部分内容,但阻碍其轻松融入艺术史传统标准、市场和对话的若干争端,亦须予以探讨。禁锢其变成艺术主流的话语会掩盖其最重要的无政府主义倾向,并对细致研究其独特性的有益之处加以诋毁。此外,人们无法掩盖网络艺术家与博物馆、画廊等官方文化机构之间的相互怀疑,这种怀疑自该形式诞生以来一直存在。网络艺术有时被当权者视为当下生活方式的象征,但有时被视为衍生的、不成熟的艺术实践。对于关注网络艺术的评论家、策展人和观众来说,该领域代表了新美学的可能性,并为当代艺术话语做出了贡献。对于那些不支持它的人来说,网络艺术通常被认为缺乏绘画和雕塑作品的工艺性和直接性,因为它强化了商业工具的特权,过于接近平面设计,或者利用了廉价的"妙语连珠"编程技巧(真实、有意义的艺术自然应该与之对立)。此外,软件艺术等网络实践与现有的画廊、博物馆和话语系统不一致,这些机构往往希望将自己与商业领域区分开来。还有一种趋势(自视频艺术诞生以来)是将消费电子产品或与大众媒体实践相关的新用途放在一个类别中,将艺术放在另一个类别里。

互联网被认为是平庸的,它的标签和商业工具(Netscape Navigator、Macromedia Flash)以及它的操作必备条件——为观看艺术需要打开、启动和登录——也都于事无补。对于许多观众来说,电脑屏幕上的艺术在概念上和物理上都太陌生了,访问它所需的技术步骤与静静观览画廊或博物馆藏品等"艺术"体验不符。

事实上,有一种截然不同的异国情调在起作用。网络在充满差异性的新兴阶段,其商业化程度较低,似乎也更前卫。现在,"互联网繁荣"已经结束,它的技术在我们的工作、娱乐和消费方式中根深蒂固,它的质量受到了劳工、研究社团或更糟糕的弹出窗口和垃圾邮件的影响。

这些企业产品和自由软件（一场多元化的国际运动，专注于保护和促进复制、研究、使用、修改和重新分发软件的自由）项目的并置，虽然为那些对艺术、媒体文化和当今社会理论感兴趣的人提供了丰富的材料，但也有一些人抨击了大行其道的品牌渗透手段和现象。对于这些批评者中的一部分人来说，始于网络的作品，或以网络与商业形式存在的作品，似乎永远都无法摆脱这些限制而获得艺术的地位。

一种相关的批评有时针对作品的创作者：网络和软件艺术家，通常自称是程序员，并不是"真正的"艺术家。这种批评可以被视为艺术转型的表征，以及对艺术家的期望逐渐发展的征兆。它关乎艺术家应该是什么样的人，他们应该拥有什么样的技能或从事什么行业，他们的批判性关注应该是什么。只有以有限的方式将艺术家的角色想象为制作人，并且他们可能不合时宜地存在于网络的时间和范围之外，反对意见才能持续下去。

网络艺术之所以招致非议，还因为它在认知上的精英主义，孤绝于世的立场，以及赛博空间的令人疑虑。一些人认为，线上用户对线下世界漠不关心，因为该领域在语言和操作上的复杂性每每使参与者深陷其中。我认为，这种批判可以得到证实，它将互联网定位为一个休闲和沉思的空间，一个天堂般的地方，在那里人们可以沉浸在网络美学和虚拟社区的奇思遐想之中。事实上，将互联网描述为一个开放的竞争环境和空间，不受性别、种族和阶级偏见的影响，或不受劳工问题或生态后果的影响，都是误导。弥漫于网虫、黑客之中的孤立感如此强烈，以至于网络艺术与其他传统艺术的实践和历史之间的许多对话仍然处于萌芽状态。

然而，这些关键问题不应掩盖这样一个事实，即网络艺术已经得到了各个重要方面的关注和支持，包括处于主流艺术世界内部和边缘的策展人、机构和社区。从首尔到卡塞尔，许多主要的国际博物馆、资助机构和节庆已经认识到网络艺术的重要性，并开始发展有限的专业知识来支持其方案编制，对网络艺术的加持一

时蔚然成风。如果不通过奥地利电子艺术节（奥地利林茨）、ZKM艺术与媒体中心（德国卡尔斯鲁厄）、瓦格协会（Waag Society，荷兰阿姆斯特丹）、沃克艺术中心（美国明尼阿波利斯）、后大师画廊（Postmasters gauery，美国纽约）、退格键（Backspace，英国伦敦）、邮件列表Nettime、辛迪加和老男孩网络（Syndicate and Old Boys Network），以及Telepolis、THE THING和Rhizome.org等平台，《弱音器》（Mute）和《智能代理》（Intelligent Agent）等印刷出版物，来阐明网络艺术备受鼓舞的发端，那么一段真实的网络艺术史就无法得以呈现。

当艺术家和评论家试图发明新词汇来谈论媒介之时，作为一个在急需批判性构思的时期开始涉猎网络艺术主题的人，我的观点是，目前的时机更适合撰写一本关于这个主题的书。网络艺术家最初对传统艺术世界的怀疑，对论战的渴望，以及对互联网新奇事物的狂热和炒作，大抵已经偃旗息鼓，网站和软件等概念对普通艺术爱好者来说不再陌生。尽管自20世纪90年代中期以来，媒体理论的变化和发展势头因网络应用的普及而得到了扩大，但人们已不再热衷于界定概念或宣告其独一无二的本体性，也不再通过关注单一的作者或终极理论来解决互联网的冲突。早些年，我感受到了对新媒体提出新的批评方法或赋予他们"网络"敏感性的压力，而现在，我有可能为更广泛的受众写一部更开放的历史，一部与其他相关艺术史及反对运动对话的历史。在网络艺术写作上的这些转变，加深了我对该领域的兴趣，以阐明权力与艺术、日常生活之间的关系。

网络史及其史前史

就像有线电视、消费电子产品、摄像机、收音机甚至卫星的历史一样，互联网的历史在一定程度上是通过创新者、公司、研究中心、政府计划，以及制造应用性工具的军事建设来讲述的。网络发展的主流是计算机和电子数据相互交织在一起的历史。查尔斯·巴贝奇（Charles Babbage，1792—1871）是19世纪剑桥大学的数学教

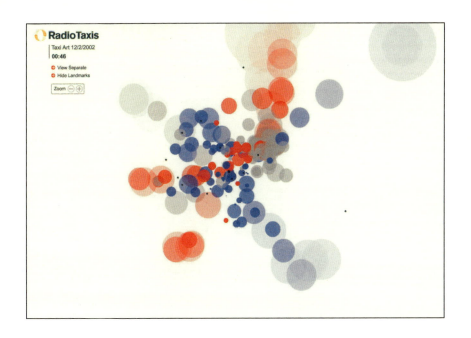

图5. **广播出租车**（Radio Taxis）《出租车艺术》(Taxi Art)，2002年。一家英国出租车公司利用伦敦黑色出租车、卫星跟踪和互联网来编排生动、多彩的汽车行驶地图，实际上涉足传统艺术和交通行业区域之外的领域。虽然其营销考虑与第四章中讨论的GPS艺术品不同，但所涉及的理论问题却明显相关。

授，他在生产和劳动方面的工作被约翰·斯图尔特·米尔（John Stuart Mill，1806—1873）和卡尔·马克思（Karl Marx，1818—1883）接手。他们为按照指令执行任务的设备（即被称为"程序"的东西）设计原型。他所设计的"引擎"——差异引擎和更雄心勃勃的分析引擎——是由穿孔卡控制的灵活而强大的计算器。分析引擎包括许多后来再次出现在计算机上的调制解调器功能，如内存条和存储器的版本，但它被设计成巨大的蒸汽动力，在巴贝奇的一生中从未被制造出来。在发动机方面，巴贝奇最重要的合作者之一是奥古斯塔·阿达·金（Augusta Ada King，1815—1852）。她是拉芙莱斯伯爵的夫人，也是拜伦勋爵的女儿，拜伦勋爵为发动机编写了一些指导程序。阿达是网络艺术平台äda'web的同名名称，同时也是美国国防部使用的一种编程语言。

乔治·布尔（George Boole，1815—1864）完善了二元代数系统，使数学方程能够用正确或错误的语句表示，他的工作在20世纪30年代成为电路开发和使用的核心，只处理两个对象：是/否、真/假和0/1。采用这种方法，可

以构建使用布尔代数的电气逻辑电路，并将其组合成一台电动非蒸汽动力计算机。电动计算机最早是在1938年左右被开发出来的，当时德国工程师康拉德·楚泽（Konrad Zuse，1910—1995）[6]在他父母的客厅里用电磁电话继电器制造了一台大型机器Z1，他还使用了两个逻辑电压电平（开和关）与二进制编号相结合，为未来计算机的许多原理奠定了基础。另一位计算机发展的先驱，是英国数学家艾伦·图灵（Alan Turing，1912—1954）。他不仅设计了计算机，还在人工智能领域做了首批实验，以考察计算机是否"会思考"，以及计算机处理与人类逻辑系统相比究竟如何。1943年，图灵研发了世界上第一台电子阀计算机，这台被称为"巨人"的计算机使用了纸带阅读器系统，其中的纸带由许多女性军事电传操作员进行打孔处理。从德国恩尼格玛设备加密的传输中截获的数据可以通过计算机进行高速输入和处理。该应用程序表明，计算机技术可以用于涉及字符和数字的任务。

葛丽斯·莫瑞·霍普博士（Grace Murray Hopper，1906—1992）可能是20世纪第一位参与计算机复杂语言开发的女性。在COBOL（面向商业的通用语言）的开发及其在美国军事家上的应用方面，她具有很大影响力。除了她在这方面的工作，她的地位——她是她那个时代级别最高的女海军军官（海军少将），堪称凤毛麟角。她还因1945年发现第一个计算机"bug（漏洞）"而被人们铭记，这是一只飞入哈佛Mark II计算机电路的飞蛾。今天的"bug"是隐喻性的——程序中的错误或冲突——但这只飞蛾象征着错误和崩溃在计算机相关活动中的重要位置。它至今被保存在华盛顿特区的美国国家历史博物馆。

1946年，宾夕法尼亚大学的约翰·普雷斯珀·埃克特（John Presper Eckert，1919—1995）和约翰·莫奇利（John Mauchly，1907—1980）开发的电子数字积分计算机（ENIAC）是第一台被美国陆军用于弹道计算的数字计算机。ENIAC体积巨大，包括18000多个阀、7万个电阻器和500万个焊接接头。它的电力需求非常之大，据报道这台计算机的运行甚至使西费城地区的灯光都变暗了。1951

图6. **康拉德·楚泽**的第二台计算机Z3。开发出Z1和Z2后,楚泽在第二次世界大战期间继续制造Z3。这台机器——据说是世界上第一台功能齐全的程序控制计算机——构成了楚泽声称它是电子计算领域第一台计算机的基础。

年,商用计算机UNIVAC(通用自动计算机)进入市场,固态电子技术使越来越小的微芯片成为可能。在20世纪60年代,减少计算机体积和重量的动机导致其尺寸大幅减少。至20世纪70年代早期,计算机中央处理器(CPU)、存储器和控制器等核心部件都已集中在一个硅芯片上。

1981年,IBM发布了个人计算机(PC)。虽然史蒂夫·乔布斯(Steve Jobs)和苹果的联合创始人史蒂夫·沃兹尼亚克(Steve Wozniak)在20世纪70年代发布了几个苹果模型,却一度无法与之竞争,直到1984年开发麦金塔计算机(Macintosh)后才有所改观。Mac引入屏幕上可点击的图标,而计算机界面要求用户输入指令。Mac还普及了"桌面",这是一种计算机界面的视觉表示。光标的移动来自斯坦福研究所的一项发明:道格拉斯·恩格尔巴特手控装置,被称为"鼠标"。到20世纪80年代初,苹果公司、康懋达(Commodore)和睿侠(Radio Shack)供应微型计算机,它具有便利的软件包和应用程序,如文字处理和电子表格操作等。在20世纪八九十年代,随着越来越多的IBM机器的复制品或衍生品进入市场,家用计算机变得越来越便宜。今天,大多数北美和欧洲的学校都有可连接网络的计算机。

网络的历史要比计算机的历史短得多。许多人把美国军队科学家万尼瓦尔·布什(Vannevar Bush,1890—1974)看作它的"祖父"。布什是麻省理工学院教授,他在20世纪30年代创建了机械计算机。1945年他在《大西

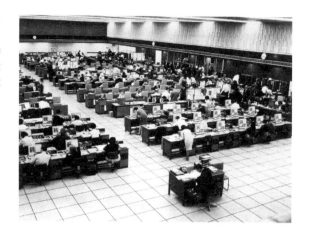

图7. 西伦敦机场 BEA 预订大厅。在这张 20 世纪 60 年代的照片中,航空公司的工作人员利用计算机为旅客确保飞机座位无误。计算机在 20 世纪 50 年代初首次投入商业应用,改变了人们的工作和生活方式。

洋月刊》上发表了一篇题为《诚如所思》的文章,其中构想了一个名为 Memex 的有趣系统。它被内置在办公桌中,允许多个用户同时浏览各种缩微胶卷,并输入他们自己的数据。虽然它从未实现,但 Memex 模型的交互式数据库作为研究和教育的工具,却在其他电子信息领域得以应用。西奥多·纳尔逊(Theodor Nelson,b.1937)在 20 世纪 60 年代初重申了布什的思想,创造了术语"超文本"和"超媒体"来描述文本、图像和声音,这些可以与他称之为"上都"(Xanadu)的"文献宇宙"(docuverse)相互连接。以联想、非线性思维和经验为模型的系统具有巨大潜力,布什和纳尔逊都对此充满兴趣。他们的思路勾勒出互联网蓝图,特别是纳尔逊的超文本概念。以赞助方国防部命名,阿帕网(ARPANET)被设计成一个防止核攻击的通信系统,由四所美国大学(加州大学洛杉矶分校、加州圣巴巴拉大学、斯坦福研究大学和犹他大学)顺利实施。1989 年之前,网络一直是政府和研究者的工具,直到英国蒂姆·伯纳斯-李(Tim Berners-Lee,b.1955)提出了全球超文本项目——万维网。这个网络是由伯纳斯-李设计的,以提高标准研究实践的效率,而标准研究实践经常受到研究人员进出项目和集中式信息存储库(如图书馆)的阻碍。如果数据可以通过公共超文本文件提供,研究将有效地分散、促进,并摆脱物理位置的约束。伯纳斯-李的网络可通过强大的调制解调器访问,其运行的协议现在被广泛称

为HTML（超文本标记语言）。程序员对这些技术规范进行了全面审查和改进，网络的使用开始在教育领域得到扩展和发展。在网络内部发展的同时，网络正迅速成为一个深受业余爱好者和社区欢迎的场所。应用程序，如Gopher、新闻组（Usenet）和公告板正在把它变成一个通用的平台。Web浏览器——定位和显示网页的应用程序——在不久之后被引入，但最初只能显示文本。马赛克（Mosaic, 1993）和网景导航者（Netscape Navigator, 1994）是第一批多媒体或图形浏览器（能够显示图像、视频和音频）。后来的浏览器则包括开源的谋智（Mozilla）应用程序和微软的IE浏览器。

网络艺术的艺术史语境

自20世纪90年代中期开始，虽然有关网络艺术的讨论已经在许多书和目录中出现，并且少数网络艺术的档案文件能够在网络上使用，但网络艺术和其他艺术历史运动没有被妥善记录。在某种程度上，这可能是由于许多网络艺术评论家和作家的特殊性，他们的方法往往基于网络文化，他们的受众大抵仍集中在网上。他们的经验尽管很有用，但在网络艺术与网络群体之间、艺术运动和艺术形式之间——如激浪派、EAT（Experiments in Art and Technology，艺术与技术实验），20世纪60年代以来的偶发艺术和多媒体艺术现象之间，有线电视和视频的发展之间，诸多因素的关系并不是总能得到持续的批判性探索。在本书里，我们有足够的空间来审视那些与网络美学对话的作品。

许多网络艺术家与法国艺术家马塞尔·杜尚（Marcel Duchamp, 1887—1968）的作品以及达达主义的参与者有着紧密的联系，他们推动艺术实践摆脱了传统的绘画形式。达达主义是1916年始于苏黎世的国际艺术运动，它试图对第一次世界大战和传统艺术大众予以回应。达达主义坚持以随机性作为一种表达方式，譬如达达的成员创造了依赖于指令和偶然的单词变化的诗歌。这种指令在网络语境下就是"代码"，即构成所有软件和计算机操作基础

的算法（解决问题的一系列步骤）。

事件性艺术和偶发性艺术（表演和出版实验）——始于20世纪50年代末，由与激浪派有关联的艺术家参与，包括艾伦·卡普罗（Allan Kaprow, b.1927）[8]、罗伯特·瓦茨（Robert Watts, 1923—1988）、乔治·布莱希特（George Brecht, b.1925）和小野洋子（Yoko Ono, b.1933），也是基于不可预测的执行指示或前提。艾伦·卡普罗对时间层次、空间以及人际互动的兴趣来自于美国抽象表现主义，即杰克逊·波洛克（Jackson Pollock, 1912—1956）的"利用视觉、声音、运动、人、气味、触摸的特定物质"，同时也从许多方面预示了计算机艺术作品的互动性和基于事件的性质。

从20世纪60年代开始，随着诸如贝拉·朱尔兹（Bela Julesz）和迈克尔·诺尔（Michael Noll, b.1939）这样的艺术家用计算机制作的影像作品进入画廊的领地，卫星也开始被用于连接分散地点的艺术参与者。1965年，斯坦·范德比克（Stan VanDerBeek, 1927—1984）为电影、声音、动画和拼贴艺术建立了一个卫星连接的视听场所，名为电影–圆穹（Movie-Drome）[9]。他是一位将多媒体与网络统合于偶发艺术的先驱，美国评论家格洛丽亚·萨顿（Gloria Sutton）指出，这似乎是由网络冲浪和浏览所导致的网络数据消费的原型。就像许多从事媒体艺术工作的人一样，范德比克深受作曲家约翰·凯奇（John Cage, 1912—1992）和加拿大作家、理论家马歇尔·麦克卢汉

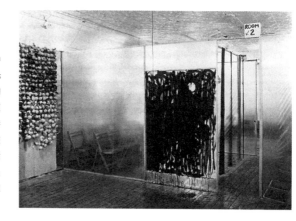

图8. **艾伦·卡普罗**，《6个部分中的18个偶发事件》（*18 Happenings in 6 Parts*），1959年。卡普罗最初是一名行动画家，后来他将机会原则融入实践中，并实现了互动和参与。这种包括投影、绘画和表演在内的高度剧本化且经过排练的活动，被更宽松、开放的活动所取代。与这个时期的许多项目一样，偶发艺术挑战了艺术品的严格定义。

图9. **斯坦·范德比克**，在纽约斯托尼波因特的环保电影院《电影-圆穹》前，1966年。

（Marshall McLuhan，1911—1980）的影响。前者热衷于将素材和片段融入音乐创作中；而后者则认为每种类型的媒体均应被视为活跃的隐喻，它能够将经验转化为新形式，将中介转变成参与者。几十年后，诸如网络是一种开放和包容的民主媒体之类的论断，往往会援引麦克卢汉关于主观经验、反馈和选择的言辞。

20世纪60年代有一项倡议预示了网络合作生产模式——艺术家可以与程序员、设计师或其他专家合作——即EAT，于1966年由贝尔实验室工程师比利·克鲁弗（Billy Klüver，b.1927）发起组织。其参与者包括安迪·沃霍尔（Andy Warhol，1928—1987）、伊冯·雷纳（Yvonne Rainer，b.1934）、罗伯特·劳森伯格（Robert Rauschenberg，b.1925）、贾斯帕·约翰斯（Jasper Johns，b.1930）、约翰·凯奇和大卫·都铎（David Tudor，1926—1996）。正如20世纪60年代视觉艺术家融合了舞蹈、音乐和其他大众文化形式，EAT也扩展到由贝尔实验室资助的科学工程。它是跨学科空间延伸的一部分，可以视为当代实践的一种布局，如作为"研究和开发"（在麻省理工学院媒体实验室）的黑客、软件艺术或网络艺术。

在20世纪60年代和70年代早期，许多展览和评论家开始关注明晰的批评词汇，这些词汇试图超越"艺术对象"来处理信息和系统。有趣的是，许多大型博物馆都基于这些有点激进和陌生的前提来举办展览，包括1968年伦敦当代艺术学院的"控制论奇缘"[10] [Cybernetic

图10. "控制论奇缘"展览海报，1968年。

图11. 基特·加洛韦和谢里·拉比诺维茨，《电子咖啡馆》，1984年。《电子咖啡馆》悬置了空间和时间的划分，并避开了单一的、标志性的作者模式，以强调参与者、景观和表演的相互作用。从互联网艺术的角度来看，多媒体奇观和基于卫星的合作（例如电子咖啡馆）赢得了新的历史意义。

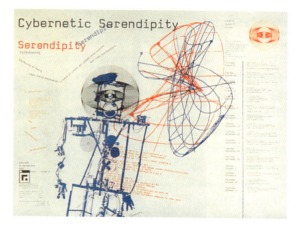

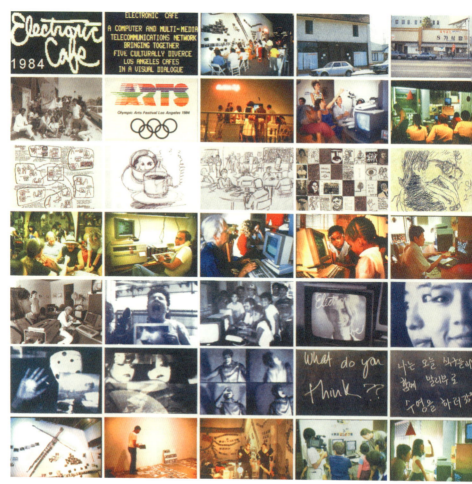

Serendipity，由贾西亚·赖夏特（Jasia Reichardt）策划］，1970年在纽约犹太博物馆展出的"软件"［Software，由杰克·伯纳姆（Jack Burnham）策划］，以及纽约现代艺术博物馆展出的"信息"［Information，由基纳斯顿·麦克希恩（Kynaston McShine）策划］。即便在最近的"网络时代"，只有少数起源于ZKM、林茨电子艺术节和旧金山现代艺术博物馆的新媒体艺术展览，方能在规模和场地上比肩于那个时候举办的展览。"软件"的策划者杰克·伯纳姆，他重视艺术家和计算机科学家之间的跨界交流，展示了计算机创新者西奥多·纳尔逊和尼古拉斯·尼葛洛庞帝（Nicholas Negroponte, b.1943）的作品与那些自己定义风格的"艺术家"的作品。他将概念和主题结构作为它的"软件"，将外部对象或形式（如果有的话）称为"硬件"。"信息"的展览名称来自于策展人的一种感觉，即艺术陷入僵局，被世界事件所麻痹，被物质所拖累，而艺术曾经迥异于一味猎奇的娱乐。在这个展览的目录中，麦克希恩写道，这些艺术家们"带着无处不在的流动性和变化感……对快速交换灵感的方式很感兴趣，而不是把概念封存在一个'物体'之中"。2003年，美国评论家戴维·乔斯利特（David Joselit）认为，麦克希恩的文章提出了两个重要的主张，即"时至1970年，物体俨然已经过时"，此外"动态的信息交换只有在永久存在的情况下才会被'封存'起来"。

在20世纪70年代和80年代，相对经济的视频、传真、有线电视以及卫星技术被艺术家更广泛地使用，大大扩展了极简主义和概念艺术昔日涉及的传播、信息和网络艺术的主题。艺术家谢里·拉比诺维茨（Sherrie Rabinowitz, b.1950）和基特·加洛韦（Kit Galloway, b.1948）从美国宇航局获得资金，让远程参与者一起在《卫星艺术项目》（Satellite Arts Project, 1977）中起舞，创造了一种允许"意象作为空间"的新型表演形式。二人组的《电子咖啡馆》（*Electronic Café*, 1984）[11]将洛杉矶各个区域联合在集艺术、发布、交流于一体的"远程协作"之中，预示了网络表演的多种样式。其他类型的网络艺术以生物或社会系统，而不是以技术系统作为材料——例如雷·约翰逊（Ray

Johnson，1927—1995）的邮件艺术项目，是20世纪60年代纽约函授学校项目的一部分。电子邮件艺术的先驱杰克·伯纳姆的技术题目实际上是受偏重自然现象研究的艺术家启发而产生的。在"实时系统"中，他有一篇关于系统作为当代艺术思考方式的影响深远的文章，于1969年发表在《艺术论坛》（Artforum）上。其中，伯纳姆引用了汉斯·哈克（Hans Haacke，b.1936）在1966年的作品计划中透露的有机系统："我想用美味食物将1000只海鸥吸引到既定地点（在空中），以庞大的鸟群构建一个空中雕塑。"哈克从艺术展览空间转向鸟类学组织，象征了这一时期人类学探索的进程，而沉浸式场域通常也会落到科学的现实维度。

同样地，电视艺术也是网络艺术的典型先驱，就发布和访问的规模而言，它与网络艺术的关联比电影或卫星更多。譬如，霍华德·怀斯画廊（纽约）早在1969年就开始支持这样的模式。"电视作为一种创意媒介"（TV as a Creative Medium）是1969年怀斯策划的展览，标志着马歇尔·麦克卢汉和工程师、数学家兼建筑师巴克敏斯特·富勒（Buckminster Fuller，1895—1983）的广泛影响，同时也激发了人们对多媒体艺术的兴趣。展览结束后不久，波士顿公共电视台WGBH制作并播出了《媒体就是媒体》（The Medium Is the Medium）系列，《时代杂志》记者迈克尔·尚格（Michael Shamberg）对视频先驱弗兰克·吉列（Frank Gillette，b.1941）和艾拉·施耐德（Ira Schneider，b.1939）的作品印象深刻，他们和保罗·瑞恩（Paul Ryan，b.1944）于1969年共同成立了雨舞公司（Raindance Corporation）。雨舞与重要出版物《游击电视》（Guerrilla Television，1971）有关，也与《激进软件》（Radical Software，1970—1974）[4]有关，前者为电视网络的去中心化提供蓝图，后者则侧重以跨学科的技术方法促进媒体民主化。在"电视作为一种创意媒介"中，吉列和施耐德展示了重要的作品《抹去循环》（Wipe Cycle）[13]。在作品中，观众能以8秒的间隔在显示器上看到自己，而其他显示器则播放电视或节目。吉列描述了他的前提，即

图12. **白南准**,《磁铁电视》,1965年。白南准在消费电视上应用了一块大磁铁,将其信号转变为抽象的组合。在此过程中,他赋予了显示器雕塑般的特征,打破了其标准化的形式和功能。

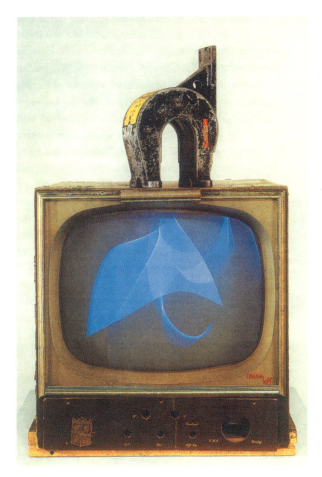

图13. **艾拉·施耐德和弗兰克·吉列**,《抹去循环》,来自纽约霍华德·怀斯画廊"电视作为一种创意媒介"展览,1969年。

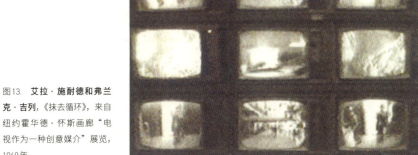

强调看到图像和吸收它所包含的信息之间的关系:"这种超载(类似于戏中戏)的目的,是在没有完全剥离通常内容的同时,摆脱商业电视的自动'信息'体验。"在展览中,还包括白南准的作品《参与电视》。在这件作品以及诸如《磁铁电视》(*Magnet TV*,1965)[12]的其他作品中,白南准这位标志性的艺术家通过参与互动或外部应用产生电视作品,他的许多电视多媒体磁带大抵如此。随着商业网络变得越来越集中,虽然欧洲频道继续播出诸如由罗伯特·威尔逊(Robert Wilson)在1978年策划的视频素描簿《视频50》(*Video 50*),但是电视艺术从未真正站稳脚跟。

在20世纪80年代和90年代的艺术中,还有一些与网络艺术相关的方面值得比较,其中包括基于身份认同的作品,它成功地凸显了美术内部和外部的各种不平等关系。作为网络艺术和激进策略的先驱,这种实践经常迫使它的制造者表现刻板化的行为或图像,打破司空见惯的成见,

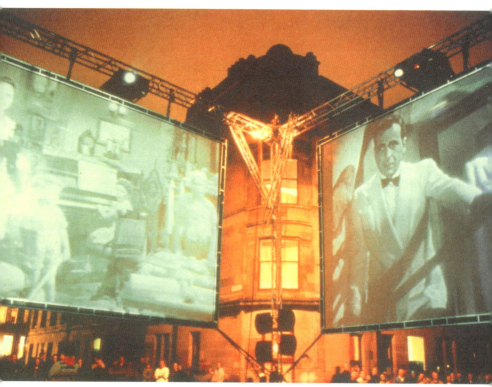

例如女性的性别与身体的关系，然后以新的表现取而代之。类似的策略也出现在一些网络艺术作品中——如当艺术家们依据共同的策略和计划，对公共空间或信息的殖民化进行矫正和抵抗。

20世纪80年代的其他显著趋势，还包括挪用、超现实和模拟技术。对此，社会理论家让·鲍德里亚（Jean Baudrillard, 1929）的皇皇巨作，尤其是法国文学理论，都起到了推波助澜的作用。在他1981年的著作《拟像和仿真》（Simulacres et Simulation）和其他作品中，鲍德里亚提出了拟像模型——没有原始母本的副本——密切关注虚拟和真实之间的辩证法，以及作品语境和光环的效用，正如谢里·莱文（Sherrie Levine, b.1947）和理查德·普林斯（Richard Prince, b.1949）的重摄作品或是马尔科姆·莫利（Malcolm Morley, b.1931）的照相写实主义绘画中看到的那样。当以电脑复制文件只需一个键盘快捷键即可完成时，挪用和抄袭已经成为网络艺术制作的标准形式。一系列绘画策略裹挟着关于"绘画的死亡"的争论，集结为关于媒体特殊性的问题，特别是在处理网络艺术的多重格式（如文本、广播和音频）时，问题变得更加复杂。在此期间，美国艺术家彼得·哈雷（Peter Halley, b.1953）、芭芭拉·克鲁格（Barbara Kruger, b.1945）和珍妮·霍尔泽（Jenny Holzer, b.1950）分别借鉴了系统、理论和广告，以及以色列裔美国人海伊姆·施坦巴赫（Haim Steinbach, b.1944）、美国人阿什利·比克顿（Ashley Bickerton, b.1959）和法国人西尔维·弗勒里（Sylvie Fleury, b.1961）的涉及消费文化对象和材料的雕塑。

古巴出生的美国艺术家费利克斯·冈萨雷斯-托雷斯（Felix Gonzales-Torres, 1957—1996）和泰国艺术家里克力·提拉瓦尼（Rirkrit Tiravanija, b.1961）[14]，他们都在20世纪90年代声名鹊起。他们都创造了装置的模式，其所起到的作用与其说是工艺大师，不如说是制作人或引导者。作为提拉瓦尼作品的一个标志，参与社会活动的创造是法国评论家尼古拉斯·布里奥（Nicholas Bourriaud）所谓"关系美学"的象征。布里奥在他的著作《关系美学》

图14. 里克力·提拉瓦尼，《安静交叉点的社区电影院（奥尔登堡之后）》[Community Cinema for a Quiet Intersection (after Oldenburg)]，1999年。提拉瓦尼在苏格兰格拉斯哥组织的放映（包括《卡萨布兰卡》）具体化了20世纪90年代艺术作品的五个松散主题：关系美学、蜉蝣、网络、学科交叉和新的公共艺术形式。艺术家作为制作协调员，而不是单纯的工匠，与那些常跟程序员和设计师合作的网络艺术家产生共鸣。

图15. **托尼·奥斯勒**,《朱迪》(*Judy*),1997年。奥斯勒对朱迪的肖像挑战了对主体或客体的安全感知:投射在玩偶表面的一系列表情唤起了心理变化以及电视和监控技术。该作品探索了与媒体结构相关的多重人格障碍,使肖像传统与频道浏览文化保持一致。

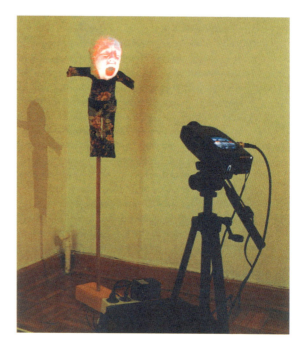

(*Relational Aesthetics*)中,描述了一种关系艺术和传递艺术的新兴实践。他写道:"艺术家通过社交手势符号和形式的作品与世界建立联系。"这个极具影响力的术语所讨论的内容,虽然没有具体提及网络,但网络艺术家和评论家发展了志同道合的模式,它通常受到自由软件或电子邮件列表之类的网络技术和系统的影响。

这个时代明确从事网络艺术的其他艺术家还包括视频艺术家加里·希尔(Gary Hill,b.1951)、比尔·维奥拉(Bill Viola,b.1951)和托尼·奥斯勒(Tony Oursler,b.1957)[15]。正如戴维·乔斯利特所写的那样,他们探索了"视频和装置的电子通信技术导致的肉身殖民化",这是网络艺术中一个持久的主题。装置艺术家莫林·康纳(Maureen Connor)和摄影师伊莎贝尔·海默丁格(Isabell Heimerdinger)以及辛迪·舍曼(Cindy Sherman,b.1954)[16]发展了与恋像癖有关的语言以及媒体的国际化(针对他们的电影和电视)体验。关于监视的网络艺术作品同样发展和调整了媒体的场景调度。装置艺术家托尼·达夫(Toni Dove)、邵志飞(Jeffrey Shaw,b.1944)和郑淑丽(Shu

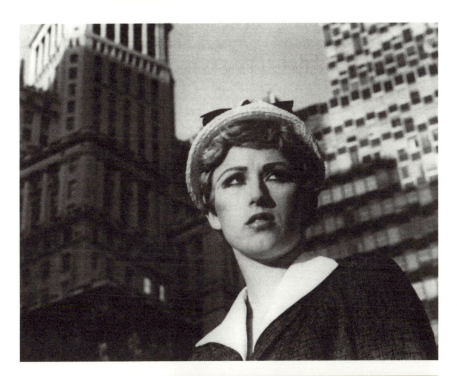

图16. 辛迪·舍曼,《无题电影剧照》(*Untitled Film Still*),1978年。这张照片是1977年启动的重要照片系列之一,其中舍曼模仿年轻女演员标志性的姿势和表情,尽管表面上显得平淡无奇。在舍曼的作品中,好莱坞的伟大遗产之一被揭示为媒体和信息技术对思想、情感和行动的入侵。

图17. 肯·法因戈尔德,《JCJ-垃圾人》(*JCJ-Junkman*),1995年。法因戈尔德在黑色背景上设置了一个破旧的口技木偶头的图像,周围是各种变化的"按钮",这些按钮很难捕捉和删除任何经过计算的选择元素。通过点击这些"按钮",用户可以让木偶头说出一种不连贯的语言——由互联网上公共领域存档文件的片段组成——以产生法因戈尔德所描述的交互性"降低到零度"。

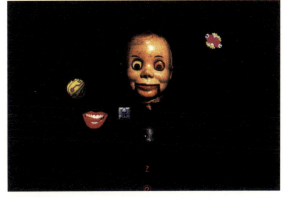

Lea Cheang, b.1954)使用计算机技术创造了沉浸式的互动环境,就像茱莉亚·舍尔(Julia Scher, b.1954)一样,佩里·霍伯曼(Perry Hoberman, b.1954)和肯·法因戈尔德(Ken Feingold, b.1952)[17]提出了面向计算机的文化。这些艺术家的作品宣称,消费性科技和日常生活已然以复杂的方式交织在一起,或者说唯其如此才更易于持续下去,同时这也表明网络文化和技术已变得更加发达。

Welcome to the World's First Collaborative Sentence:

I DID NOT FEEL SEPARATED I FELT VERY CLOSE EVEN THOUGH WE WERE THOUSANDS OF MILES APART AND I WAS SURROUNDED BY PEOPLE HERE I FELT CLOSE HOW ARE YOU THIS IS DURBAN WE FEEL WE ARE A PART OF THE WORLD AT LAST IN THE PALACE HERE I AM WAITING FOR THE PRESIDENT I SEND YOU GREETINGS HERE I AM IN THE GALLERY LOOKING AT THIS BIG PENCIL I AM LAUGHING COGITO ERGO SUM GO GO GO SENTENCE swing swing swing ring ring ring ring let herethereeverywhereGUMBOGUMBOhellholeI DON'T KNOW WHAT TO SAY A LITTLE LEARNING IS A DANGEROUS THING FREEDOMFREEDOMFREEDOMGET OFF ME GET OFF MY BACK SCRATCH MY ASS DOUGLAS HOW ARE YOU? FAR AWAY YET FREE DONT COME AFTER ME PHI KAB NAUNG LANG PHAU PHI NAUNG SEX RELATIONS BETWEEN FIRST COUSINS ARE FORBIDDEN THE MOON BRIGHTENS THE BATTLE CAMP SO YOU LIKE TO LOOK AT ME PAY FOR IT YOU PAMPER ME SO MUCH YOU MAKE ME FEEL LIKE A QUEEN I SEND GREETINGS FROM FRANKFURT GOD BLESS AMERICA AMERICA NEEDS IT ANIMALS ARE GOOD TO THINK AND GOOD TO PROHIBIT BE GOOD IT IS THE TIME TO BE GOOD I LOVE EVERYBODY I HATE EVERYBODY THE SON IN LAW MUST NOT ENTER ENTER THE SLEEPING QUARTES THROUGH THE DOORWAY OF THE PARENTS IN LAW CALL ME RIGHT NOW TO SAVE THE WORLD I LOVE YOU WORLD WORLD WHEN WILL YOU SEE HOW BEAUTIFUL YOU ARE STOP DYING WORLD HERE IN THE BRONX WE HATE THE POLICE GIVE ME YOUR HAND I FEEL YOUR FINGER HERE MANY MILES APART I THINK IN BASEL WE UNDERSTAND AND APPRECIATE YOUR WORK KEEP GOING WE ARE BEHIND YOU NO BODY CAN SWEAT SO MUCH WE FIND YOU NEAR EVEN WHEN FAR TO THE HEALTH OF DON CESARE'S WOMA N AU REVOIR MONS ENFANTS RED RED RED RED RED RED RED RED RED RED RED BLUE BLUE BLUE BLUE I AM SO BLUE I SAW A MAN HE HELD A STICK OUT TO ME I HOLD THIS STICK OUT TO YOU ACROSS THE WORLD I ASK YOU WHEN WILL YOU COME TO MOSCOW AGAIN DOUGLAS er mirror miroir mirage THE BUSHES TWITCHED AGAIN THE STICK BEGAN TO GROW SHORTER IN BOTH ENDS HERE IN KAUNAS WE HAVE SATAN MAKING LOVE TO AN ANGEL IS THIS WHAT DROVE HIM INTO HELL WELL THis thing of writing in all caps is getting a bit tiresome and why does **this sentence** have sound so *disgusting and arty* who do think we are

james joyce's greatgrandchildren

or some kind of gertrude

1. stein
2. stein
3. stein

at least there are a few things that could be done to make this page look a little more attractive or at least more readable but thEN DON'T BE *SO F***ING LITERAL YOU #@%**! THIS ISN'T A TYPOGRAPHY LESSON LIke the one that beautiful Swedish girl gave me on the train to Gdansk and then later in the cargo hold of the ship with the moonlight on here snowy-white scandanavian breasts which made me feel so arf arf arf This is another lustless technical test before all hell breaks lose with artists contrbuting scatological prose and poetry, but is this really art, or is it so what else can be said, anyway and more and more and more but what difference is this making WELL ISN'T IT JUST FUN TO WRITE TOGETHER LIKE THIS millenial exaggerations overstate our singularity,basic humanity is as lonely as (I'm feeling a bit spacy) there are a lot of things that could be said, but i don't know what to say but i want to say it my father is coming near have to stop now he always comes upstairs like this in the middle of the night dust follows dust in the endless progression of biological kitchen-ware 1001001 SOS 1001001 IN DISTRESS 100100 Everything is deeply interwingled I want to be unique, just like everyone else After this, Jon decided, finally, to attempt to bring the killers to justice, in his own way, of course, and, in so doing, rid the world of a terrible scourge, reviled by all yet fascinating as well to a small, perverted subset of the community who had watched their antics progress from random, petty violence to the full-fleged sociopathic acts they had been performing, almost as if for entertainment for our benefit, for the last eight months all this mirroring the other night, when, travelling uptown on the 6 train, a man and a woman got on at 23rd street, laughing and babbling to one another in some uncomprehensible language while I leaned back against the bench, trying hard not to fall asleep, and the woman sitting next to me jabbed at my arm and asked me creakily, a microphone held up to her neck because I think her larnyx had been removed, "What language you think they're talking" the problem for the revolutionary artist in the nineteenth century--perhaps it is still the problem--was how to use the conditions of artistic production with easel, in the studio, in the salon for a month, and then on the wall of a sitting room in the Faubourg Saint-Germain? how to a

第一章

早期网络艺术

早期的网络艺术与技术以及20世纪90年代和21世纪初的政治密不可分，尽管贯注其中的诸如"信息""交流""互动"和"系统"之类的主题相系于后概念主义的艺术类型。正如艺术家兼理论家彼得·魏贝尔（Peter Weibel, b.1944）所指出的，网络空间似乎是一个"20世纪60年代的想法"，即便直到几十年后它在技术上才变得可行。尽管这些历史联系极其重要，然而网络艺术家也开发和创造了新的生产、消费和交流方法。网络艺术实践不仅扩大了艺术生产的舞台、能力和范围，而且还献计献策，以使艺术世界中趋于物化的种类得以重新混合与复兴。

技术、经济和网络艺术媒介的社会规范推动了网络艺术的发展。尽管它如今仍在演变，但占主导地位的工具却是电子邮件、软件和网站。在独特的注意力经济中，衡量公众消费和艺术成功的指标是国际网络流量、电子邮件转发和下载量，而不是传统的评估手段，如参观博物馆展览、杂志评论或金钱价值。迅速的反馈和广泛应用的生产工具也一直是决定性的。譬如说，如果一个人不喜欢一个网站，那么很可能会提供反馈（电子邮件）或找到创建替代网站的工具（网络出版物）。那些认定商业腐朽且不可救药的人会乐于知道，到目前为止，网络艺术还没有一个可行或稳定的市场。由于这种孤立和专业化，网络艺术家通常会发展关系密切的在线社区，而叛逆和激进的内容仍是其原汁原味的组成部分。网络艺术的受众是一个社会混合体：地理位置分散，背景各异，这些艺术爱好者能够不断地改变他们的参与方式，从艺术家、评论家、合作者或"潜水者"（一个只观看或阅读而不参与的人）等角色中汲

图18. **道格拉斯·戴维斯**（Douglas Davis），《世上第一个合作句子》（*The World's First Collaborative Sentence*），1994年至今。这项持续的协作项目由互联网参与者完成，最初仅支持文本，现在托管多媒体条目。该项目多元化、国际化且看似永无止境，经常被视为互联网美学的象征。

取灵感。最后,"观众"与网络艺术有着直接的关系:他们可以通过网络访问并通过软件从任何计算机登录,以观看艺术品,并可下载、分享或复制它们。

然而,在20世纪90年代初,互联网艺术只是媒体和消费技术大规模激增的一小部分。西方人在日常生活中越来越依赖电视、卫星和蜂窝设备。第一次海湾战争体现了全球化媒体的普遍性,CNN是一个24小时的国际电视网,它通过复杂的计算机系统进行广播和操作。大约在同一时间,真人秀在美国年轻人中大受欢迎。MTV的《真实世界》(*The Real world*)对生活在一起的人们进行了录制、编辑和广播,使戏剧化和媒介化的日常生活变得更友好、更时尚、更年轻。与此同时,手机开始被广泛使用。通信和设备使用的节奏和频率正在演变。尽管互联网最初是美国政府国防部的一个项目,但随着图形和HTML查看器(即浏览器)的发展,越来越多的平民、上班族、学生和艺术家开始使用互联网。电子邮件和万维网("网络")成为工作和家庭生活的工具,电子邮件允许即时通信,网络支持各种图形和通信应用程序,以及用于发布文本和图像的无尽节点——网站。这些事件是重大文化变革的征象,表明在行为、情感、思想——以及媒体、技术、商业——之间,新兴社会群体的界限已然模糊不清。

在最早期,商业和政府的关注以及科学技术就为网络的发展提供了明显的动力。人们会用商业浏览器来体验网络,比如网景浏览器是根据企业利益而设计的,而不是为了教育或美学兴趣。商业利益在当时受到风险投资部门的充分关注,在社会组织和社区周边运作。这些林林总总的企业无所不为,从务实的新闻团体(一种需要特殊软件的互联网公告牌系统)到更具学术性的邮件列表,比如专注于弗吉尼亚·伍尔夫批评的邮件列表。

尽管营销和新闻媒体将网络文化的兴起吹捧为"民主"和"革命",但那些早年在网上锐意求新的作家和艺术家往往更加克制他们的热情。事实上,那些想在互联网上找到当代艺术的人必须仔细观察,搜索引擎不仅不会为寻找"艺术"提供合适的结果,反倒会提供像雅虎这样的

目录,而网景则倾向于将网络艺术隐藏在网页的许多层级之下。即使在其文本浩繁的审美观之外,网络也掩盖了它是一个简易或精致的艺术制作场所的证据。然而,对于实现相对廉价的国际沟通和交流,其能力是强大的。互联网艺术最早的开端,就体现在这种通信技术的矩阵中。

20世纪90年代初苏联解体后,欧洲非政府组织和欧盟委员会在布鲁塞尔采取了许多举措,艺术和传播是这些举措的核心。在20世纪90年代中期,这些新的计算机中心和媒体艺术项目提供活动、教育、网络接入和制作工具,在欧洲包括俄罗斯的文化和休闲领域变得更加突出。互联网象征着这些地区信息获取的增加和国际边界的开放,具有非凡的吸引力。

许多网络艺术家,如希思·邦廷(英国)、奥利亚·利亚利娜(俄罗斯)、阿列克谢·舒尔金(俄罗斯)和武克·科西克(Vuk Cosic,斯洛文尼亚),在尝试在线艺术之前,曾担任离线艺术家、摄影师、涂鸦作家和电影制作人。他们离开了雅俗共赏的审美实践,出没在T0(维也纳)、C3(布达佩斯)和退格键(伦敦)等媒体中心,开始通过客厅里的电脑或日常工作中的办公桌进行艺术创作。他们使用的不是电影或油画,而是低保真的网络制作工具:HTML、数字图形和Photoshop几乎是必备品(后来使用Java、Flash和动态HTML)。通过互联网,他们成为同代人、朋友、合作者和旅伴,并在"下一个5分钟"、网络女性主义国际和电子艺术协会等技术-艺术活动中亲切会面。这些艺术家懂得借鉴网络最基础产品中"早期使用者"的作品,如公告板系统(BBS)和电子邮件。他们还受益于那些德高望重者的经验,他们从事的工作涉及视频、卫星、声音以及计算机的技术型装置或跨媒体,如罗伯特·阿德里安·X(Robert Adrian X,b.1935)、汉克·布尔(Hank Bull,b.1949)、罗伊·阿斯科特(Roy Ascott,b.1934)、谢里·拉比诺维茨和基特·加洛韦。

这一代早期的网络艺术家展现出不同的兴趣。一些人希望重新调整传统交流和观众演讲模式,寻求与世界各地的其他艺术家和艺术爱好者进行直接对话和交流,而不

受画廊、博物馆和经销商烦琐的商业渠道的影响。对一些人来说，数字化屏幕和计算机美学是主要的关注点。从1993年至1996年，这些主题一般通过六种主要的网络艺术格式来探讨：电子邮件、网站、图形、音频、视频和动画。它们经常以组合的形式出现——交流和图形，或电子邮件、文本和图像——相互指代和融合。无论前提或组织原则如何，艺术家都分散在世界各地，都工作在迥然不同的当地环境中，并使用着形形色色的工具。但与开发人员、程序员、评论家和媒体一样，这些艺术家全都在屏幕上观看着网络文化的演变，即使他们曾经共襄其成。

参与公共空间

在网站《国王十字电话接入》（*King's Cross Phone In*，1994）上，希思·邦廷（Heath Bunting, b.1967）的说明语气诚恳而直率，掩盖了艺术家们所指向的意义：一种扩展到公共空间的开放的网页功能，使游戏、版本控制系统和艺术干预成为可能。邦廷在一个简单的白色网页上，以黑色文本列出了伦敦国王十字车站周围的公共电话亭的号码。这位艺术家为一个集体的国际电话热线指定了时间和日期，在一个公共交通和通勤中心编排了一部电话音乐剧。对早期网络艺术家来说，这些参与式的趣味美学不仅意义重大，同时也体现了20世纪先锋派对煽动性活动的一种兴趣，积极的回应（打电话以及与陌生人聊天）在此取代了对媒介（网站）的被动消费。邦廷和他的一组参与者在一个意料之外的地点偶遇，扰乱了国王十字车站及其周围的行人流量，并将网络功能引向世界各地的友好来电中。这是邦廷最早的网络项目之一，但它体现了其作品的诸多特征：最少的装饰、低保真的图形、直接行动的基础，以及将公共艺术、黑客和街头文化场域结合起来的能力。

《国王十字电话接入》源于邦廷"将高科技带到街头"的明确目标。除了将火车工人和通勤者引入网络，它作为一个艺术平台之外也带有情境主义作品的标志。与之相呼应的是，国际艺术和政治运动（1957—1972）著名的策略，

亦即将现有元素转变为更激进或对立的形式。邦廷几乎完全遵循了情境主义的方法。在《国王十字电话接入》中使用的日常形式——公共电话、铃声和网页——保留了它们的日常品质，但在寓意和部署方式上，改变了特定环境和时间的基调。尽管可以说邦廷延续了前几代艺术家开辟的路径，但通过这件作品，他创建了一种合作表演方式，这有别于他的前辈们，因为它展示了网络的国际组织和集体表演能力。邦廷在描述他为该项目所做的研究时说："当时我基本上成天在街上闲逛、涂鸦和拾荒。"受到公共艺术和街头艺术形式的启发，邦廷当时的兴趣也集中在通过新技术进行表达和交流：他在客厅外开了一个BBS，还在厨房橱柜里设了一个语音信箱系统。对于他的实验来说，网络是"合乎逻辑的下一步——即更便宜、更广泛的受众"。

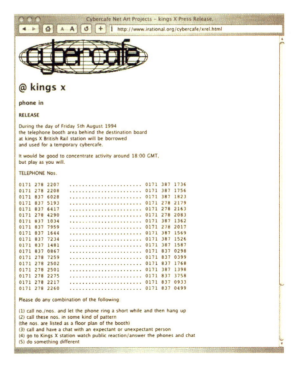

图19. **希思·邦廷**，《国王十字电话接入》，1994年。在这项工作中，网络被用来将通勤中心——国王十字火车站改造成社交和音乐盛会的场所。尽管网络艺术很少主宰政治或艺术生活，但网页的理论影响力使得对公共、开放环境感兴趣的艺术家（如邦廷）发现它是一个丰富的创意平台。

俄罗斯网络艺术场景

在邦廷创构《国王十字电话接入》的同一年，俄罗斯的网络艺术受到了三个主要因素的激励。首先，网络技术与艺术家对当地商业和宣传驱动的艺术场景的反应是同步的。此外，作为一个商业化经营项目，尽管网络从一开始就被烙上了美国和欧洲的标记，但它为俄罗斯新媒体艺术家提供了在境外交流的方式，同时他们亦可用自己的方式重新诠释网络。俄罗斯丰富的前卫电影史影响了许多年轻艺术家，他们学会了叙事以及如何实现以屏幕为中心的视觉效果。在更具互动能力的电脑屏幕上，这些视觉效果可以重新审视并予以扩展。我们在奥利亚·利亚利娜（Olia Lialina）和阿列克谢·舒尔金（Alexei Shulgin, b.1963）的作品中看到了这些元素的演变。他们在20世纪90年代中期首次开始使用网络，并以此作为莫斯科电影界和艺术界以外的发行平台。他们很快就采用习惯的手段和工具作为实践的核心。

比之于《国王十字电话接入》的直截了当，利亚利娜的项目《我的男朋友从战争中归来》（My Boyfriend Came Back From the War, 1996）[20]或舒尔金的《热门图片》（Hot Picture, 1994）[21]则凸显了媒介意识。二者的创作年代，都处于网络只能支持最简单的图形和文本的时期。前者以战争背景反衬一段婉约而浪漫的戏剧性叙事，并使用框架编程（其中HTML在一个网络浏览器窗口中被划分为多个象限）。新媒体艺术理论家列夫·马诺维奇（Lev Manovich）在1997年的文章《屏幕背后》（Behind the Screen）中，描述了黑暗屏幕上的平衡。作为俄罗斯屏幕的经典，它体现了电影导演谢尔盖·爱森斯坦（Sergei Eisenstein, 1898—1948）的平行蒙太奇理论。同时，它也是用户可以直接影响叙事艺术最早的例子之一。《热门图片》彰显了这样一种意趣，即打破计算机图像、绘画和摄影之间的界限，将艺术品与俄罗斯画廊场景分离开来，舒尔金称之为"第一个俄罗斯电子图片画廊"。《热门图片》凭借其独特风格令人耳目一新：一个没有商业和白盒子限

图20. 奥利亚·利亚利娜,《我的男朋友从战争中归来》,1996年。利亚利娜抛弃了当时在网络艺术家中流行的朴素技术风格,转而采用一种更亲密、更具装饰性、更具叙事性以及当时个人化的网络艺术方法。她后来将这幅作品纳入了"最后一个真实的网络艺术博物馆",《我的男朋友从战争中归来》原作和其他艺术家加诸其中的变异,共同创建了一个作品档案。

制的画廊空间,可以从家里和办公室进入,能够兼容个体反思和公众反应。

此时,网络的作用对于艺术相关方面而言尚不清晰,在这个问题上也没有权威或完整的表述。舒尔金注意到这种媒介的含糊之处,他在对《热门图片》的介绍中写道:"长期以来,摄影似乎是唯一可信的现实反思方法,但计算机技术的发展已经使这一假设经受了考验,所以摄影在当时改变了所有的美术,现在正在改变自身。电子图片画廊不仅是特定艺术家和作品的展览,而且是对所描述现象进行研究并予以可视化的一种尝试。"舒尔金的"电子图片画廊"从离线画廊环境中提取摄影,将其描绘为一个广泛的媒介,兼具绘画性、机械性和纪实性。我们看到这些主题在《热门图片》中得到了反映,它涵盖的作品范围广泛,从政治化到图片化无所不包。其中一个例子是医学解释学小组[Medical Hermeneutics,包括谢尔盖·阿努夫里耶夫(Sergei Anufriev)、弗拉基米尔·菲奥多罗夫(Vladimir Fiodorov)和帕维尔·佩佩斯坦(Pavel

Pepperstein）]的《虚空偶像》（*Empty Icons*）——经过图像软件处理的俄罗斯宗教偶像的照片。另一个例子是叶夫根尼·利霍舍斯特（也称为丘马科夫）关于《不可能成为艺术家》（*Impossibility of Being An Artist*）的作品，它让人想起英国摄影师理查德·比林厄姆（Richard Billingham）同一时期创作的作品：悲喜交集，扣人心弦，令人不安。根据《热门图片》网站上提供的信息，《不可能成为艺术家》确实是利霍舍斯特的最后一部作品："他是艺术家的最后证据，自1990年以来他一直保持沉默。他是俄罗斯最有才华的摄影师之一。"

当然，舒尔金不是第一个着手建立自己的发行和推广机制的艺术家，他将网络能力应用到他对保守艺术文化的批评中，以未来主义式的启示录般的措辞发表指令性的宣言。在1996年的宣言中，舒尔金认为"纯粹和真实的交流"是网络艺术家的既定目标：

艺术家们，试着忘记"艺术"这个词和概念！忘却那些愚蠢的恋物癖——通过抑制系统强加给你的人工制

图21. **阿列克谢·舒尔金**，《热门图片：叶夫根尼·利霍舍斯特》（*Hot Pictures: Evgeni Likhosherst*），1994年，来自1990年的"安静"（The Quiet）系列。该项目强调了互联网作为展示和出版媒介，如何承载原本会丢失或本地化的艺术和信息。

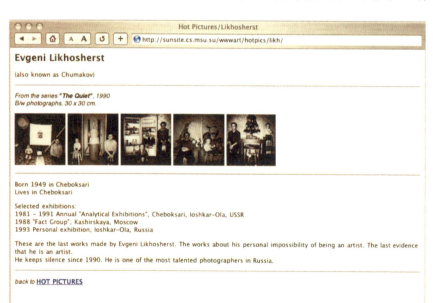

品！你不得不提及你的创造性活动。理论家们，不要再说你不是艺术家！你获得权力的意愿是极其明显的（虽然可以理解）。但是，领域的纯粹和真实的交流更有吸引力，并且正在变得非常有可能。媒体艺术家，停止用你的虚假的"互动媒体装置"和"智能界面"！你对交流的想法很热衷，你比艺术家和理论家更虔诚！只需摆脱你的野心，不要把别人当作不适合进行创造性交流的白痴。今天，你可以找到那些可以和你建立平等联系的人。如果你想要的话。

除了承认对画廊和博物馆文化深恶痛绝之外，一个在封闭环境下长大的艺术家似乎还应该庆祝开放的交流领域，贬斥依赖于"官方艺术空间或知识诱惑"的艺术。奇怪的是，在《热门图片》之后，舒尔金没有再做任何与他周围的社会和经济条件密切相关的网络工作。他应该继续关注与媒体相关的形式化问题，而这些问题指导了新媒体艺术的话语和下一波网络艺术家的工作。

新词汇表

如果说对艺术界渠道的蔑视提供了一条进入基于网络的艺术制作模式的途径，那么另一条途径是由不断发展的网络协议词汇或使用标准提供的。由于网络的轻松氛围不断扩展，信息分享和交流在一定程度上源自学术性的大型留言板，新的术语经常在词汇表中出现。因此，许多网络上的正式修辞都具有社交、友好的基调。例如，"握手"（handshake）是两个调制解调器相互作用而产生噪声的过程，它建立了有益的传输速度和其他相关的信息交换指标。德国艺术家约阿希姆·布兰克（Joachim Blank, b.1963）、卡尔·海因茨·杰隆（Karl Heinz Jeron, b.1962）、芭芭拉·阿塞尔迈尔（Barbara Aselmeier）和阿明·哈斯（Armin Haase）在他们1993年的网络项目"握手"中提到了这个术语。"握手"是一种视觉和组织上的基础工作，其低保真图像的少量储存分为若干部分，分别称为"罗夏巴赫测试"（Rorschach Test）、"符号和解释"（Symbols

and Interpretation)、"东欧的生活和工作"(Life and Work in Eastern Europe)和"电子艺术或电子辅助艺术"(Electronic Art or Electronic Aided Art)。用户生成内容与社会评论的混合，概念和媒体艺术史的讨论，以及艺术上语境芜杂的自身意识（因此是艺术开辟网络领域的关键）表明这个群体既知道艺术史传统的继承人，又知道线上社交空间和艺术平台的先祖，譬如THE THING和Rhizome.org网站。根据严谨的讨论，即关于网络的文化作用稍后会发生于电子邮件列表和网络社区，"握手"似乎是一个对网络艺术的自我意识倾向具有先见之明的例子。

　　服务网络协议的工具为艺术家提供了灵感，使他们的工作向媒介特殊性推进，其工作依赖且离不开在线定位。特定地点的雕塑对应着一个地方的特定部分和意识形态，因而许多网络艺术作品也以显著的方式导出它们在网络公共领域和消费领域中的位置。结合"握手"对其发展过程和相关工具的呈现来看，其特殊性表明了一些早期网络项目所共有的特质：能够有效地融合话语和自我意识。这样的作品缺乏邦廷方式的那种冷漠或隐蔽性，相反，他们唤起了过程高于产品的极简主义伦理，物品（此处即网站）几乎是残羹剩饭或"剩余之物"，正如作家兼摄影师马克斯·科兹洛夫（Max Kozloff，b.1933）所描述的那样。

　　与包含可读性话语内容的作品相反，还有一些早期的项目显得极其混乱，缺乏人情味，而且难以理解。通过合作性网站Jodi.org（既是网址又是创始人的绰号），琼·海姆斯凯克（Joan Heemskerk，b.1968）和德克·佩斯曼（Dirk Paesmans，b.1968）成为第一批涉足纯技术抽象的冒险者。他们的实验开始于1994年左右。当时，这对夫妇在加利福尼亚州帕洛阿图市施乐帕克研究中心的工程驱动社区附近工作和生活。在最初的几年，两人在多个项目中积极创建了技术接口，忽略条理分明的内容而偏重代码的漫无目的表达，体现出协议和操作系统（计算机中央应用程序，所有其他软件在其上运行）的美学。这些从http://wwwwwwwww.jodi.org（1995）[22]可见一斑。首页是重复而杂乱的字母数字，令人难以理解，但合成效果并非

图22.（右；下）Jodi.org，《http://wwwwwwwww.jodi.org》，1995年。

如他们想象的那样：这个网页背后是源代码（语句写入一个特定编程语言，此即标记语言HTML），这揭示了一个传统图像和图表的层叠，俨然与科学或占星术有关。（要查看源代码，请在大多数浏览器应用程序的菜单中选择"查看"，然后选择"查看源代码"。）在源代码中隐藏连贯的图像似乎很有趣，这是一种将指令（HTML）与已完成的任务（首页）分离的方法。这种浏览器通过使源代码兀然变成图形而不露痕迹地完成划分，同时使执行作业趋于不可读的极端。

Link X（1996）[23]和 _readme.html（1996）[24] 都是由阿列克谢·舒尔金和希思·邦廷依靠网页协议，将文件划分并组织成域（域是可读名称，如www.art.net，链接IP地址）和URLs（统一资源定位符或文件地址）。在20世纪90年代中期，域名完全可以争夺。在一个层面上，域名是网络发展最基本的方面，它们既是象征，又是网络功能的基础，虽然经常被浏览器主屏幕上的内容所掩盖。通常地址会显示一个站点的技术信息——例如，如果一个URL地址中有".jsp"，人们就知道它可能是用Java编程的，而".asp"意味着活动服务器页面正在使用中。在另一个

层面上，域名和URL可以通过指定真实性、专业知识、任期或权力的某些参数来帮助定义社区。域名是有限的。比如说，在这个写作的时代，很难为http://www.art.com 或http://www.sports.net等标志性的URL购买标题——它们很久以前就被占用了，可能需要以很高的价格购买。域名中专业知识的变化，可以通过考察艺术爱好者如何接收artforum.com域中的文本，以及GeoCities或AOL服务器上的文本来理解。

舒尔金的Link X，通过将这些域列入主题组——如"从不，从不，永远，今天，现在，也许"是一个李尔王式的部分，以迫使人们关注它们。当一个人浏览链接时，你会看到重复的单词表示名称内的细微差异——一个可能以".com"（表示商业企业）结尾，另一个可能以".org"（表示组织机构）或".net"（一个更中性的后缀，以各种方式使用）结尾。该项目演示了通过点击鼠标可以如何快速地撤销期望或关联。舒尔金将概念排列成组，给一个混乱的空间带来了些许诗意的秩序，同时仍然有效地强调了文字和语言的一些更超现实的方面。他使用英语而不是他的母语，标志着作品和媒介的跨文化维度（当时是英语主导的）：项目的形式，一个列表，强调了前后连贯的特征和组织性，即使链接网站的不可预测性和频繁的陌生性反映了网络的有机方面，即创造一个与基于语言的离线工作完全不同的整体效果。

希思·邦廷创建的域名项目更为愤世嫉俗，_readme.html（亦名"拥有、被拥有或保持隐形"）的名字来源于软件安装程序附带的说明文档，它以相当非正式的方式邀请观众参与这个项目，标题还包括一些注册信息：个人的、程序性的（几乎所有的软件都有一个文本文件，叫作"读我"，用户应该在使用前阅读）、自我宣传、教学和技术。就像Link X一样，_readme.html突出了链接和域名的中心地位：在这里，文章中的每个词都链接到与其词义等价的域名（every.com word.com becomes.com a.com dot.com com.com）。如在Link X中。这些链接是通过网页上的链接发现的。然而，与Link X不同的是，_readme.html网络上

图23. **阿列克谢·舒尔金**,《Link X》,1996年。

的外部链接都统一于一个新闻文本,即英国《每日电讯报》记者詹姆斯·弗林特的一篇关于邦廷的文章,他讲述了艺术家的背景、家庭和兴趣,文章的重新发布和网上信息编排是具有挑衅性的。艺术家同意这个简介吗?它是新闻材料还是对它的颠覆?它呈褪色、浅灰的白色,几乎没有色彩,是忧郁症的召唤。有一些诗意的策略在发挥作用:文章的内容涉及个人及其对"大事物"(big things)"大观念系统"(large ideal systems)专心致志的抨击,而在艺术家和他引用的800个商业领域之间(文章中每个词对应一个)产生了紧张的文本关系。当用户与项目互动时,他们遇到了一种转移和分散的模式,这使得艺术家和话语之间的批判性和超文本产生了联系。

_readme.html暗示了艺术家和评论家之间不同的运作关系。邦廷精通编程,擅长掌握各种技巧和捷径,他修改了弗林特的权威文章,将其理解成他自己的一套关注点和习语。同样的,在1997年邦廷被广泛认为是伪造各种批评者身份的幕后黑手。著名的新媒体艺术策展人兼作家蒂姆·德鲁克里(Tim Druckrey)和评论家约书亚·德克特

Own, Be Owned Or Remain Invisible.

http://www.irational.org/heath/_readme.html

THE TELEGRAPH, WIRED 50 Heath Bunting

Heath Bunting is on a mission. But don't asking him to define what it is. His CV (bored teen and home computer hacker in 80s Stevenage, flyposter, graffiti artist and radio pirate in Bristol, bulletin board organiser and digital culture activist (or, his phrase, artivist) in London (is replete with the necessary qualifications for a 90s sub-culture citizen but what s interesting about Heath is that if you want to describe to someone what he actually does there s simply no handy category that you can slot him into.

If you had to classify him, you could do worse than call him an organiser of art events. Some of these take place online, some of them in RL, most of them have something to do with technology, though not all. One early event that hit the headlines was his 1994 Kings Cross phone-in, when Heath distributed the numbers of the telephone kiosks around Kings Cross station using the Internet and asked whoever found them to choose one, call it at a specific time and chat with whoever picked up the phone. The incident was a resounding success: at 6 pm one August afternoon, the are was transformed into "a massive techno crowd dancing to the sound of ringing telephones", according to Heath.

More recently, in collaboration with his mother an ex-Greenham activist and bus driver he set up a bogus Glaxo website which mimicked the real one and asked employees to send in their pets for vivisection and experimentation. Glaxo were alarmed enough to issue a public statement, and have the offending site removed.

But why has this one-time graffiti artist and stained glass window apprentice embraced the net? 'When I was on the street I was always looking for new tools, and I was always looking to do battle with the front-end though I hesitate to say the front end of what, exactly. For me the real excitement of the net was that it exposed many different types of people. Also, the new medium gave someone like Heath who had little or no resources – the chance to engage head on with large-scale organisations. I've always attacked big things. When I was a kid I always used to pick fights with people that were bigger than me. I suppose I've carried on doing it, though now I'm fighting multinationals, or large belief systems. I grew up in Stevenage, too, which although it seems very pleasant jobs, grass, good transport it is in fact an incredibly violent place. It s to do with the top-down plan of the whole place and all the areas are designated, for example. I think that s where I got my hatred of large forms. People think it's a shame that

图24. 希思·邦廷,《_readme.html（拥有、被拥有或保持隐形）》,1996年。

(Joshua Decter）都曾被愚弄，每当网络艺术的文本带着他们的电子邮件地址和名字被发布到不同的邮件列表中的时候——批评者的力量被一些基本的电子邮件的软件操作所颠覆。

旅行和纪实模式

许多参与20世纪七八十年代媒体艺术的艺术家和策展人，很容易将他们的工作和兴趣扩展到网络领域。在欧洲，包括俄罗斯，这些转变是由于正在发生的重大政治和文化变化而实现的，包括各种机构、政府或非政府组织。随着网络技术成为欧美发展繁荣的一个日益重要的部分，专门从事艺术、教育和开放医学的倡议被建立起来。慈善家乔治·索罗斯（George Soros）是媒体素养的一贯倡导者，他负责通过资助会议、展览和工作坊支持莫斯科、布达佩斯、卢布尔雅那、马其顿和其他东欧地区的一些中心机构。这些场景中的艺术家、教师、策展人和评论家，他们与科技的关系，迥异于那些在经济繁荣时期通过消费、创业或学术途径进入新媒体的美国人。

从这些网络中出现的许多项目，都是著名的小型网络艺术场景，可访问度也非常高。它们由艺术家们供职的媒体中心推广宣传，或通过科技艺术节，如奥地利林茨的电子艺术节（Ars Electronica）和德国柏林的跨媒体节（Transmediale）。从网络开始，HTML页面就很容易驾驭文本和图像，这种格式很适合用来纪实。在这方面，阿克·瓦赫纳尔（Akke Wagenaar, b.1958）的《广岛项目》（*The Hiroshima Project*, 1995）是最早的项目之一。瓦赫纳尔以前制作过交互式装置，利用网络来收集和检索有关广岛原子弹爆炸的各个方面信息。1995年在电子艺术节的展出中，《广岛项目》通过聚合链接收集了有关爆炸事件的信息——包括否认和忽视该事件的证据。通过使用相互矛盾的数据序列，瓦赫纳尔传达了广泛的观点。将作品作为一个整体来理解，需要考虑每一个不同的元素，就像在苏珊·希勒（Susan Hiller）的庆祝项目《献给无名艺术家》（*Dedicated to the Unknown Artists*, 1972）中，收集不同

的明信片都以"粗糙的海"(Rough Sea)为标题。对象或数据集合的范式将馆长的角色赋予了艺术家,正如美国评论家苏珊·斯图尔特(Susan Stewart)所评论的那样:"它通过自身的组织原则而存在。"瓦赫纳尔的作品在1996年左右下线(现又重新推出),但是有趣的是美国人乔伊·加内特(Joy Garnett)于1997年(该网站直到2000年才成立)开始发展异曲同工的多媒体数据集成《炸弹项目》(The Bomb Project) [25],但他事先对《广岛项目》一无所知。

作为跨国文化纪录者或远程呈现证人,艺术家的角色与网络上过多的信息以及它直接发布材料的能力有关,就像在苏联和东欧出现的完全不同的途径一样。为一个探索全球意识的新项目,《西伯利亚交易》(Siberian Deal, 1995) [26] 提供了进入苏联领土的景观。《西伯利亚交易》的构想"用创作者的话来说,实现虚拟和虚拟现实",是通过分析他们穿越西伯利亚时进行的交易来完成的。从西方购买的物品(如霍夫曼和沃尔格穆斯带来了一块斯沃琪

图25. **乔伊·加内特**,《炸弹项目》,2000 年至今。加内特的开放核信息数据库收集了与主题相关的各种材料,例证了新技术可以同时分散和组织信息的方式。虽然提供的大部分数据和图像都是从政治和政府资源中挑选出来的,但《炸弹项目》还包括艺术家对该主题的贡献。

图26. 伊娃·沃尔格穆斯（Eva Wohlgemuth）和凯西·雷·霍夫曼（Kathy Rae Huffman），《西伯利亚交易》，1995年。

手表、欧洲香水和高跟鞋交易）在西伯利亚当地被用来交换。随着艺术家们的相遇，一种情感网络也在不断发展。霍夫曼和沃尔格穆斯与西伯利亚人进行了交流和交易，他们用全球定位图来识别地理位置，通过接收信号不良的电话和基础的HTML记录旅行中的数据和场景。对邂逅和旅行的记录展示了一种基于网络的记录模式，在这种情况下，通过汇集文化上彼此迥异的场域——网络技术、西伯利亚文化和基于关系的社交网络，以关注个性化的西伯利亚与当地人民。

美国人霍夫曼，曾是波士顿当代艺术学院的策展人。20世纪90年代初，她搬到了奥地利，并与欧洲许多专注于媒体艺术的机构和节庆合作，包括维也纳和莫斯科的索罗斯当代艺术中心和奥地利林茨的电子艺术节。她与这些机构合作，以及诸如总部设在柏林的远程电话公司等平台。在某种程度上，网络女性电子邮件列表"面孔"和新媒体组织Rhizome.org是新媒体艺术轨迹中某个特定时刻的象征。在20世纪90年代中期，许多艺术家、策展人、活动家和理论家专注于利用网络来发起国际对话。与此同时，节日和会议为参与者提供了共同社交的场所，以宣传他们的作品和创意。影响深远的net.art场景和文化发展，

正是来自于这些项目和事件。

在那个时期,出现了从线上和地理上进行探索的新领域,我们从专注旅行的作品类型中也能够感受到这一点。费利克斯·斯蒂芬·胡贝尔（Felix Stephan Huber, b.1957）和菲利普·波科克（Philip Pocock, b.1954）创作的《北极圈双人旅行》（*Arctic Circle Double Travel*, 1994—1995）[27],遵循了从丹尼尔·笛福（Daniel Defoe）的《鲁滨逊漂流记》（*Robinson Crusoe*）到杰克·凯鲁亚克（Jack Kerouac）的《在路上》（*On the Road*）等书所展现的探索和日记风格。在这里,日记条目和照片是从阿拉斯加物理互联网的边缘发布的。《北极圈双人旅行》讲述了从孤立的自然景观中涌现出来的人物,而不是像沃尔格穆斯和霍夫曼那样进行基于商品的探索。它比《西伯利亚交易》更注重形式,设计更时尚,强调有吸引力的图形、照片和地图。胡贝尔和波科克将这位艺术家描绘成原始领土的探索者,巧妙地捕捉到了当时许多网络艺术家所感受到的矛盾心理:如何使媒体成为一个受人尊敬的艺术论坛,即使它渗透到了所有领域,也有可能消除文化差异,并延续资本和文化从西方流入欠发达地区的模糊趋势。这些基于旅行

图27. 菲利普·波科克和费利斯·斯蒂芬·胡贝尔,《北极圈双人旅行》,1994—1995年。

的项目还开辟了新的天地,记录了他们使用的各种设备的重量和繁重的工作,记录了这个阶段中无线网络前身的不可靠性、崩溃感、令人讨厌的电线以及相当笨重的CPU。《北极圈双人旅行》和《西伯利亚交易》将网络与媒体饱和程度较低的环境联系在一起,但没有暗示或夸大两者的关联性。将网络生活与北极旅行的联系进行对比,可以看出这两者都强调过程、机会、互动和持续的叙事,而不是任何特定的最终目的地。

远程位置并不是在线文档的唯一对象。希思·邦廷创建了两个与不甚极端的探险有关的网站——《伦敦游客指南》(*A Visitor's Guide to London*,1995)和《沟通造成冲突》(*Communication Creates Conflict*,1995)——并将其收录在他的域名Irational.org上,该网站项目由一个松散型艺术家协会主办,这些艺术家拥有颠覆性的优势、低保真美学和情境主义语汇。在自己的网站上发表的作品中,邦廷采用了一种直观但有时又神秘的简单方法。通过照片和观察,《伦敦游客指南》描绘了伦敦新居民一年生活的高潮。伦敦街道的黑白图像嵌入了依照北、南、东、西方向设置的小按钮,为用户提供了模糊的地图选择。其他图片包括滑板运动员和街角商店的日常照片,艺术家的家(桌子上可以看到一台旧的Mac Classic),以及网站的照片(如英国广播公司总部和考文特花园)。与其他艺术家的用户友好型游记形成鲜明对比的是,这个项目是由图像驱动的。它是由按字母顺序列出其内容的索引页(索引页通常用于组织网站内的文件,用户通常看不到)引入的。尽管人们可以使用地图指针浏览《伦敦游客指南》,就像在城市中进行心理地理漫游一样,但索引面既呈现了字母文件的超级理性的秩序,又体现了艺术家与伦敦的建筑、道路的封闭关系,二者形成了强烈反差。

《沟通造成冲突》[28]是受日本电信巨头NTT的艺术倡议委托创作的。就像《伦敦游客指南》一样,这个项目是相当书面化的。它的首页有一首诗,概述了全球化传播的一个更复杂的版本。在这种抒情而简单的形式中,艺术家解决了交流问题,而不是直接称赞"沟通"是一种天经地

图28.（右；下）希思·邦廷,《沟通造成冲突》, 1995年。

@ message

i release !

peace and harmony vs destraction to destruction.
language from - mortality inspired fear,
creates desire for - unification via language.
'it good to talk' say british telecom,
but is futile as peace is expressionless;
attempted expression is co<u>n</u>flict.

crypto conservative desire for breach of borders
(pe<u>n</u>etration, internal disruption, anarchy, pain, humour)
to relieve public em<u>ba</u>rrassment of paradox;
for enhancement of self perception;
self define by external;
to relieve denied domination of
objective/language/structure

but the language ratio<u>na</u>le fights back,
until destruction through complexity / contradiction;
paradox attack; energy depleation.

oh dear ! what <u>can</u> we do ?

n<u>o</u>tes.

o<u>t</u>her stuff.

heath@<u>cyber</u>cafe.org

@ message

tokyo notes

tokyo has a 'big trash' day,
but you can find stuff
lying around most of the time.

here are posters thanking the citizens
for their co-operation
in catching subway terrorists.

义的道德规范，包括由英国电信公司进行的推广以及随之而来的商品化。邦廷在记录日本旅行的项目中表现出了一种怀疑和好奇心。对诗歌的全面审视和紧张感，提高了每个作品各个子页的意识水平。接下来的页面探讨了"试图表达"和"幽默"的主题，并使用技术工具为邦廷在东京的遭遇添加时间、空间和在场的元素。在一个页面上，用户可以提交邦廷按照他发现的东京习俗在地铁站分发的标语牌的文本。一些宣传册分享了激浪派艺术家小野洋子、乔治·马修纳斯（George Maciunas, 1931—1978）的作品，以及一种箴言式的感受："延续你自己的神话""情感而非理性计算""培养你自己的怪癖"。最后的页面记录了每个标语牌和注释，并标记其中有多少是邦廷分发的。如果其他旅游项目以IT工具还有全面的说明和叙述来绘制地形，《沟通造成冲突》的焦点则会转移到互动：在与邦廷的邂逅中，网络用户的行为和传达作用是作品的重要组成

部分。

邦廷对沟通实践的解释，与许多知识分子关于邮件列表知识方面的观点完全吻合。譬如媒体Nettime和辛迪加的代表人物格克·洛文克（Geert Lovink，b.1959），他是媒体实用主义作为社会和政治变革工具的主要理论家，又如媒体策略方面的英荷血统的作家大卫·加西亚（David Garcia）。通常互联网被美国人吹捧为一个乌托邦式的自由市场平台，而由洛文克、德国人皮特·舒尔茨（Pit Schultz，b.1965）和其他人于1995年创建的媒体Nettime，则是反对此类炒作的一种回应。直到2000年左右，它在国际媒体激进主义和理论界的影响力虽然很小，但仍然是一个重要的规模颇大的话语列表。澳大利亚评论家和长期参与Nettime的麦肯齐·沃克（McKenzie Wark）指出，Nettime是"一个邮件列表，但它也是一系列会议和不同格式的出版物……它在参与者对目标的正面困惑中蓬勃发展，所有参与者都可以用自己的方式思考，并想象其他人都赞同。它产生于批判理论的愤懑。它在对《连线》（Wired）杂志的敌意中发现了一个负面的语义地带，《连线》是新媒体抛售的《滚石》（Rolling Stone）杂志，并将自己定位为反对'《连线》令人难以忍受的轻浮'"。在Nettime这样的电子邮件列表中，用户通过将自己的电子邮件地址添加到列表中进行订阅，当电子邮件发送到列表的主地址时，它会自动转发给列表中的所有订阅用户。

图29. **西蒙·比格斯**（Simon Biggs），《中国长城》（*Great Wall of China*），1996年。这部作品从弗朗茨·卡夫卡（Franz Kafka）的短篇小说《中国长城》（*The Great Wall of China*）的词汇数据库中提取，生成动态文本。通过使用中国地标的导航比喻，比格斯直接暗示了构成感知基础的地点和语言的功能，无意中强调了这一时期大部分网络艺术的主题。

虽然Nettime的帖子在风格和主题上千差万别——例如，关于巴西广播现状的报道，关于人工生命、复杂性和艺术的文章，对电子音乐的沉思，关于媒体顾问、法国理论家吉尔·德勒兹（Gilles Deleuze，1925—1995）和菲利克斯·瓜塔里（Felix Guattari，1930—1992）的文章，以及项目或活动的公告——但有两种思想标准将它们联系在一起。其中的一个共同主题是对"加州意识形态"的知识分子和批判性怀疑，这个词指的是网络的乌托邦愿景，由理查德·巴布鲁克（Richard Barbrook）和安迪·卡梅伦（Andy Cameron）在1996年极具影响力的同名文章中创造。另一个主题是，技术文化和工业的各个方面都不断被详细地讨论，而且经常运用政治术语。虽然很少关注艺术，但Nettime是新兴的欧洲网络艺术社区中弥足珍贵的网络。

Net.art

苏联解体后，许多在东欧和俄罗斯工作的艺术家——在这些文化中，市场化的"民主"和意识形态的承诺是不受欢迎的——公开否认了占主导地位的网络话语中的消费主义、乌托邦和非政治性的内容。这群艺术家的社会责任是突出的，尤其是在许多关于获得技术的重要文化和政治决定正在做出的时候。这种背景鼓励了艺术家们以激烈的言论和姿态来攻击艺术机构的规范。到20世纪90年代末，这种类型涉及颠覆性的产品设计和黑客相关项目。其他的作品实用性较差，但却捕捉到了作为一种催化媒介和社会力量的艺术家精神。许多支持这些态度的艺术家对非艺术家的艺术话语仍然不太感兴趣。他们倾向于撰写自己的宣言和概念，并避开了the THING和Rhizome.org等艺术相关社区的争论。武克·科西克的Net.art本身就是说明这种立场的一个开创性项目。

武克·科西克1966年出生于贝尔格莱德，他对历史叙事（在成为艺术家之前，他曾是一名考古学家）和使思想成为材料的各种方式（如教学、艺术和写作）表现出了一贯的兴趣，但正是由于出版和反馈之间的间隔时间减

少，最终导致他创作了以网络为基础的艺术。科西克曾在斯洛文尼亚和塞尔维亚教授考古学，并通过索罗斯基金会积极参与文化活动，他也有活动家的经验：

我的背景包括我们异见运动经历的几年，我的大部分行动都是反对运动的一部分。其中有些是艺术性的，有些是新闻性的，还有一些是煽动性的。我深感有必要建立一个平行的价值体系，以对抗社会主义南斯拉夫的主导话语。因此，我当时使用的语言在社会和艺术思想上都偏重于"我们"与"他们"。我相信，事实上，这与后来的网络艺术之间有一座桥梁。

1994年，科西克发现了万维网，这对他产生了巨大的影响：

我第一次看到万维网，放弃了我正在做的一切……我立刻决定要参与其中。这是那种你在第一刻就百分之百自信的情况……我记得我曾经连续几天冲浪18个小时。我相信我已经点击了整个雅虎！目录。到1995年，我正忙于卢布尔雅那数字媒体实验室，那里只不过是一群人在聊天。卢卡·弗雷利（Luka Frelih）和我开始为每个有需要的人制作网站，一切免费。我是在这种背景下思考艺术的，但我喜欢的东西很少。然后在三月份，我不知怎么地遇到了希思·邦廷（第一次联系是通过电话），发现他的网站是最好的在线网站。六月，格克·洛文克和皮特·舒尔茨邀请我去威尼斯参加Nettime的第一次会议……

一开始，科西克的艺术实践包括将图像发送给其他艺术家和志同道合的同行。但随着他与邦廷以及Nettime的群体越来越亲密，他对HTML的掌握程度也不断发展，于是他开始展示他自己的网络艺术作品。《Net.art per se》（也被称为CNN内部研究）[30]是他的第一个项目，一个虚假的CNN网站，以纪念1996年5月在意大利里雅斯特的艺术家和理论家的一次会议（称为"Net.art per se"），其中包括皮特·舒尔茨、安德烈亚斯·布罗克

曼（Andreas Broeckmann）、伊戈尔·马尔科维奇（Igor Markovic）、阿列克谢·舒尔金、沃尔特·凡·德·克鲁伊森（Walter van der Cruijsen）和阿黛尔·爱森斯坦（Adele Eisenstein）。《Net.art per se》是一个关于网络艺术发展的相当全面的思想声明：一种对大众媒体的严肃参与，一种对模仿和挪用的信任，一种对商品化媒体信息与艺术及生活的相互作用的怀疑态度。在"Net.art per se"中，会议是思考网络艺术家应该如何分发和把握作品，"现代主义'艺术作品'的浪漫感受"如何应用于网络，以及艺术家在主题和前提并不普遍时如何应对全球观众。《Net.art per se》的复制品，其中有亚特兰大公司著名的多字体标志、五角大楼的图片和关于棒球广告宣传的世俗标题。这是第一个建立主流网站的网络艺术项目，科西克创造了他自己的一些标题。其主要的标题是"特定的 Net.art 发现可能"，较小的标题被埋藏在诸如"世界""一切政治""技术""音乐"和"风格"这样的标题下，形成了一个富有诗意的宣告。

　　就像早期的波普艺术预示的英国独立团体，它肯定了光生图像的世俗性并受到好莱坞、时尚和电视的影响，科西克的《Net.art per se》从大众媒体领域获得了养料。通过在 CNN 新闻和"Net.art per se"的发现之间穿梭，科西克将思想形态和偶然性等同于一种厚颜无耻的情感。的确如此，第一次海湾战争之后，CNN 已成为无处不在的美国媒体和宣传的同义词，功能在这里是作为对艺术潜力的

图30.（下；对页）**武克·科西克**，《Net.art per se（CNN Interactive）》，1996年。"Net.art per se"会议网站的一部分。

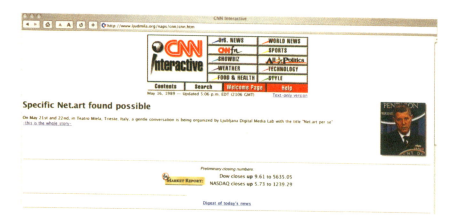

一种庆祝。对企业网站的颠覆与黑客攻击及宣传活动有着模糊的界限，这将成为网络艺术的一个重要领域，通常被称为"策略媒体"（tactical media）。在大众媒体领域之内，《Net.art per se》被交流和传播系统所吸收。波普艺术还有另一个回声，特别是安迪·沃霍尔在作品中——网络艺术本身遵循了他的小报嗜好和自我膨胀的风格。的确，如果沃霍尔的《试镜》（Screen Tests）标志着这样一种新范式，其中媒体的关注是社会认同的焦点，也是个人自我感知的镜子，正如德国评论家乌苏拉·弗罗恩（Ursula Frohne）所暗示的那样，那么就可以说，《Net.art per se》通过在美国媒体中心的舞台上偷梁换柱，开始了一场艺术认证的运动。

最终，"net.art"，一个连接了艺术和网络交流领域的新词，并不仅仅是暗示了一种植根于网络文化的艺术实践。这个名称——由于电子邮件中的技术故障，科西克在遇到连接的短语后创造了它（大量文字数字垃圾中唯一清晰可见的主题'net.art'）——将代表20世纪90年代第一批工作者的贡献，科西克、舒尔金、jodi.org、邦廷和利亚利娜是其中的领军者。

《Net.art per se》的主要结论是，一个特定的"net.art"可能引发关于网络艺术的讨论。事实上，可供讨论的节点在国际上涌现出来。其中一个著名的东欧列表是辛迪加，1995年它开始将媒体艺术专业人才与诸如索非亚、贝尔格莱德、阿尔巴尼亚、萨拉热窝和爱沙尼亚之类

图31. **THE THING**,c. 1992—1993年。BBS THE THING早期版本的屏幕截图以及一些核心参与者的图片。最左边是创始人沃尔夫冈·斯泰勒。

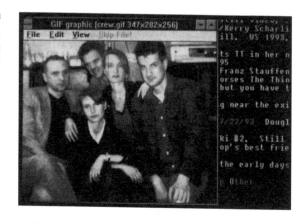

图32. **彼得·哈雷**,《超梦突变》(*Superdream Mutation*),1993 年。这张由彼得·哈雷制作的数字图像是电子和建筑地形的标志性配置,由沃尔夫冈·施特勒通过THE THING出售。哈雷图像的出售标志着网络艺术最早的货币交易。

的地方联系起来。另外三个项目以纽约的"THE THING"(1991)为基础[31],它是为纽约、科隆、äda'web(1994)和Rhizome.org(1996)的艺术家及爱好者推出的BBS。"THE THING"是由艺术家沃尔夫冈·斯泰勒(Wolfgang Staehle,b.1950)开创的,他来自德国,由于在一家电脑商店冲动消费,导致他建立了一个大型调制解调器。在线登录后,斯泰勒愉快地发现,信息共享和交友是大多数BBS交流的主要内容,他决定让艺术家们从他们自己版本的在线交流渠道中受益。作为知识分子艺术家,斯泰勒的声誉吸引了一群极具天赋的艺术家、策展人、知识分子以及志趣相投的人在专题板上发帖。在1990年中期,他们进入这个基于文本的中心,以交流艺术技术和政治方面的思想。"THE THING"主持了讨论、评论和艺术项目,并在很长一段时间内一直是许多艺术平台的旗手。除了第一个在线销售和分发艺术的平台——斯泰勒的数字文件由彼得·哈雷(Peter Halley)[32]出售,一年后图像和音频文件由日本艺术家森万里子(Mariko Mori)[33]发行——"THE THING"被网络服务提供商(ISP)推荐给许多以纽约和德国为基地的艺术家。利用其强大的欧洲关系和斯泰勒在画廊场景的历史,"THE THING"把自己建成了一个创新的艺术实验室。在20世纪90年代的大部分时间里,人们都坚持以网络为基础(而不是电子邮件或印刷出版物格式)。

Rhizome.org建立在德勒兹和瓜塔里的"根茎"(rhizome)概念之上,作为一个反等级的解密网络,它利

用档案模型和电子邮件列表,形成了其创始人马克·特赖布(Mark Tribe)称之为社会雕塑的,一个由新媒体艺术家、策展人、评论家和观众运营的相互关联的协作平台。时至今日,在网上谈论网络和社区已经司空见惯,但Rhizome.org只使用自由形式的讨论模型作为其关注艺术公共论坛的一个策略。一个未经审核的电子邮件列表包含了各种各样的话语,从高深莫测的理论帖子到专利的自我推销或交友聊天。作为一个艺术话语的交流场所,Rhizome.org被批评过于"美国化",或缺乏批判的严谨,它对于参与者的关注不会报以高高在上的态度,而是欣然接受电子艺术批评和消费惯例的变化。最初它在柏林形成的时候(特赖布后来搬到纽约),打算使Rhizome.org成为一家营利性企业,并且从www.rhizome.com开始创建。在1996年,特赖布和其他新媒体的先知就处于这样的氛围,包括Telepolis和Word这类编辑企业背后的那些人,他们认为初露端倪的"新经济"会使新型内容更受重视,比如Rhizome.org对于聊天和理论的结合。到1998年,Rhizome.org必须成为一个非营利性组织才能维持下去。

馆长本杰明·维尔(Benjamin Weil)也对通过在线格式实现的混合形式很感兴趣。维尔凭借THE THING开始在网络上初露锋芒,但他的兴趣仍在于紧密联合艺术家们进行在线实验,以探索贝尔实验室赞助的EAT项目的传统

图33. **森万里子**,《天使绘画》(*Angel Paint*),1995年。许多著名艺术家,例如森万里子,都与THE THING合作,使用网络作为媒介以及作品的传播手段。

生产和分销的新领域。1994年，维尔与有艺术头脑的英国商人约翰·博思威克（John Borthwick）合作，建立了äda'web。这是一个在线艺术平台，它补充了博思威克的另一个网站，即一个名为"整体纽约"（Total New York）的曼哈顿指南。与纽约的Dia艺术中心一样，äda'web与蓝筹艺术家合作，在1995年制作了它的第一个项目，即珍妮·霍尔泽的《请改变信念》（Please Change Beliefs）[35]。这部作品分为三个部分，每个部分都以其中一个标题词命名，即"请""改变"和"信念"。"请"可以更新一些令人不安的格言，比如网页上的"人文主义已经过时"和"谋杀有性感的一面"。"改变"允许用户修改这些格言，而"信念"聚合了现在修改过的真理，偶尔有人会遇到一个视频格式的格言版本。霍尔泽长期喜欢在公共空间里将信息予以空间化，诸如T恤之类的物品或包括广告牌在内的多种商业形式都是她常用的手段，这恰好可以匹配商业与共产主义网络相混合的语境。

在1998年初关闭前，äda'web开发了大约20个其他的工程与合作项目，当时母公司撤回了资金，主要由美国在线（1997年收购了数字城市和äda'web）所有。äda'web虽未有损于维尔及其合作者的艺术目标，却也无以对其承担的诸多项目进行分类，尽管如此，许多曾经与之合作的著名艺术家，比如霍尔泽、劳伦斯·韦纳（Lawrence Weiner，b.1942）、茱莉亚·舍尔和道格·艾特肯（Doug Aitken，b.1968），在其从属于这个机构期间依然能够探索他们的独特风格或兴趣。

图34. **Z团体（Group Z）**，比利时（由äda'web主办），《家》（Home），1995年。一个简单的项目，通过以图形方式提出特定的宽度和高度来引起人们对浏览器窗口可变性的关注。

图35. （对页）**珍妮·霍尔泽**，《请改变信念》，屏幕截图，1995年。

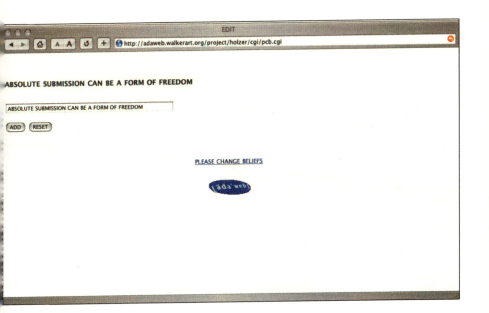

诸如 äda'web 这样的在线节点，以种种方法填补了艺术家、现有机构和艺术爱好者之间的隔阂。它们不仅促进了新媒体艺术项目的推广和传播，而且为用户提供了更多的交流、评论和娱乐的渠道。由于在线聊天是一种持续存在的活动，这些论坛通常可以类似于综艺节目的舞台或口语表演，而且与传统上有影响力的艺术评论渠道不同——印刷杂志如《艺术论坛》、《艺术快讯》（*Flash Art*）、《艺术新闻》（*Art News*）——通过电子邮件设置可行可止的各种讨论，邮件列表使艺术家、评论家和爱好者能够平等相处。此外，直到1999年，这一小群志趣相投的参与者虽然只有几千人，却促成了一种亲密无间的情感。可以说，这些社群或网络尚未解决一切问题——网络艺术家们仍然缺乏更广泛的艺术话语，如果他们对机构的认可心存疑窦，那么他们甚至会共同关注艺术家如何自力更生。实际上，这个网络尚不乏缺憾之处。

网络女性主义

在这些分散的网络作品中，经常会发生对政治的审视以及对性别、种族和阶级如何影响技术文化的分析。"网络女性主义"就是这些实践领域之一。以分散的、依

图36. 维维安·塞尔博（Vivian Selbo），《垂直消隐间隔》（*Vertical Blanking Interval*）（左）和《考虑无形的东西》（*Consider Something Intangible*）（右），来自《垂直消隐间隔》，1996年。这个 äda'web 项目通过使用网络作为电视商业数据呈现的框架，在互联网和电视美学之间建立了混合性。塞尔博的广告以清空其内容并简化为迟钝的公报为特色，它的屏幕也可能被解读为通常对电视观众隐藏的内容的可视化。

图37. 彼得·哈雷,《爆炸细胞》(*Exploding Cell*),1997 年。纽约现代艺术博物馆对网络艺术进行了简短的探索,委托开展了诸如哈雷的《爆炸细胞》等项目。作为艺术家线下展览的线上附属品,这种合作以及类似的合作仍然具有重要意义,有助于向艺术家和艺术爱好者介绍网络美学。

图38. 芭芭拉·伦敦(Barbara London),为现代艺术博物馆设计,插图来自《炒菜:来自中国的视频策展人的快讯》(*Stir-Fry: A Video Curator's Dispatches from China*),1997 年。媒体策展人芭芭拉·伦敦使用网络记录了一次中国策展研究之旅。这种纪录片模式介于策展过程的揭秘和对中国当代艺术的介绍之间,具有混合性质。

赖于连接的矩阵作为网络文化的关键，萨迪·普兰特（Sadie Plant, b.1964）等理论家发现网络天然倾向于女性和女性化，澳大利亚团体VNS矩阵（VNS Matrix）[39-40]与她一起创造了"网络女性主义"一词。其他女性主义者，如费思·威尔丁（Faith Wilding, b.1943）指出，女性主义向信息技术领域的迁移是"第三次浪潮"（Third Wave）女性主义占领公共行动和反叛不同平台的一部分。一般来说，除了提供一个标识术语（即"我是一名网络女性主义艺术家"）之外，网络女性主义还涵盖三个领域。它描述了女性在技术学科和劳动中的地位，包括这些领域和行业内基于性别的劳动分工。它还探讨了女性的技术文化经历，包括其对工作、家庭生活、社交生活和休闲的影响。最后，它评论了各种技术的性别化，可能是它们的女性化。

VNS矩阵于1991年在澳大利亚成立，成员包括约瑟芬·斯塔尔斯（Josephine Starrs, b.1955）、弗朗西斯卡·达·里米尼（Francesca da Rimini, b.1966）、朱丽安·皮尔斯（Julianne Pierce, b.1963）和弗吉尼亚·巴拉特（Virginia Barratt, b.1959），后者于1996年离开该团体。作为一个技术性艺术团体，其既定目标是使用和操纵技术来"创造可以解决身份和性别政治问题的数字空间"。在其公报或经常被引用的《21世纪赛博女性主义宣言》（*A Cyberfeminist Manifesto for the 21st Century*）[39]中，矩阵炫耀了战略性地改变身份和性别权力的范围，以及性别语言和技术语言的结合。其成员在会议和电子邮件列表中的存在，突显了以男性知识分子为主导的网络如何被视为男性主导媒体的漫长历史中的最新事物。Nettime为网络用户呈现的版本难辨真伪，常常在不知不觉中被剥夺了各种自由或缺失批判能力，而VNS矩阵则采取了不同的方法——用性别和创造性的个性来推翻公认的网络行为，以寻找乐趣和知识。

他们的《21世纪赛博女性主义宣言》兼具性、图像性和技术性，并以其露骨的语言唤起了20世纪70年代的"阴户艺术"（cunt art）。它也可以与20世纪80年代的法国女性主义概念如享乐（jouissance）和写作（écriture）相

图39. VNS矩阵,《21世纪赛博女性主义宣言》,1991年。

图40. VNS矩阵,《皮层》(Cortex Crones),1993年。来自全新一代电脑游戏。后二元性别机器人是 VNS矩阵 推出的这款科幻游戏的中心主题。但在21世纪头几年游戏艺术流行之前,它就已经存在了。

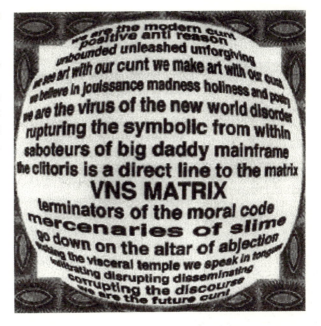

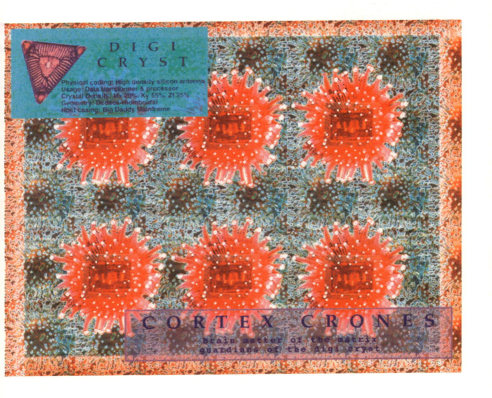

联系,这些概念分别假定乐趣和写作的存在超越了话语和固定的意义(被认定为男性并受传统语言约束)。为了进一步确立其历史分量,宣言本身以图形形式传播,刻在一个违背线性轨迹的圆圈中——暗指女性主义者爱丽丝·贾丁(Alice Jardine)提出的论点,即男性美学优先于线性。在Nettime的采访中,约瑟芬·斯塔尔斯向荷兰艺术评论家约瑟芬·博斯玛(Josephine Bosma)描述了该组织的目标和方法:"我们开始用这份宣言在澳大利亚的城市张贴海报。我们想与技术合作,我们都来自不同的背景:作家、表演艺术家、电影制片人。我有摄影背景。我们没有机会接触到任何特定的新技术,但我们有复印机,所以我们就开始写有关技术的文章,因为我们担心当时在艺术世界等领域这似乎是男孩的领域……我们的议程是鼓励女性参与进来,如果她们想了解自己与技术的关系,获得工具并享受其中的乐趣。该项目的一部分是在这个过程中使用幽默……我们试图让技术看起来并不令人生畏,它使用起来很有趣。"

"赛博"(cyber)、"性"(sexual)和"女性主义"(feminist)在VNS矩阵的手中显得如此兼容的另一个原因是,该组织对20世纪90年代中期流行的网络技术提出了乐观的理论。其中之一是"赛博格"(cyborg),它指的是对技术的文化依赖。"赛博格"是当时的一个关键概念,由VNS矩阵部署,并由唐娜·哈拉维(Donna Haraway)在她1985年的经典文章《赛博格宣言:20世纪末的科学、技术和社会主义女性主义》(*A Cyborg Manifesto: Science, Technology, and Socialist-Feminism in the Late Twentieth Century*)中倡导为一种具有政治影响力的女性主义美学。人们还应该注意到,在像20世纪90年代中期流行的宫殿(Palace)之类的虚拟网络环境中,自我的图形表示通常被认为是替代角色或"化身"(avatars)。人们可以从日常世界的标准描述特征中解放出来,这一理论让位于网络预示着新型流动身份的理论,其中包括改变的等级制度和前所未有的相互联系。诚然,这些依赖于区分"现实生活"(real life)和网络生活,但这是该宣言发布期间的一个流

行假设。投影图像将互联网描绘成一个充满新鲜社会形态和个性的乌托邦。特别是对于女性艺术家来说，这些可能性蕴含着巨大的审美潜力和自由。

企业美学

对权力失衡的批判意识在网络艺术圈中有多种形式，而网上政治挫败感的一种持续表达就是反资本主义情绪。这些政治的一股主张声称互联网领域是艺术性的，并通过批判商业企业在智力、创造力和道德上的劣势来加以支持。网络公司往往是这种愤怒的焦点，因为它们被视为市场驱动的乌托邦"加州意识形态"（Californian Ideology）的象征。当然，"dotcom"一词通常指的是成立于20世纪90年代的新媒体公司的语义后缀，其目的是通过提供专门的工具或内容来利用互联网使用和文化的兴起。作为纯在线服务的提供商，亚马逊和雅虎是网络公司，而苹果和IBM等公司则不是，尽管它们也保持着在线业务。

在艺术圈中，对网络文化和精神风气的厌恶往往以讽刺和戏仿的广泛使用为标志——利用这些模式的有趣局限性来激发批判意识。虽然一个名为®TMark.com的网站在20世纪90年代末成为这一活动的中心，但etoy（由当时活跃在瑞士苏黎世的一群欧洲艺术家创建）是第一个使用网络美学来重新定位艺术与关系的网站。etoy成立于1994年，其自我标榜的商业实践、愚行、混乱与雄心勃勃但模棱两可的激进主义混合在一起。

正如网站上阐述的那样，该计划是"建立一个复杂的、自我生成的艺术病毒和电子品牌，反映并以数字方式影响当今生活和整个商业的本质：一个将数字生活方式、电子商务与社会元素转化为文化价值的孵化器"。通过相同的服装和高度管制，基于详细的研究和详尽的讨论，etoy成员将办公室美学带入了他们居住在瑞士和奥地利的更边缘的场景。在网上，他们的滑稽动作包括秘密地让网络用户NIVE对etoy提供的内容感到困惑，以及1996年一次名为"数字劫持"（Digital Hijack）的搜索引擎黑客攻击，将数千名搜索引擎用户重新定向到etoy主页。1999年，

图41. 伊娃·格鲁宾格（Eva Grubinger），《网络比基尼》（Netzbikini），1995年。在这项早期工作中，参与者下载并打印出比基尼图案（非技术主题）并对其进行定制以供穿着。因此，格鲁宾格的网站上有大量手工制作的个性化泳衣，让人很难把注意力集中在任何一种服装或参与者身上。该项目强调了去中心化互联网的一个重要方面，大量数据通过该网进行传输很容易在主观设定中被重新语境化。

 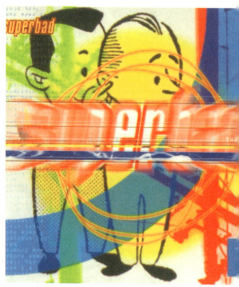

图42.（上左） **本·本杰明**，《宾果技能培养研讨会和策略工作坊》（*Bingo skills building seminar and strategy workshop*），1995年。

图43.（上右） **本·本杰明**，《厄尔曼》（*Earman*），1997年。

etoy卷入了与一家名为"eToys"的网络公司之间的一场极其复杂的斗争，这场斗争将企业嘲笑的幽灵带入了美国金融市场（见第三章）。

反商业情绪与"艺术""纯粹"和"进步"形成二元对立关系在网络这样一个混合的环境中很难维持。在新媒体艺术的背景下，网络公司的主题可以阐明各种企业行为，并允许艺术家表现出对市场策略或目标的拒绝。进步的项目几乎总是充满悖论：此时，大多数网络艺术家都依赖于Adobe、Netscape和Qualcomm等商业生产的工具（自由软件工具后来使该领域多样化），而且他们都发现自己的作品是通过浏览器传播的——当时是微软和美国在线等新媒体巨头发行的标准商业软件。大多数艺术家，包括武克·科西克的《Net.art per se》本身，或希思·邦廷的《_readme.html》，都试图利用这些矛盾，但又明确表达了自己的意图。

但必须补充的是，在网络艺术圈中，"商业"（Commercial）一词被认为既是积极的，也是消极的，许多具有商业头脑的作品被认为表现出令人兴奋和建设性的艺术品质。这既是一种哲学立场，也是一种现实立场，因

为许多互联网艺术家都以新媒体的专业设计师、制作人或程序员的身份养活自己。尤其是在美国，政府对艺术家的支持有限，新媒体艺术家经常在私营部门工作。比利时艺术家米哈伊尔·萨明（Michaïl Samyn, b.1968）[44]和居住在旧金山的美国人本·本杰明（Ben Benjamin, b.1970）[42-43]就是这样的两位设计师/艺术家，他们在20世纪90年代中期开始在网上工作，分别推出了名称相似的网站Zuper和Superbad（1995），以展示艺术和设计作品。两人似乎都彻底吸收了HTML的俏皮和欢乐的审美能力，他们的作品恢复了数字美学的有趣、陌生和奇妙感。Superbad在其早期迭代中似乎忽视了编程限制和标准空间部署。Superbad高度视觉化，以游戏、流行文化、广告和标志的丰富综合为基础，在界面中使用了一系列美学实践，表明网络是一种多样化和多价的媒介。这些艺术家作为实验创造的宏伟奇观无法调和美学与商业之间的紧张关系，但他们隔离了网络上一些更令人向往和迷人的可能性。

远程呈现

"远程呈现"（telepresence）是一个源自虚拟现实的术语，通过协调技术描述身处不同地点或时间的感觉，它

图44. **米哈伊尔·萨明**，《祖博2：春天》（*Zuper 2: spring*），来自《祖博》，1995年。

是许多互联网行为的一个特征,就像阅读海外朋友的电子邮件会产生一种忽略地理距离的亲密感。这种敏感性激发了互联网行业"虚拟的"(virtual)幻想文化,存在于以太或近乎梦幻的环境中,对实际行为、自然资源、土地或现有系统没有影响。在某种程度上,互联网网络,尤其是在媒体和经济炒作中,似乎从字面上和比喻上掩盖了线下生活的现实,但有些艺术家立即认识到网络只是许多其他网络中的一个"网络"(network),比如自然现象中的网络。肯·戈德堡(Ken Goldberg,b.1961)、约瑟夫·桑塔罗马纳(Joseph Santarromana)、乔治·贝基(George Bekey,b.1928)、史蒂文·根特纳(Steven Gentner,b.1972)以及罗斯玛丽·莫里斯(Rosemary Morris)、卡尔·萨特(Carl Sutter)、杰夫·韦格利(Jeff Wiegley)和埃里希·伯杰(Erich Berger)的《远程花园》(The Telegarden,1995年至今)[45],用符号和机械术语阐明了自然过程和通信网络之间的联系。在这项安装工作中,世界各地的互联网用户都可以通过向机械臂发出命令来照料一个活生生的花园(实际位于奥地利林茨),该机械臂通过《远程花园》网站进行控制。该项目通过让分散地点的游客管理花园(例如浇水或种植新种子)来强调社区意识。尽管观众请求是轮流进行的,但多个用户可以同时照顾花园,还可以看到其他用户的身份以及他们在花园中的位置。它通过所谓的"乡村广场"(village square,一种公共聊天系统)进一步鼓励参与者之间的互动。

《远程花园》精明地提到,"远程呈现"的另一面是在新媒体文化背景下很容易被忽视的物理的、至关重要的现实。媒体对网络革命性能力的迷雾,以及对互联网相关企业股价的持续关注,一度掩盖了某些现实。事实上,世界上大部分货物继续通过海上运输(而不是高速互联网接入线路),由人工包装和押运,计算机和相关设备的生产遵循与其他电子产品相同的模式;构成这些装置的有害材料是由第三世界国家的工厂工人处理的。这些问题支持了艺术家团体逆向技术局(Bureau of Inverse Technology)的工作,该团体由工程师娜塔莉·杰雷米延科(Natalie

图45. 肯·戈德堡、约瑟夫·桑塔罗马纳、乔治·贝基、史蒂文·根特纳、罗斯玛丽·莫里斯、卡尔·萨特、杰夫·韦格利和埃里希·伯杰,《远程花园》,1995年至今。

Jeremijenko，b.1966）领导，与etoy一样，致力于模仿股票市场交易公司的匿名性质和品牌野心，将不易被察觉的信息表征带入艺术领域。《火线》（*Live Wire*，1995）[46]是杰雷米延科建立的一个早期与互联网相关的项目，它省略了互联网的标准活动（浏览网站、发送电子邮件），利用本地网络，将本地计算机使用情况，用摆动的长线进行视觉呈现。悬挂的雕塑给以前无法访问和阐明的网络流量增加了一层外壳。虽然屏幕显示交通信息在实际应用中相对常见（如空中交通系统），但它们的符号通常需要解释和关注，而长线由于其平庸性，是一种不寻常的、雕塑般的、敏感的活动指数，带来听觉、空间和视觉的冲击力。这件作品最初安装在硅谷中心的施乐帕洛阿尔托研究中心（Xerox PARC，加利福尼亚州帕洛阿尔托），它的摆动引起了人们对被忽视的信息的关注。

在《火线》中，形式元素通过网络活动而变得活跃，在极简主义雕塑和互联网之间建立了联系。该作品还标志着，在网络艺术实践的最初几年结束时，人们越来越关注形式表达。事实上，本章的许多关注点——在线交流、浏览器屏幕和纪实——将在未来几年中利用新的制作、协作和观众手段进行探索和重新配置。在《火线》中，杰雷米延科致力于强调互联网概念（如网络流量）的表现以及功能性，这种兴趣将成为随后许多网络艺术的基础。

图46. **娜塔莉·杰雷米延科**，《火线》，1995年至今。最近在办公室和咖啡馆安装的火线，表明杰雷米延科的兴趣在于将技术的正式功能及其标准与日常或自然环境和主题予以并置。

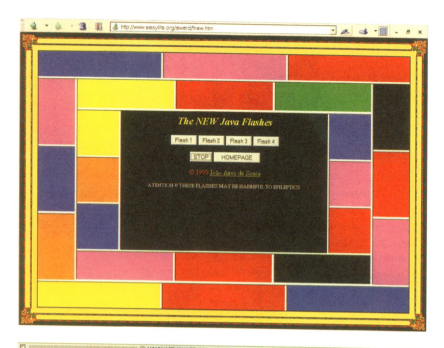

第二章

隔离元素

到1997年，网络艺术已经成为相对独立的艺术创作的一个既定领域，尽管它还没有成功地接触到更广泛的公众。除了互联网社区、媒体节和艺术家直接的社交和专业圈子之外，人们对网络艺术家的作品兴趣不大，网络艺术家的收入甚至更少了。自从基本网络浏览器推出以来，HTML网页的许多变体已经出现。使用基本HTML和图像制作艺术纪实作品和简单网页的传统已经被抛弃，模仿、挪用和正式探索以及电子邮件、音乐和动画日益脱颖而出。

图47. **阿列克谢·舒尔金**，来自WWWArt奖，《Java Flash》的"Flashing"，1997年。舒尔金创立了WWWArt奖，以表彰并非起源于艺术背景的创意网站，并创建了"Flashing"等奖项类别。通过单击每个新的Java Flash选项（"Flash I""Flash2""Flash 3"或"Flash4"），用户可以查看四个屏幕，其中包含不同的彩色闪烁框组合。该奖项旨在表彰闪烁图像，它是网络美学发展的关键元素。

图48. **阿列克谢·舒尔金**，WWWArt奖"旅游符号学研究"（Research in Touristic Semiotics），1997年。舒尔金创建了"旅游符号学研究"类别，以奖励世界各地一些常见交通标志的简明指南（按国家组织）。通过授予该网站奖项，舒尔金暗示了一个国际化、多样化的视觉信息系统，并强调了当时网络缺乏此类指针。

基于电子邮件的社区

电子邮件是一种通过计算机网络以电子方式发送和接收消息的系统，自20世纪90年代广泛采用以来，已经明确改变了技术文化中工作和通信的性质。它无疑是网络知识分子和艺术领域许多人的组织媒介，类似于巴黎咖啡馆举办存在主义思想家讨论的方式，而《泰凯尔》（*Tel Quel*）或《十月》（*October*）等文学和艺术期刊则为后现代话语提供了论坛。尽管电子邮件格式最初将用户限制为文本和简化的图形（HTML和图形电子邮件直到2000年左右才开始流行），但其优势在于作为一种自发和即时表达的方法及其国际渗透性。邮件列表由以一个名称（如softwareculture或Sarai）组织的电子邮件地址组成，以便发送到该名称的电子邮件会自动转发到订阅者列表，然后订阅者可以做出相应的响应。策展人兼作家大卫·罗斯（David Ross）在1999年题为"网络艺术的21个独特品质"

(21 Distinctive Qualities of Net.art)的讲座中指出，诸如邮件列表之类的在线话语形式打破了批判性对话和生成性对话之间的界限。

虽然电子邮件提供了相当即时的沟通和表达的可能性，无论身在何处，但对于20世纪90年代的许多网络艺术家来说，实际的会议至关重要。口头对话比电子对话允许更多的细微差别，而且面对面的讨论不太容易产生写作所可能产生的误解，尤其是在母语不同的国际名单上。此外，除了常年举行的电子邮件通讯员"f2f"（面对面）会议，以及通过食物、饮料、舞蹈和旅行建立的联系之外，活动还让参与者感觉他们正在参与有意义和富有成效的关于文化的讨论。尽管参与其中的艺术家总体上在当代艺术领域处于边缘地位，但该场景与受人尊敬且积极参与的知识分子的联系是一种补偿，一种在艺术兴趣上提供共同认知的生活方式。事实上，当今活跃的互联网用户数量的无限增长不应掩盖旅行和"面对面"会议在早期网络艺术场

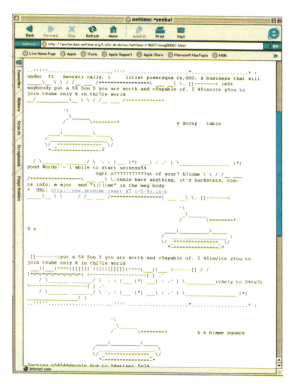

图49. Jodi.org，《*Yeeha》，1996年。借助电子邮件的直接力量和字母数字符号或ASCII（将英语字符表示为数字的标准计算机代码）的视觉经济性，诸如此类的作品能够提供图像并向广大受众快速有效地发送短信。

74

图50. **希思·邦廷和娜塔莉·布克钦**(Natalie Bookchin),《批评策展人商品收藏家虚假信息》(*Criticism Curator Commodity Collector Disinformation*),1999年。邦廷认为"net.art"一词是"一个笑话和一个假象",导致大众偏离了他工作的主要目标,即建立开放的网络艺术、民主制度和背景。他与布克钦合作创建了这个教程,呼吁使用虚假信息和伪造身份来抵制客观化和艺术的制度化。

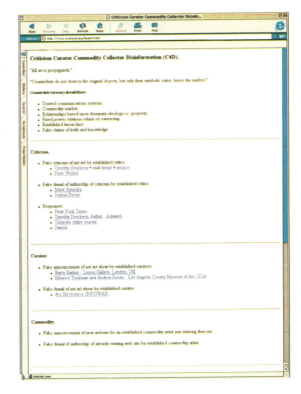

景中的核心地位,尤其是在欧洲。尽管20世纪90年代几乎没有网络艺术的市场,但新媒体艺术活动始终吸引了该领域的重要艺术家参加——例如,超过25%的Nettime订阅者在2017年春季前往斯洛文尼亚的卢布尔雅那参加"美与东方"(Beauty and the East)会议。会议和节日的激增对于维持一种由分散的、充满激情、雄心勃勃的年轻艺术家和思想家组成的文化是必要的,这些艺术家和思想家被技术文化的可能性所激励。其结果是出现了一批名副其实的游牧者,他们从Nettime会议跳到跨媒体节,从Next5 Minutes年度活动跳到维也纳TO、布达佩斯C3等媒体中心组织的会议。

然而,即使这些聚会蓬勃发展,基于电子邮件的社区的基本限制也变得越来越明显。约瑟芬·博斯玛记得,在"美与东方"会议上,许多网络艺术家和更多铁杆活动家之间的明显分歧正在形成:"在这次活动中,你已经可

图51. 武克·科西克,《网络批评自动点唱机》,1997年。

以看到(事后看来)Nettime 将如何改变。艺术家们举行了私人会议,并没有过多地干预主要会议……据说,他们对 Nettime 创始人皮特·舒尔茨的一些私人邮件感到被冒犯,舒尔茨告诉他们要减少恶作剧邮件和其他艺术干预。"

为"美与东方"制作的艺术项目《网络批评自动点唱机》(Net Criticism Juke Box, 1997)[51],取笑了网上流传的层出不穷的严肃话语,并消除了这些紧张局势。该作品由武克·科西克、博斯玛和格克·洛文克的采访材料结合在一起,使用一个非常简单的界面来重塑和重新分配艺术话语。该网站以自动点唱机为蓝本,但选择的是批评而不是歌曲,该网站具有友好的外观[它由卡通系列《卡尔文和霍布斯》(Calvin and Hobbes) 中卡尔文和霍布斯的图像装饰,他们会随着音乐跳舞],并且在交互设计方面,它与网络一样具有浏览和选择的概念。就像邮件列表一样,自动点唱机的格式依靠多种观点的传播以及主观和响应元素(采访),并与电子音乐插曲相结合,防止任何一个主题或观点占据主导地位。其中包含的电子音乐如同互联网一样坚定地依赖新技术,引发了一种新颖的音乐亚文化。这种亚文化当时在柏林、伦敦和欧洲其他地方非常流行,并且也违反了标准的作者惯例,强调混音、共享作者和群体使用。该作品简洁地展示了如何打破视觉艺术、音乐和批评之间的传统界限,因为音频文件被合并到另一种

形式 HTML 中，并几乎像音乐一样传播。所有数据都可以交织在一起，这让人想起麦克卢汉的格言："任何媒体的内容总是另一种媒体"。

以艺术家为导向的邮件列表《7-11》成立于1998年，正如武克·科西克回忆希思·邦廷曾经说过的那样，"我们需要的是一个充当背景的论坛而不是观众"。事实上，如果 Nettime 版主以话语权重和电子邮件礼仪的名义抑制电子邮件艺术和恶作剧，那么科西克、邦廷、Jodi.org 和阿列克谢·舒尔金共同组建的《7-11》就建立了植根于电子邮件的新的创造力脉络。它的形成凸显了一个冲突：如果邦廷等人想要更自由的即兴创作和活动，他们就必须克服不仅因扩大使用（更多订阅用户）而带来的障碍，而且还要克服对永久性和更广泛受众的渴望所带来的障碍。例如，引入主持人（实际上是检查电子邮件相关性的编辑）和建立网络档案（通过存档来记录电子邮件帖子）便是这样的障碍。这可能在很大程度上是由于电子邮件列表逐渐变成人数更多、存档便利的论坛，许多主要的网络艺术家完全放弃了它们。

其中一些艺术家最初订阅的《7-11》上充斥着笑话、

图52. 雷切尔·贝克和卡斯·施密特（Kass Schmitt），"网络艺术先生"竞赛评审团页面，1998年。

影射、插图和虚假人物。《7-11》列表占据了电子邮件和效能之间的空间,它近似于呼叫和响应的模型,鼓励对帖子、头像、ASCII图片和技术标题进行创造性回复。一些电子邮件引起了对该类型的正式元素的关注,例如 Jodi.org 的消息,它在主题行中放入了大量数据。或者,难以捉摸的艺术家 m/e/t/a 的贡献——包括其个人标记和电子邮件地址,而在其他方面则包含大量数据集合,例如由一长串 IP 序列号和网络地址组成的帖子充斥其中的地点。

尽管这份名单成功疏远了一些女性艺术家——例如,伦敦的雷切尔·贝克(Rachel Baker)将其描述为充满"性、自私、政治不正确的姿态"——这是将创造力和实验外化的开创性努力。贝克、科妮莉亚·索尔弗兰克(Cornelia Sollfrank)和约瑟芬·博斯玛等参与者都是艺术名人运作和话语的精明观察者,他们受到《7-11》的充分启发和排斥,迅速在1998年的"网络艺术先生"(Mr.Net.Art) [52] 竞赛中模仿它,博斯玛将"网络艺术先生"描述为"当时实验环境的一部分"。1997年是第一个网络女性主义国际组织成立的一年,也是新媒体女性邮件列表《面孔》(Faces)启动的一年。我一直在寻找一些方法,可以颠覆主要的男性话语,从而为女性带来优势。在"网络艺术先生"中,男性天才艺术家的概念受到了嘲笑。最终的竞赛获胜者是 I/O/D 4 的《网络追踪者》(The Web Stalker, 1997) [60],甚至还不是参赛者。这款由艺术家创作的软件展现了超越竞赛条款的视野——超越了性别和个人魅力的范畴。"网络艺术先生"对网络艺术文化启蒙的说法提出了质疑,并在全女性评审团中创建了一个事实上的女性团体。

展览形式和集体项目

由个人以及少数与各个国际博物馆有联系的策展人发起的大型规模在线展览,恰巧扩大了"美与东方"等国际网络艺术会议的知名度和影响力。除了这些策展人之外,从科罗拉多州到圣保罗的大学也在扩大他们的研究,同时还教授新媒体艺术和理论。尽管参加这些展览的观众

很少，而且一些策展人偶尔也会笨拙地考虑互联网，但博物馆的支持为许多艺术家提供了曝光机会，并为感兴趣的观众提供了讨论的焦点。

由于多种原因，20世纪90年代的线下画廊普遍对互联网艺术不感兴趣。与媒体艺术、表演或动态图像作品一样，网络艺术也很难出售：它转瞬即逝，容易出现技术过时的情况，其展示的美学也令人费解，而且项目在技术上也很复杂。对于许多画廊来说，他们自己的身份与物理空间、实际艺术品相关联，基于互联网的作品对他们来说根本没有意义。纽约后大师画廊是一家商业画廊，它很早就将网络艺术作为绘画、雕塑和装置作品的一部分融入其物理空间和在线展示。1996年，邮政局长画廊推出了"你能示以数字吗？"（Can you Digit?），其中包括许多根植于网络或使用如Director（托管音频和视频的多媒体创作工具）等新软件的作品，并在网上分发。参与者包括列夫·马诺维奇和萨瓦德·布鲁克斯（Sawad Brooks, b.1964）。第二年，画廊举办了"MacClassics"展览，艺术家们在其中使用了旧的麦金塔计算机。作为这两场展览背后的推动力，后大师画廊的策展人玛格达·萨旺（Magda Sawon）和

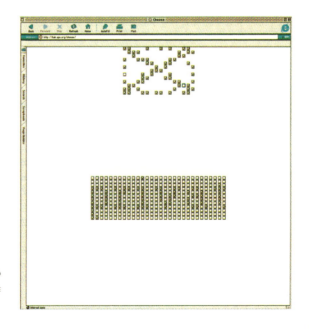

图53. **卡斯·施密特**，《选择》（*Choose*），形式艺术竞赛获奖作品，1997年。

图54　**阿列克谢·舒尔金**，来自《形式艺术》网站。在此页面上，将展览的有趣和正式的主题延伸到交互式环境中，用户需要在空白字段中输入文本，然后按下按钮。结果他们的文字被转变成形式严格的大字母广告牌。具有高度实验性并向艺术家和业余爱好者开放的功能是许多互联网艺术项目的标志。

塔马斯·巴诺维奇（Tamas Banovich）为纽约和国际艺术界的互联网艺术的具体化做出了巨大贡献。

从积极的一面来看，只要能够访问编程资源和服务器空间，基于网络的展览的制作成本就极其低廉。只需要一个主题前提和用于托管文件的服务器空间，或者更简单地说，通过编程得到一个能够链接到其他网络艺术项目的网页，人们就可以轻松地构建和举办展览，并在几个小时之间承担馆长和展览空间所有者的角色。一项关键的创新是减少了安装和拆除展览所需的时间，项目能够在几秒钟内连接到主要艺术中心或其他节点。这使得策展人和消费者可以不受地理距离或画廊营业时间的限制来观看艺术品，同时展览空间可以是移动的和可折叠的。与艺术在画廊中循环的流动性相比，这一历史性转变重新调整了画廊的固定性——展览场地现在可以像网站一样灵活。虽然从理论上讲，这种发展有可能影响城市与进驻其中的画廊之间的关系，但到目前为止，对线下艺术空间的影响有限。相反，大量以绘制在线艺术地图为使命的网络组织和项目

已经形成，扩大了博物馆或画廊作为艺术过滤器和推广者的功能。

艺术家是最早在网站上聚合艺术品并举办展览的，他们的策展实践能够鼓励新的美学实验。阿列克谢·舒尔金于1997年组织并制作了两场有趣的在线展览，将互联网艺术界的焦点转向了以前未经检验的地方。《形式艺术》(Form Art) [53-54] 和《桌面是》(Desktop Is) [55-58] 的主题来自互联网文化的基本方面：网络表单和计算机桌面。《形式艺术》是由匈牙利艺术组织C3委托创作的，其中包括以"形式"为主导主题的作品。表单是HTML约定，以菜单、复选框、单选按钮、对话框和标签的形式出现；它们经常在填写网络申请、调查或问卷时使用。网络文档、表单的小型交互式部分具有概念吸引力，因为它们的内容通常看似是提交到了以太中（尽管更有可能提交到邮件服务器或网络服务器）。形式艺术的一系列项目展示了对形式的可能性和属性的各种探索。例如，在《形式艺术》中，阿列克谢·舒尔金的 URLArt 被用来创造具象的形状、旗帜、面孔、城堡。观众尽可能地输入材料，点击并浏览，直到最终他们只剩下一个小单选按钮。卡斯·施密特的《选择》[53] 使用表格来创建在屏幕上笨拙地交错的形状。通过在形式约束下将艺术家联合起来，这组作品构成了一个具有媒介定义价值的项目。

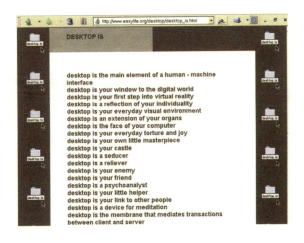

图55. **阿列克谢·舒尔金**，《桌面是》，说明页，1997年。

《桌面是》则以计算机桌面为中心主题。如今,"桌面"已成为计算机用户的普遍共识,需要进行一些历史化处理,才能重新捕捉到它成为艺术项目的有趣前提的原因。桌面是图形计算机(即标准家用或办公计算机)在计算机完成开机且没有任何应用程序运行时存在的基本界面。桌面上充满了文件、别名或应用程序的快捷方式,以及硬盘驱动器和文件夹图标,其普遍性非常重要,即使它们通常是附带性的,而且其隐喻价值亦使技术恐惧者得以正常使用计算机界面。作家史蒂文·约翰逊(Steven Johnson)在他的《界面文化》(Interface Culture)一书中将桌面描述为互联网时代的"大教堂",桌面同时具有建筑性、艺术性和符号学性。如今,桌面的"办公桌"或"办公室"含义已经被广泛用于娱乐和休闲的图形计算机所超越,这似乎是恰当的。在舒尔金的项目中,桌面被渲染为展览的材料,并且通常作为展览舞台。

在《桌面是》中,参与者遵循目标导向的原则,每个人都将桌面作为作品的主要特征。一些提交的内容提出了个性化和隐私问题,例如雷切尔·贝克的桌面[56],其文件夹名称为"贝克性欲"(Bakers Sexuality)。其他的例子,比如加内特·赫兹(Garnet Hertz)[57]的贡献是视觉性的,彩色图标、文件夹、应用程序和文档相互叠加,拥挤而混乱。总的来说,这个项目和形式艺术在组成它们的独立作品之间找到了一些意义,在以个人主义模式工作的艺术家与社区或网络内的艺术家之间取得了平衡。

另一个重要的早期集体项目是科妮莉亚·索尔弗兰克的《女性分机》(Female Extension, 1997)[59],由一小群程序员执行。作为对1997年在汉堡艺术馆当下画廊(Galerie der Gegenwart)举办的名为"分机"(Extension)的网络艺术竞赛的回应,《女性分机》开始批评博物馆提出的判断标准,并解决索尔弗兰克认为"缺乏能力和……那些展示、策划、分类和评判网络艺术者的不安全感"的问题。为了充分处理网络艺术,那些受过传统艺术训练的专家需要基于实践经验去理解新媒体。如果没有这种认识,网络艺术的特性是否会成为策展人审美和经济考虑

图56. 雷切尔·贝克,《桌面是》,桌面,1997年。

图57. 加内特·赫兹,《桌面是》,桌面,1997年。

图58. 娜塔莉·布克钦,《桌面是》,桌面,1997年。

图59. **科妮莉亚·索尔弗兰克,**《女性分机》, 1997年。

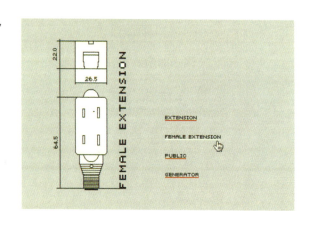

的牺牲品？索尔弗兰克使用计算机程序通过搜索引擎收集HTML材料, 并将这些数据自动重新组合到网站中。其中超过200个网站被上传到博物馆的服务器, 并以自称是来自世界各地的女性艺术家的虚构名字参加比赛。索尔弗兰克的项目唤起了人们对技术艺术家中性别失衡的关注, 当时男女比例约为4:1, 其中包括朱迪·芝加哥（Judy Chicago）的传奇作品《晚宴》（*The Dinner Party*, 1974—1979）, 该作品也创造了一系列象征性的作品以及女性（尽管是虚构的）艺术家的传世之作。

浏览器、ASCII、自动化和错误

受到自20世纪70年代初以来一直在运作的自由软件运动（其核心活动是为了适应目的而分发软件及其源代码）的启发, 评论家马修·富勒（Matthew Fuller）、程序员科林·格林（Colin Green）和艺术家西蒙·波普（Simon Pope）于1997年开始开发一款以艺术为导向的网络浏览器, 名为I/O/D 4。正如富勒所说, 在"技术创新就是阶级战争"这一总体前提下, 英国三人组继续创建了《网络追踪者》（*The Web Stalker*）[60]。当时, 几乎所有用户都通过网景导航器（Netscape Navigator）或IE浏览器（Internet Explorer）查看网络, 这些产品都根据企业利益而非审美、公共或教育利益来设计。《网络追踪者》提供了传统浏览器的替代方案, 旨在以不同的方式映射数据——例如, 解

图60. I/O/D 4,《网络追踪者》,1997年。虽然网络追踪者有许多功能,但这些插图显示了浏览器揭示所选网站的体系结构和信息设计的能力。小圆圈代表各个页面,而连线则映射了网站上页面之间的链接。

释网站之间的连接,并提供网络社区的视图。它没有像行业标准那样组织Javascript或图像,而是生成仅限于文本和链接的HTML读数,从而使用户能够在完全不同的界面上查看网页和内容。

在随该软件发布的一篇文章《突变的手段》(*A Means of Mutation*)中,富勒提到了IE浏览器和网景导航器,它们当时正在进行广为人知的"浏览器战争"(一场争夺市场份额的战争),并建议替代软件的机会和潜在力量:

> 你今天想去哪里?这种位置回声大概是为了向用户暗示,他们实际上并不是坐在计算机前调用文件,而是借助某种力量绕着嵌入巨大商标"N"或"e"的地球疾速旋转。贪婪的宇宙力量……这是寻找开发和使用此数据流的其他方式技术的机会,为I/O/D 4提供了起点:《网络追踪者》……对这一群体来说,网络的物质环境主要被视为一种机遇,而不是历史。由于所有HTML都是作为数据流被计算机接收的,所以没有什么强制遵守写入其中的设计指令。只有服从这些指令的设备才会遵循这些指令……

对于看似无形且无处不在的商业浏览器，富勒及其同事在他们的工作中迫使其回归材料本身而予以重新考虑：不仅仅是一种可以观看艺术品的分发技术或过滤器，而且是公共领域的内容，是感知和概念审查的公平游戏。富勒在他的文章中还将该软件与博物馆和画廊中展示的内容联系起来：

> 该项目立足于当代艺术的同时，也在当代艺术之外广泛运作。最明显的是，它至少是一款软件。对于仍然受制于对象自主性概念的艺术界，如何理解这种多重定位呢？反艺术总是被其有目的的自我分派任务所采集，它在从属境况中只是一味反对而已。或者，非艺术的刻意生产始终是一种选择，但在这种情况下不是必需的……相反，这个项目产生了一种与艺术的关系。这种关系有时建立在渗透或联盟的基础上，而有时则干脆拒绝被它排除在外，因此有可能完全重新配置它所属的部分。《网络追踪者》是一门艺术，因此出现了另一种可能性。除了艺术、反艺术和非艺术这些类别之外，还有一些东西溢出：不仅仅是艺术。

受大众媒体理论的影响，富勒关于"不仅仅是艺术"的主张是"《网络追踪者》以及更广泛的软件艺术，应该被使用并融入人们的生活和行为中：它们与其他形式的大众媒体相似，例如音乐或电视，以及手机之类的工具"。

《网络追踪者》对其受众产生了巨大影响。作为一个功能齐全的项目，如果不是政治议程，那么它具有很强的概念性。在被动消费图像或网页内容与HTML链接组成的视觉结构之间，《网络追踪者》产生了分歧。除了将编程作为一种艺术实践开放之外，《网络追踪者》本身也能够制作（图像）和分发。事实上，该项目在日常信息接收和实验创作之间进行类比，为不同媒体的其他作品带来了新的视角，这些作品试图创造生产和接收的装置［如斯坦·范德比克的《电影–圆穹》或广播］，以及基于电视的艺术［如约翰·凯奇20世纪50年代的《想象风景第4号》(Imaginary Landscape Number 4) 或白南准的《参与电视》］。但与这些其他基于媒体的作品不同，《网络追踪

图61. Jodi.org，《http://wrongbrowser.jodi.org》，2001年。Jodi.org的浏览器将HTML重新生成图文电视和黑白抽象的动态、不连贯的混合体。虽然它的界面有一种混乱的美感，最好在翻转过来的显示器上体验，但令人迷失方向的软件引发了有关条件行为和功能的问题。

图62 **乔纳·布鲁克-科恩**,《启动网络》,2001年。艺术家将通常的数字应用程序重建为体力劳动的索引:《启动网络》是一个需要转动手柄才能运行的浏览器。布鲁克-科恩在物理上奠定了互联网的基础,人们经常在讨论互联网时没有提及使其成为可能的实际劳动力经济(如计算机制造)。

图63. **卡塞尔朋克**,《Samuraï. remix》,2002年。不可避免地,在《网络追踪者》这样的项目之后,像卡塞尔朋克这样的高级程序员发展了一些实践方法,将浏览器作为一种动态的、几乎是雕塑性的媒介进行隔离和实验。

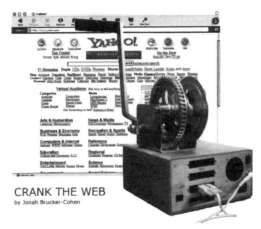

者》能够扩散——任何拥有计算机和网络连接的个人都可以使用它。I/O/D 4利用网站等免费软件机制来分发其作品,将其放在英国杂志附带的光盘中,并使用贴纸来提高该项目在专业艺术区之外的知名度。《网络追踪者》被视为除了"软件艺术"之外的另外两种流派的历史性作品:"浏览器艺术",一个致力于开发网络浏览替代形式和手段的领域 [例子包括2001年的项目,《启动网络》(Crank the Web)[62],乔纳·布鲁克-科恩(Jonah Brucker-Cohen),其中浏览器成为机械工具,而不是虚拟工具];以及"数据映射"(data mapping),这种类型在2001年左右开始流行,在这些项目中,处理信息并将其放入新的正式组合中的策略是核心(参见第三章)。《网络追踪者》于1998年

第一届年度浏览器日发布，该活动由阿姆斯特丹瓦格协会赞助，致力于浏览器艺术，旨在激发艺术家和程序员创建软件，无论是为了追求功能，还是为了追求美学创新或更具有社会参与性的指令。

同一时期，许多艺术家通过隔离其他图像或互联网设备为该领域做出了重要贡献。美国信息交换标准代码（ASCII）——标准计算机代码将英文字符表示为数字，每个字母分配一个从0到127的数字——是其中一种形式。计算机通常使用ASCII代码来表示文本，这使得将数据从一台计算机传输到另一台计算机成为可能。武克·科西克将编程和形式分析相结合，创建了详细阐述已建立的图像可能性和美学的项目。他编写了两个免费软件播放器，将移动图像转换为ASCII文本和语音。

科西克与卢卡·弗雷利和沃尔特·凡·德·克鲁伊森合作开发了《乓》(Pong)视频游戏机上的Deep ASCII 显像。

科西克将许多电影和艺术项目翻译成ASCII，其正式策略与艺术家道格拉斯·戈登（Douglas Gordon, b.1966）使用电影的项目[如《24小时惊魂记》(24 Hour Psycho)]中的策略类似。通过这种方式，作品也可以作为对网络鼓励和加剧的文化艺术品和娱乐形式流通的评论。在戏剧化地表现其谨慎消费的同时，艺术家创作了这样一件作品：它需要更多全面聚焦的观看策略，而无须顾虑特定审美范畴的预设观念。

如果说科西克使用经典电影作为数据和视觉构图的来源，那么美国艺术家小约翰·西蒙（John Simon Jr, b.1963）则将标志性图像的制作作为他在《每个图标》(Every Icon, 1997)中的主题[64]。在一个需要亿万年才能完全实现的项目中，西蒙提供了一个通过计算机代码算法自动化的图像制作过程。在一个简单的网页上，他放置了一个三十二乘三十二格的网格。当软件开始向全黑网格发展时，代码运行或"执行"(executes)任务，观察者会看到黑色像在飘动。随着时间的推移，程序会显示所有可能的组合。艺术家估计，在数百万亿年的时间里，黑白元

素将体现在每幅图像上（感兴趣但缺乏耐心的人可以操纵CPU的系统时钟来预览2020年网格中出现的图像）。西蒙在1998年沃克艺术中心"视觉冲击"（The Shock of the View）展览中发表的作品描述中提出了这样的问题："这种自动化的局限性是什么？"是否可以通过使用计算机探索所有图像空间，而不是通过记录我们周围的世界来练习图像制作？人们可能会发现视觉图像如此脱离"自然"，这意味着什么？这件作品体现了其自动化和不可能的渐进结果之间的张力。人们对计算机的标准期望是，虽然其编程很复杂，但结果可以快速交付，而《每个图标》却颠覆了这一期望。在制作网络艺术的时代，很少有艺术家或画廊能够销售网络艺术，《每个图标》实际上是有市场的。它有助于生产独特的版本，每个版本都刻有其独特的起点和购买者的名字，并出售。这种财务可行性模式开创了重要先例，为网络艺术家和消费者提供了主流艺术市场之外的理想替代方案。

混乱和技术故障通常是使用计算机和网络的体验特征，Jodi.org从20世纪90年代末开始的几个项目中都解决了这些问题。项目名称来自404的《http://404.jodi.org》

图64. **小约翰·西蒙**，《每个图标》，1997年。

(1997)[2]，是服务器无法找到请求的位置（通常是网页）或不确定情况的状态代码。该项目采用了交互性的概念，并在三个部分创建了徒劳的练习："未读"（Unread）、"回复"（Reply）和"未发送"（Unsent）。每一个都通过审查用户的输入来挫败交互的尝试。"未读"会删除用户输入的数据中的元音；"回复"会根据注册位置（IP地址）模糊通信，而"未发送"则会删除希望的参与者输入的文本中的辅音。也许，除了将这部作品解读为复杂存档的交互记忆之外，我们还可以考虑它对计算机和用户之间关系的描述——在这种关系中，误解、崩溃和失望的惯例是典型和标准的。

Jodi.org的另一件作品《asdfg.jodi.org》通过将浏览器历史窗口中可见的文件和目录结构的排序作为其隐藏的舞台，充分利用了用户的习惯。用户可能首先会看到闪烁、变化的窗口和屏幕，其中充满了让眼睛无法聚焦的代码片段。然而，更令人信服的描述系统在浏览器的历史记录中，人们可以在其中找到由文件命名组成的字母数字模式。目录结构数据，类似于脚本和指令，是《asdfg.jodi.org》的后台，受到抑制的核心，被记录在一个更加内部和受限的区域。

戏仿、挪用和混音

ⓇTMark [66-68] 在法律上是一家经纪公司，它像任何其他同类公司一样受益于"有限责任"。据此原则，这个名字发音为"art mark"的艺术家团队支持破坏——或如他们所说，可能是信息性变更——企业产品，通过将投资者的资金引入"共同基金"（Mutual funds），从玩偶、儿童学习工具到电子动作游戏，该基金旨在以"工人"支付特定艺术项目的制作费用。该组织表示，其底线是"改善文化，而不是改善自己的钱包"；它寻求的是"文化利润，而不是经济利益"。虽然普通公司的职能是为股东增加财富，有时不考虑文化或社会影响，但ⓇTMark致力于改善其选民的生活，有时以牺牲公司惯例为代价。

ⓇTMark项目经常为反传统和反企业活动开辟新的

图65　**安妮·亚伯拉罕斯（Annie Abrahams）**，《我只有我的名字》（I Only Have My Name），1999年。在这个实验中，亚伯拉罕斯试图回答一些问题，如"互联网身份背后的个性是什么？"，测试认可度和诚意，以及什么是真实的。在IRC（互联网中继聊天）频道等环境中则不然。通过十五分钟的问答环节，她试图确定人们是否能从四个都叫安妮的用户中认出她。结果表明，主观性的正常方面，如个性和观点，在许多在线场所变得中立。

anniea

-hello everyannie
-4.3.2.1...
-top let's go... i'm the right one!
-you have to prove it
-i don't smile to my neighbours in the morning... do you?
-never had such an experience...
-sometimes it's a color given by the programm
-absolutely "javascript"
-i need respect
-deep relations in the network space
-c is not a bitch, i never said that!
-you hve to trust me
-i'm working on possible relations between people only with a kind of network existence
-the identity is what we can make with our presence on the network
-we have to build it
-and to do this...we have to experiment the fragmentation
-of One identity....it's the purpose
-are u hungry?
-a kind of flux
-at this time we live in a window, a program
-shared by machines
-yes what could be crucial when i'm the one people have to recognize?
-i loose myself now
-birth is a starting point are they so many starting point...
-my paintings have become something else than paintings
-i know
-who should decide?
-I can decide
-god is a lucifer, on the other side
-so anniec you're not anniez
-my center?
-yes sweet one
-found may be
-i have to leave... a phone call... see you later-

annieb

-hello
-hi
-i'am glad you join us
-missing one annie
-then, we can begin
-let's begin anyway
-yes, the one i asked to be annie
-all of you
-all annie are annies
-all one
-yes, it is the purpose
-ask my mother, jaceeee
-this one was not personal, was it ?
-to all or to one ? that is the point
-heelo annie
-no, javascript is not annie
-i try to be in control, in a biologic sense maybe ?
-not only my body
-but its relation to space and to others
-she lied
-not why, but who ?
-that's the purpose, confused identity
-we do are you, and we trust each others
-hello eë
-late, but thank you for coming
-no, we all did
-because i am it
-or me
-who am i ?
-are you alone ?
-do we live in the same world ?
-at birth time i suppose
-birth is the first becoming
-the first before several
-name is a startig point too
-by writing a, b, c, d...
-pfff
-are you in trouble ?
-who is the real annie ?
-is there only one lucifer ?
-before every one become a lucifer, maybe
-who is nono
-time to vote now
-some annies have to leave soon
-frutja identity is in a foggy screen right now
-and nadja too
-no-one should be nadja
-or evryone
-anniea is nasty sometimes
-but she is a little bit intraverted

anniec

-hi frutja
-oeuhhh oeuhhh
-nerves
-I am at home
-two annies missing?
-hi annieb
-hello anniea welcome
-we are complete
-go ahead fritja
-allone
-I am annie
-no one evreyone
-many just moving slowly
-I answered
-yes
-a javascript
-I hope all understands me
-I am rational with deep underground emotional streams
-I have to be alone to be in control
-héhéhé
-would have to think about it
-or why what?
-to find out if you are capable of finding out who is annie
-I am experiencing it
-because i made it
-no
-identity is multiple
-yes
-for each part of your personality
-when you pass borders
-i only have my name
-annie is
-impossible, annie is not a quality
-who's the real annie?
-I am
-who's the real annie?
-how many votes did i get?
-we cannot stay annie for ages
-Tell me if you think I am annie
-I feel dislocted
-lost
-How do you feel annies? lost or found?
-i will leave too
-will be back in half an hour too
-bye

annied

-thanks and hello everybody
-no I'm in bar
-welcome annieb
-go I it's me
-me too
-please no personal question
-anarchy is a good friond of mine
...
-MOVING VERY QUICKLY YOU MEAN ?
-she is
-pffff...
-(don't trust her)
-because it's part of a project that i'm working on
-me neither
-it's part of my work on chaos
-and a mop
-dank je wel !
-hmmmm
-uuu
-hihi
-rubish
-nono
-irc misunderstanding
-so I would like to thank you for coming
-andré breton ?
-(must be from lorient :_)
-lol !
-it's your problem man !!
-:_)
-/ perso annieb you can live now it's ok..
-ok
-I have to go..
-love and hate to you all...
-I'm living you to your search for anniesss

91

土壤,尽管它们通常以蓝图或指示的形式存在:"制作一部纪录片,将美国工作场所和经济日益严峻的现实与美国人口中精神疾病的增加联系起来。"在此语境也许可以对比欧洲的费率,也许还可以讨论"官方"企业解决方案——百忧解(Prozac)等。电影必须被安排为主要地区电影节的一部分。在理想主义和荒谬之间摇摆,通过一系列命令,®TMark的干预近似于代码的指导性质。®TMark项目并没有让合法性或实用性抵消其特定的进步社会愿景,而是在政治愿望和行动之间占据了一个巨大的空间。就像20世纪60年代激浪派的作品一样,如小野洋子的指令(instructions)或拉蒙特·扬(La Monte Young)的事件乐谱(event scores),®TMark行动规定独立存在,无论它们是已经颁布还是尚未实现。

 ®TMark的一个标志性策略是其代表或艺术家通常使用假名和官僚头衔来展示自己。正如大卫·罗斯所解释

图66. ®TMark,《无题》(Untitled),来自艺术家宣传材料,1999—2000年。

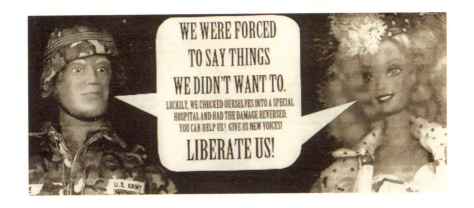

图67. ®TMark/芭比解放组织 (Barbie Liberation Organization, BLO),芭比解放军运动中的媒体拾零,1993 年。在一次影响深远的早期运动中,®TMark 从一群退伍军人那里向芭比解放组织转移了 8,000 美元,该组织用这笔钱给 300 个《特种部队》人物和芭比娃娃调换了语音盒。毫无戒心的消费者在期待美国男性和女性的标志性声线时发现性别错乱而感到懊恼,这是可以理解的,而这个恶作剧也被广泛宣传了。

的那样,这种做法的一个原因是"改变身份,隐藏他们的美学实践,就像杜尚所做的那样……宣布他们正在做的事情不是艺术"。然而,除了身份转变的框架之外,还有一个更具背景的动机:援引匿名是强调给予企业保护的一种方式。自20世纪90年代中期成立以来,®TMark 代表通过与其他艺术家和活动家建立非正式联盟,以及战略性地利用新闻稿、域名和邮件列表,在部署图形、宣传、戏仿和混淆方面表现出了天分。那些联盟的项目以及他们共同制作的项目,是过去十年中最广为人知的艺术恶作剧之一:gwbush.com(2000年美国大选期间美国总统候选人乔治·W. 布什的虚假网站)、芭比解放组织(一项扰乱美国标志性玩具芭比和《特种部队》性别的干预措施)[67]、模拟直升机黑客[1997年将同性恋视觉效果插入流行的电脑游戏《模拟人生》(The Sims)中][68],以及1999年的"玩具战"(Toywar,针对艺术团体etoy和eToys之间法律纠纷的草根运动,如第三章所述)。

伍克·科西克为纪念"Net.art Per Se"会议而制作了自己的CNN头条新闻,但他在1997年克隆的"第十届卡塞尔文献展"(Documenta X)网站登了更多头条新闻。这个先锋且享有盛誉的当代艺术展览每五年在德国卡塞尔举行一次,当年的策展人重点关注艺术品在艺术中的地位,他们采取了大胆的举措,将互联网艺术纳入其网站和实际展览中。但一些网络艺术家认为卡塞尔网络终端的安装存在很大问题——令人沮丧的是,节日组织者创造了一

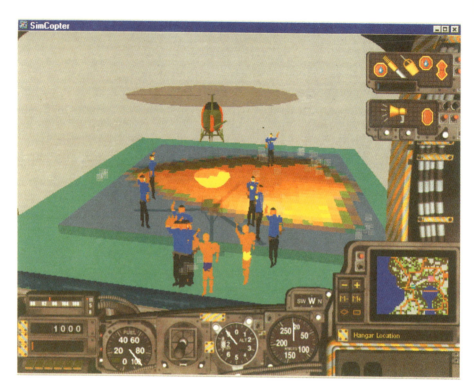

图68. ®TMark,《模拟直升机黑客》(SimCopter Hack), 1997年。®TMark 从一位纽约店主那里向一名程序员提供了 5,000 美元, 因为他将私人内容植入 Maxis Inc. 的流行电脑游戏《模拟人生》中。尽管第四章中描述的"传染性媒体"(contagious media) 项目延伸了戏仿的轮廓, 但像这样的战术媒体项目往往是对抗性的、直接的干预。

图69. **克洛弗·利里** (Clover Leary),《同性恋配子》(Gay Gamete), 2000年。诸如此类的战术媒体项目应用了许多与戏仿、表演和活动艺术相关的技术。在这种情况下, 作品揭开了卵子和精子捐赠行业的神秘面纱, 并详细说明了活动人士如何干预在美国排除"男女同性恋 DNA"的程序。

个展示网络艺术的办公环境，这与其他艺术家为他们的装置、物品和画布提供的中立空间形成鲜明对比。为了窃取"第十届卡塞尔文献展"网站，科西克使用了一个共享软件程序，该程序几乎复制了西蒙·拉穆尼埃（Simon Lamunière, b.1961）策划的官方网站上的所有文件。就像谢里·莱文（Sherrie Levine）拍摄的《沃克·埃文斯之后》(*After Walker Evans*)和其他挪用主义作品之后的照片一样，科西克对该网站的克隆名为《文献展结束了》(*Documenta Done*, 1997) [70]，阐明了复制的技术能力，并提出了有关作者身份的问题。虽然莱文的作品通过使用"之后"这个命题来表示等级关系，阐明了官方艺术史经典中的女性主义定位，但科西克的克隆似乎通过提供一个隶属于斯洛文尼亚艺术实验室和艺术家域名的网址来诋毁原作：http://www.ljudmila.org/~vuk/dx/。科西克将《文献展结束了》描述为一种现成的、制造出来的、通常平淡无奇的物品，后来被重新定位为艺术，并宣布网络艺术家是"杜尚的理想孩子"（Duchamp's ideal children）。科西克还提到了档案和访问方面的问题："1997年9月，'第十届卡塞尔文献展'网站的表现形式被管理层从网络上删除了。因此，我制作了一份唯一公开的副本。这个动作已经足够响亮了。我在这个部门的下一个想法是阐明草根艺术家的倡议，将尽可能多的网络艺术家的完整作品制作成DVD，并赠送给网络管理员当镜子……"与任何其他来源一样，科西克借鉴艺术题字，以"第十届卡塞尔文献展"网站提供的现成作品构成了他自己的作品，他表示在网上获取所有材料都是公平的游戏。

利用现有艺术作为可回收数据也是意大利团体0100101110101101.ORG（也称为01s）[71-72]，他们在1999年不仅挖走了一些最知名的在线艺术网站，包括展览空间Hell.com和Jodi.org，还合并了艺术家阿列克谢·舒尔金和奥利亚·利亚利娜的知名作品中的标志性图形。在01s的《混合》(*Hybrids*)作品中，来自网络艺术作品的材料本身被重复使用，复制与制作相结合。这项工作和《文献展结束了》的基础都是"剪切"和"粘贴"的软件概念，

图70. **武克·科西克**,《文献展结束了》,1997年。

这是计算机操作中两个最基本的功能，即通过简单的指令或击键复制整个文件或图像的能力。在《新媒体的语言》(The Language of New Media) 一书中，列夫·马诺维奇指出，许多艺术家（例如DJ）说他们的艺术真的在"混合"，从而使"剪切和粘贴"的概念变得复杂。

新媒体运作的这种潜力在美国艺术家马克·纳皮尔 (Mark Napier, b.1961) 的一系列作品中得到了体现。纳皮尔的《碎纸机》(The Shredder, 1998) [74] 和《数字垃圾填埋场》(Digital Landfill, 1998) [73] 分别根据用户建议的URL撕碎和聚合网页。他的意图并不像0100101110101101.ORG那样，也不仅仅局限于当前的网络艺术圈。相反，他借鉴了其他媒体艺术家的作品，包括杰克逊·波洛克和美国极简主义大地艺术家罗伯特·史密森 (Robert Smithson, 1938—1973)，呼吁人们关注网络的物质性。纳皮尔曾是一名画家，他引用波洛克的方法作为《碎纸机》的灵感来源："我想揭露构成网络'设计''内容'和'信息'的原材料，并直接使用这些信息。当然，该材料是软件和图形显示的构造。它是原始的背景，只因为《碎纸机》

图71.（下左） 0100101110101101.ORG，《vieweratstar67@yahoo.com》，1999年。艺术家们盗用了奥利亚·利亚利娜和Jodi.org 的图像，指出他们的混合不应被视为"反对网络艺术"，而应被视为版权的敌人。0100101110101101.ORG 团体认为"现在是开始重新利用艺术和文化的时候了……在复制你正在与之交互的网站时，你正在重新使用它来表达新的含义，而作者没有预见到……"

图72.（下右） 0100101110101101.ORG，《\\0f0003.772p7712c698c6986》，1999年。

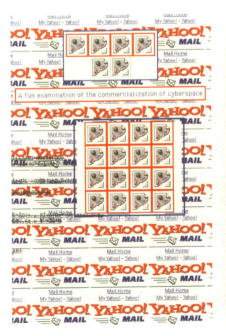

图73.（下）马克·纳皮尔，《数字垃圾填埋场》，1998年。

图74.（对页，上）马克·纳皮尔，《碎纸机》，1998年。

图75.（对页，下）马克·纳皮尔，《骚动》(*Riot*)，1999年。这项浏览器艺术作品结合了HTML、Javascript和Perl，实现了网络的社交消费。使用此浏览器，参与者不会单独或自主地冲浪，而是会看到包含以前用户目的地的碎片文本和图形的网页。

而创造。"尽管任何网站都可以被"粉碎"，并且结果会根据网站的色彩或复杂程度而有所不同，但"粉碎"页面同样感性，并在网络元素的重新分配和屏幕划分方面唤起了抽象表现主义绘画。

1997年至1999年间，0100101110101101.ORG和卢瑟·布利赛特（Luther Blissett，另一个意大利匿名艺术和活动团体）使用适当的材料来主张容易被网络文化掩盖的社会现实维度。他们协助展览并安装了塞尔维亚艺术家达科·马维尔（Darko Maver）[76]的作品，后来他们透露这位艺术家是虚构的。马维尔的传记和简历，描述了他在贝尔格莱德和意大利艺术学校就读的情况，并在网上流传。他的作品也可以在网上找到，其中包括在南斯拉夫上演的"暴力侵略"（violent aggressions）和谋杀的照片。这些令人震惊的图像很快就声名狼藉，其中一张被西班牙硬核摇滚乐队用作专辑封面。马维尔在概念和政治上都参与其中，他令人难忘的图形作品被纳入在意大利和卢布尔雅那

举办的几次群展中。随着记录马维尔遭受南斯拉夫当局迫害的媒体碎片出现，包括《天空主题》(Tema Celeste)在内的许多艺术杂志纷纷报道了镇压和暴力统治下艺术自由的故事。马维尔和他的作品被视为言论和表达自由的典范。与此同时，这位艺术家的状况恶化了：有消息称他因一系列谋杀案而被捕，后来被无罪释放，然后又被监禁。1999年初，有报道称他在监狱中被隔离期间死亡。在0100101110101101.ORG为达科·马维尔发声的网站上，艺术家们指出，这是迈向神话的"一小步"：那年的威尼斯双年展向马维尔致敬。纪念马维尔的双年展活动结束后不久，0100101110101101.ORG和卢瑟·布利赛特透露这位艺术家并不存在。归咎于他的作品有一个更令人不安的来源：警方档案，详细描述了实际的谋杀、强奸和暴行。《文献展结束了》和《碎纸机》等作品中数据的轻松扩散和复制与艺术和技术自由相关。然而，从《达科·马维尔》等相关项目来看，这些协议创造了脱离实体和外在的体验。事实上，《达科·马维尔》的恶作剧凸显了互联网的无政府主义、客观性，以及在海量数据中验证任何具体事实的难度。

绘制作者身份

与《达科·马维尔》同一时期主张作者身份的各种尝试表明，图像和文本可以自由复制和扩散的互联网需要新的方法来描述作者身份并与错误信息分开。1997年的项目《阿加莎出现》(Agatha Appears) [77] 提供了一种创新的、特定于媒介的描述系统。由奥利亚·利亚利娜创建的

图76. **0100101110101101.ORG**，《达科·马维尔》，1998—1999年。0100101110101101.ORG通过在网上发布各种图像和文档来代表达科·马维尔的生活和事业。01s声称这是达科·马维尔的一张照片，并构建了关于他的生活、起诉和死亡的网络幻想。《达科·马维尔》强调了在线信息和照片的说服力和潜在的偶然性。

图77. **奥利亚·利亚利娜**,《阿加莎出现》,1997年。

《阿加莎出现》开始于匈牙利媒体机构C3的服务器,但它的叙事是关于一个乡村女孩和一个精通技术的"系统管理员"(sys admin 或 system administrator,负责配置、管理,以及维护计算机、网络和软件系统),遍历由一系列国际域名和服务器托管的不同网页。通常,URL本身会推动叙事的进行,正如人们在查看它们组合时所注意到的那样:

http://www.here.ru/agatha/cant_stay_anymore.htm

http://www.altx.com/agatha/starts_new_life.html

http://www.distopia.com/agatha/travels.html

http://www2.arnes.si/~ljintima3/agatha/travels_a_lot.html

http://www.zuper.com/agatha/wants_home.html

http://www.ljudmila.org/~vuk/agatha/goes_on.html

虽然文件可以被复制,但它们的位置或地址却不能,因此利亚利娜将数字内容的唯一性(事实上,数字内容不是唯一的,并且总是有可能被复制)与单一地址并置。她叙事的其他部分在错误窗口呈现,或通过浏览器框架底部的浮动文本,以及具象图形、块状家具和线性景观,使整个更像是舞台或歌剧舞台。当这些都联系起来时,该项目就形成了一个独特的作品,可以有效地防止抄袭,正如英国评论家约瑟芬·贝里(Josephine Berry)在Nettime上发表的一篇文章中指出的那样:

图78. 张英海重工业（YOUNG-HAECHANG HEAVY INDUSTRIES），《海上的雨》，2001年。

图79.（对页） 张英海重工业，《混血阿帕奇》，2001年。

利亚利娜非常清楚数字文件的位置和名称，将它们视为唯一可用的原创性指标。在网络抄袭的环境中，任何人都可以克隆任何网站，艺术家的URL是人们查"原创"、最新且未经妥协的作品版本的唯一保证。她的作品还反复揭示了对文件名如何代表其位置的兴趣，在这方面，语言实际上控制着数字信息的移动和行为——这是网络中有关文字新的表演性的一个例子……

利亚利娜将小说延伸到地址栏和浏览器的各个角落，她发明了一种原创的叙事策略，拓宽了网站讲述故事的方式。

超文本和文本美学

软件和互联网协议赋予的叙事能力也为许多基于文本的作品提供了保障。虚拟维度和叙事维度的交叉点可以通过多种方式来表达，其中一个显著的方面依赖于单词的交互架构，即超文本。超文本完全出现在网络诞生之前，并且与电子档案的历史演变密切相关。美国理论家，包括20世纪40年代的万尼瓦尔·布什和20世纪60年代的西奥多·纳尔逊，建议创建数字文本图书馆，并采取措施开发基于联想思维模型的超文本创作工具。纳尔逊将超文本作品描述为"非顺序写作"（non-sequential writing），但在网络上，它们也常常以多媒体和叙事选项为特征。正如我们在上一章中看到的，希思·邦廷的_readme.html和阿列克谢·舒尔金的Link X都以大量的超文本域名为中心。以分支结构为代表的超文本作品通常将叙述延伸到多个页面，通过文本的不规则性和在网页上的分散来使文本空间化，并且通常将文本转变为更具电影性的东西。

虽然在超文本圈子中流传的许多文学前卫主义主张使用抄本（书籍）形式，例如早期现代新教徒很少从头到尾阅读《圣经》（The Bible），而是将其作为一个多入口点文本——其他将超文本形式与电影形式进行比较的说法更有趣。事实上，早在互联网出现之前，美国作家马克·阿美利卡（Mark Amerika, b.1960）就已经创作了源自屏幕

美学的实验小说作品。1997年,他凭借《格拉马特隆》(Grammatron)进入了网络艺术界,该作品采用了多种叙事策略:首先是动画,然后是简单的超文本,接着是音频和动画格式,都具有不同的图形布局。与大多数超文本作品一样,《格拉马特隆》中的文本没有清晰的线性轨迹。随着阿美利卡继续利用网络电路和其他形式的大众媒体扩大他的技术,后来的作品将包括更多的格式,如音乐。

女性主义超文本作家和法典小说家雪莱·杰克逊(Shelley Jackson, b.1963)通过伊斯各特(Eastgate)公司出版了她的许多文本,伊斯各特是一家超文本软件和出版公司,通过网络向付费客户提供页面。她的一篇自传体作品《身体》(The Body, 1997)在网上免费提供,结合了高度可读的文本和可点击的低保真图像。它最初源自她身体的一张大地图,这非常适合超文本格式——布局传达了作品的身份,最终形成碎片化、多维且常常引人注目的阅读。张英海重工业是一个以韩国为基地的团体,他们模拟了一种单一形式的超文本,这种超文本没有点击或移动鼠标的交互性,在格式上更接近电视和动画。张英海重工业的项目由配乐和定时动画组成,始终使用清晰的大字体,将屏幕的正常光场转化为可以连接艺术家和观众的矢量清晰度画面。张英海重工业的作品以古典乐和爵士乐以及大量的HTML和文本表面为特征,用文学命题打破了网络的扁平化。其网站上的21个项目的叙述内容各不相同,其中一些有韩语、日语、西班牙语和英语版本。《海上的雨》(Rain on the Sea, 2001)[78]讲述了一种阴暗的个人算计,而《混血阿帕奇》(Half Breed Apache, 2001)[79]则渲染了恋人的私人语言。

其他网络艺术作品依靠超文本的简单性来强调站点、物体和人之间的关系。奥利亚·利亚利娜的早期作品《我的男朋友从战争中归来》[20]和《阿加莎出现》[77]在叙事与互动屏幕之间做出了强有力的识别,在讲述爱情故事的同时密切关注网页的规模和交互性。《遗嘱》(Will-N-Testament,1997年至今)[80],其中艺术家遗赠了她在线项目和财产,使用单个网页和超文本揭示社会和专业活动。

图80 奥利亚·利亚利娜,《遗嘱》,1997年至今。

这是一份大约56行的文档,其中几乎每个字母都作为一个单独的文件加载,证明了手工制作的艰辛。《遗嘱》记录了两种数字资产——从利亚利娜的ICQ(一种即时通讯工具)账号到图像文件、整个作品,以及在艺术家去世后保留作品的朋友、家人或同事。该遗嘱至少在三个层面上运作。其中一个是关于死亡和衰老的传统故事。第二个层面包括法律和财产的修辞。第三个层面探讨了语言在概念上的艺术运用,以激活或唤醒不存在的艺术经济:利亚利娜为艺术品刻上价值,这些价值源自她的朋友和同事为她的作品带来的社会或智力资本。

同样,出生于以色列而现居纽约的艺术家雅埃尔·卡纳雷克(Yael Kanarek, b.1967)使用书信体模式作为想象性和叙事性基础的《敬畏世界》(World of Awe)[81]。《敬畏世界》于1995年推出,将色彩缤纷、干净且执行良好的未来派风景与充满想象的视觉命题和机器人角色的情书融为一体。这些文本和界面在桌面的奇幻、超凡脱俗和隐喻之间摇摆不定,形成了一种混合的后人类语汇。由于她

将丰富的个人创造的神话和网络平台融为一体，赢得了"网络马修·巴尼"（the internet's Matthew Barney）的绰号，而《敬畏世界》则被称为"悬丝"（Cremaster）。

重塑身体

《身体公司》（*Bodies Inc.*，1996）[83]是维多利亚·维斯娜（Victoria Vesna, b.1959）与界面设计师罗伯特·尼德弗（Robert Nideffer）、声音艺术家肯·菲尔兹（Ken Fields）和程序员内森·弗雷塔斯（Nathan Freitas）合作的一个项目，由观点数据实验室（Viewpoint Data Labs）

图81. 雅埃尔·卡纳雷克，《敬畏世界》，1995年至今。

图82. **郑淑丽**，《买一送一》（*Buy One Get One*），1997年。在这个项目中，艺术家将一台笔记本电脑安装在自制的"便当数码盒"（bento digicase）中，探索了电子和国界。与装饰该网站的亚洲和非洲媒体中心的图像相辅相成，作品以夸张的网络角色为特色，揭露并参与了有关国际互联网文化的神话。

105

图83 **维多利亚·维斯娜与罗伯特·尼德弗、肯·菲尔兹和内森·弗雷塔斯**合作,《身体公司》,1996年。

赞助。这是一家3D人体模型制造商,试图通过在松散型公司结构内提供在线市场板块,来重新评估化身的价值并使其具有代表性。标题中"公司"(Inc.)是对合并的许多定义的双关语——一种公司结构,没有实体或物质实体,但统一在一个实体内。在这里,经济合并的形式更接近于共享和交易的网络社区模式——没有任何东西是真正可以出售的,资本是通过使用而积累的。该网络装置设有聊天室和陈列室,要求观众将零件组装成身体,选择颜色、纹理和理想化的身体类型。1996年推出该网站的第一个版本后,维斯娜和她的合作者收到了大量想要使用光滑身体作为化身的请求。《身体公司》认为,自我的产生和网络上的表达可以与商业和社区机构密切相关。

维斯娜的参与式公司是企业营销和虚拟机构开发以及在线社区机制的刻意类比。《生物技术爱好者》(*Biotech Hobbyist*, 1998)[84]是类似系统的更简单的展示。由希思·邦廷和娜塔莉·杰雷米延科创作的这部反常的作品,向主页和网络表现出的各种怪异而美妙的个人痴迷致敬,在揭开生物技术的神秘面纱方面有一个特殊的议题。该网站的产品——包括种植自己的皮肤和克隆的项目指南——旨在鼓励普通爱好者参与生物技术辩论,扩大该领域当前的参与者范围。该网络杂志以杰雷米延科作品的典型方式,通过低保真、半开玩笑的内容镜像来回应商业和专家发声的主导地位。通过党派干预重新分配企业情报,也是邦廷作品的一个特点。通过生物技术公司的虚假赞助,生物技术爱好者还提供邮件列表、问答部分、社论和链接。该项目从未得到充分开发,也没有得到维护,但它通过将工业信息与艺术家自己的惯用标记相结合,指向商业利益主导生物技术的辩论和对话。

虽然《生物技术爱好者》的主页呈现出好奇心驱动的温和特征,但该主题的其他项目却不太中立。邦廷的《超级杂草项目》(*Superweed Project*, 1999)[85]和批判艺术组合(Critical Art Ensemble)的生物技术系列作品探讨了商业利益对农业、生殖技术和遗传学的入侵。批判艺术团组合《生殖不合时宜协会》(*Society of Reproductive*

Anachronisms)和《百康》(BioCom)中的表演和网站充满活力的材料,其中两件关于他们称之为《血肉机器》(Flesh Machine)的生物技术商业综合体的艺术作品和文本,使用了错误信息和戏仿,呼吁人们关注生殖、生育力、商业利益与优生学相关公司数据的历史性传播。《超级杂草项目》使用类似的黑客策略,对特定的生物技术项目进行干预。针对农业公司孟山都公司的农达除草剂及其开发转基因食品的计划,邦廷及其合作者雷切尔·贝克于1999年初在伦敦当代艺术学院举办了发布会。他们的新闻稿中引用了美国生物技术活动家迈克尔·布尔曼(Michael Boorman)的一句戏剧性的话:"基因黑客技术为我们提供了对抗这种不安全、不必要和不自然的技术的手段。我希望这款《超级杂草项目》能够帮助其他人采取行动。我们正在进行一场企业单一文化的生物军备竞赛。"《超级杂草项目》在网站上被描绘为一个打开的公文包,里面装满了不同的芸苔族种子(油菜、野萝卜、白芥和荠菜)。虽

图84. 希思·邦廷和娜塔莉·杰雷米延科,《生物技术爱好者》,1998年。

图85. **希思·邦廷**,《超级杂草项目》,1999年。这个装满种子的公文包在网上出售,旨在打破"科学的幻象"并鼓励大众参与生物科学辩论。

然生物技术通常掌握在专家手中,但《超级杂草项目》的重点是互联网共享信息和激发特定游说团体的能力。事实上,《超级杂草项目》的重点是公布和传播数据,并援引民意调查显示,绝大多数英国公民反对转基因植物。这个看似无害的工具包是由Irational.org的"文化恐怖主义"机构(Cultural Terrorism Agency,邦廷的倡议之一)赞助的,它掩盖了一种政治信念,即在现有的民主进程中,发声没有被听到或衡量。开发一种功能性产品来抗衡商业生产的除草剂,旨在凸显这样一个事实:企业利益有自己的生命力,通常与民主进程分离并不受民主进程的影响,而要对抗它们,即使不需要物质上的支持,也需要精心设计言论和反馈的平台。

新的分配形式

借助互联网工具和应用程序,文化数据的其他片段开始以新的方式传播。1997年至1998年间,音乐开始以新的在线发行渠道和形式出现,打破了互联网与传统广播原则和平台之间的界限。其中一些发展与各种艺术实践和社区有关,如实验音乐或微型广播,它们为大规模甚至全球音乐企业提供了替代方案。除了内容之外,未来的在线广播公司(称为"网络广播员")实际上只需要编码器和服务器来建立自己的广播电台,因此新电台的激增很快为该媒体注入了活力。在1998年以来的许多早期艺术广播网站上,包括最初由希思·邦廷及其同事在加拿大阿尔伯塔省班夫中心运营的《Radio 90》以及澳大利亚团体电台感受质(Radioqualia)的《频率时钟》(*Frequency Clock*),用户在编程或定制媒体播放列表方面发挥了积极作用。在这一领域,软件开发的疾速步伐,以及MP3作为一种紧凑、灵活的格式用于大规模传播高质量音频文件,提供了许多令人兴奋的用于共享和修改音乐文件的工具。音乐文件的转换及其在网络上的传播构成了对获得许可的商用音乐和艺术产权渠道的大规模干预行为,旨在规范创造性使用和共享。网络音乐盗版不仅使唱片销量受到严重打击,而且另类广播从业者和爱好者的社区也得以发展到以前不

可能的程度。因此，大量网络艺术家开始创作类似于基于视觉媒体体验的听觉作品。一个例子是阿列克谢·舒尔金的《386 DX》（1998年至今）[86]，这是一个赛博流行项目，它提出了有关数字环境中作者身份的问题，并标志着舒尔金脱离了经典的网络艺术场景。386 DX 据说是世界上第一支赛博朋克摇滚乐队，实际上是一台计算机，它使用文本转语音软件播放著名艺术家［包括性手枪乐队（The Sex Pistols）和约翰·列侬（John Lennon）］的歌曲。

性别的表象

郑淑丽创建的《布兰登》（*BRANDON*, 1998）是古根海姆博物馆委托制作的第一个网站。其标题灵感来自蒂娜·布兰登（Teena Brandon），她在遗传上是一名女性，却因其男性化的生活于1994年被两名当地男子谋杀。布兰登的故事后来于1999年被拍摄成美国电影《男孩别哭》（*Boys Don't Cry*）。郑淑丽饰演的《布兰登》探讨了性别、身份、犯罪和惩罚等问题，通过多个界面挑战观众的想法。探索性的文本，包括问答部分和虚构的叙事，得到了各种引人注目的图像的支持，如穿孔的乳头和文身覆盖的身体。这是一个雄心勃勃的国际项目，其中包括许多现场

图86. **阿列克谢·舒尔金**，《386 DX》，1998年至今。

图87.（对页，上）**普雷玛·穆尔蒂**，《宾迪女孩》，1999年。

图88.（对页，下）《假商店》(*Fakeshop*)，一个正在进行的表演和装置系列。其网站既播放现场表演，又充当活动和装置文档的展览平台。与穆尔蒂共同创建该网站的杰夫·冈珀茨（Jeff Gompertz）将这个充满活力的多媒体网站描述为"一系列生动的多媒体画面"。

图89.（右）**格雷厄姆·克劳福德 (Graham Crawford)**，《伤口镜像》(*Mirror Wound*)，1999年。许多与艺术相关的团体和社区利用开发网络展览的影响力、便利性和成本效益，在网上扩展了自己的业务。尽管其中许多场所坚持以绘画或摄影格式记录艺术作品，但有些诸如酷儿艺术资源之类的场所也开始展示网络艺术，如克劳福德作品中一种神话般的科幻叙事。

活动，尽管不再在网上提供，但阿姆斯特丹的解剖学剧院（Theatricum Anatomicum，该项目的一些表演举办地）存有文档。

通过使用身体部位，《布兰登》与20世纪90年代末的另一部重要作品《宾迪女孩》(*Bindigirl*)[87]分享了在虚拟表面上重复和分解身体的策略。《宾迪女孩》由美国艺术家普雷玛·穆尔蒂（Prema Murthy, b.1969）于1999年创作，其前提是"阿凡达"(avatar) 概念的字面双关语。在Rhizome.org上发表的采访中，穆尔蒂解释道："宾迪是我的化身。她不仅是我在虚拟世界中的别名，也是对'阿凡达'一词的玩笑。在印度，'阿凡达'是印度神话中神灵的化身。在作品中，她是'女神/妓女'原型的化身，该原型在历史上被用来简化在社会中女性的身份及其权力角色。"《宾迪女孩》包含一系列艺术家和其他南亚女性的裸体和性挑逗姿势的照片。每张照片上都精心放置了宾迪（戴在印度教女性额头上的传统装饰标记，象征着灵眼），用印度教的禁忌和外在形式标记身体的私密部位。穆尔蒂在宾迪的网络传记中写道：

为什么我被限制在这个空间里？我需要如何才能离

图90. **穆谢特**,《穆谢特》,1996年至今。

图91.（对页,上）**糖果工厂和张英海重工业**,《哈尔比斯》,2002年。一家计算机零件工厂的关闭构成了这种荒凉背景。张英海重工业将其标志性的动画和对古典音乐的热爱,融入这段冰冷的镜头中。

开这里——超越我的界限？起初我以为科技会拯救我,用武器武装我。然后我转向宗教。但两者都让我失望。他继续将我限制在我的范围内'合适'的地方。"

在女性主义背景下,技术和宗教交织的失败有助于直面某些刻板印象。

《穆谢特》（Mouchette）是一个源自电影角色的化身,自1996年以来一直在发展同名网站[90]。在罗伯特·布列松（Robert Bresson）1967年执导的电影中,穆谢特是法国一名愤怒的青少年,在学校里被排斥,也是镇上八卦的对象。在该网站上,这位叛逆的少女被重新塑造为荷兰少

图92.（右）**糖果工厂**，《同一思考》(*Think The Same*)，滨田岳（Gaku Tsutaya）主演，2000年。可移动的文本片段，低保真、达达风格的音频拼贴，与略带迷惑性的导航栏结合起来，提供了主页类型中令人不安的肖像。

女，在最早的版本中，她沉迷于自杀。穆谢特永远像一个眼神悲伤的13岁女孩一样，她庸俗的形象变得耸人听闻，令人不安的声音片段、影射和图像被呈现出来。在这个项目中，机械复制图像是一个充满心理负担、令人不安的领域。该网站的神秘作者最近才打破角色来表明自己的身份，在网络上恢复了电影般的个性，赋予了新穆谢特一个令人难忘却充满问题的形象。

日本艺术家古郷卓司（Takuji Kogo，b.1965）是《穆谢特》的合作者，他使用摄影和视频作为互联网实践的基础。他的平台"糖果工厂"（Candy Factory）托管着许多通常源自物理位置的项目。古郷卓司的照片和视频，如《快乐》(*Joyful*, 2000) [93] 和《多么有趣的手指让我吮吸它》(*What an Interesting Finger Let Me Suck It*, 2001) [95]，每帧都有一定的强度，使它们几乎像幻灯片一样。作为一个互联网艺术家，源于与来自世界各地的其他艺术家合作的兴趣，其项目有时补充了电子邮件或媒体交流的文字记录。这些图像和视频不断积累，比如与张英海重工业合作完成的华丽而喜怒无常的《哈尔比斯》(*Halbeath*, 2002) [91]，证明了古郷卓司在预感构图和氛围方面的非凡天赋。

图93.（上） **糖果工厂**，《快乐》，2000年。该项目取自艺术家约翰·米勒（John Miller）和古郷卓司所著的《苏醒时刻》（Wake Up Time）一书，在日本肥皂画廊（2000）以及法国阿尔勒摄影节（2000），糖果工厂的空中混音项目以数字投影形式展示。

图94.（对页，上） **糖果工厂**，《纠缠之喻》（Entangled Simile），1998年。这是糖果工厂首次展览的装置视图，该展览由古郷卓司于1998年在日本举办，同时也展出约翰·米勒和穆谢特的作品。

图95.（对页，下） **糖果工厂和高木哲**，《多么有趣的手指让我吮吸它》，2001年。艺术大师视频和摄影造型与简单的互联网形式相结合，华丽、丰富的视觉效果与更多朴素工具的结合是古郷卓司作品的标志。

从网络浏览器到计算机桌面，再到网络上狡黠的作者协定，本章讨论的艺术家以不同的方式关注素材和特征上的界定，而对网络艺术和其他实践做了区分。古郷卓司的摄影和电影渲染则以另一种方式揭露网络，它作为富媒体的传递机制和广播平台，与电视并没有什么不同。网络艺术越来越多地源自其像电视一样创造共享公共空间和文化舞台的能力。然而，除了电视的功能之外，网络还高度分散，这使得多种形式的互动和干预成为可能。正如下一章将看到的，网络和公共空间之间的这些相似性，将激发极为有趣和引人注目的网络艺术。

第三章

网络艺术的主题

信息战和战术媒体的实践

1998年的国际电子艺术节揭示了互联网核心的一个事实：除了信息的快速流动和互动与沟通的日益便利之外，全球经济的蓬勃发展在很大程度上要归功于互联网的繁荣。技术部门现在是由信息来定义的，甚至更多地是由实物商品来定义的。很大程度上，互联网在无政府状态下产生、交换和复制信息的能力使其成为有关经济、网络和信息辩论的中心。

该艺术节于9月在其惯常举办地奥地利林茨举行，代表着互联网艺术讨论和生产的紧张时期的开始。每年，电子艺术节都会选择一个主题来组织研讨会、装置艺术和相关活动。前几年以"欢迎来到有线世界""Endo Nano"和"智能环境"等乐观主题来纪念网络文化的扩张，而1998年的主题是更加不祥和、好战的"信息战"（Infowar）。艺术节上展出了许多引人注目的装置和干预措施，它们的例子故意模糊了艺术、行动主义、戏仿和政治之间的界限。虽然"信息战争"研讨会已于九月中旬结束，但参与者会发现自己在接下来的一年中卷入了许多影响深远的事件和运动。这些最终在《玩具战争》（Toy war）中达到顶峰，沃尔夫冈·斯泰勒称其为"20世纪最伟大的作品"之一。

"信息战"研究了信息、社会和政治现象如何相互作用。艺术节的创意总监格弗里德·斯托克（Gerfried Stocker）在"信息战"邮件列表的介绍中描述了该标题的重要性：

图96. **卡洛·赞尼**（Carlo Zanni），《风景》（*Landscape*），又叫《无题纳普斯特》（*Untitled Napster*），2001年。纳普斯特是一位美国大学辍学者，他于1999年创立的广为人知的文件共享服务，在这幅画作中被赋予了标志性的意义。这个品牌的功能就像一个价值观和欲望相交的矩阵：纳普斯特是互联网创新和点对点意识形态的象征。

全球信息基础设施对于国际金融市场的运作越来越重要，迫使我们制订新的战略目标：不是消除，而是操纵；不是破坏，而是渗透和同化。"网络战"作为信息和虚假信息的战术部署，以人类思想为目标。然而，这些新形式的后领土冲突现在已经不再是政府及其战争部长的专利。非政府组织、黑客、为有组织犯罪服务的计算机狂人以及拥有高科技专业知识的恐怖组织，现在成为国家安全部门和国防部网络游击噩梦的主要参与者。

在草根层面，"信息战"的对应词是颇具影响力的术语"战术媒体"（Tactical Media），该术语由格克·洛文克和大卫·加西亚于1994年提出，经常在Nettime等邮件列表中使用，并在《战术媒体ABC》和《战术媒体DEF》等文章中被提及，也在阿姆斯特丹举行的"下一个五分钟"（Next 5 Minutes）会议上进行了扩展。"战术媒体"的灵感来自于20世纪70年代的"战术电视"（tactical television）实践，尤其是法国理论家米歇尔·德·塞尔托（Michel de Certeau，1925—1986），他以"战术"来描述消费者在日常生活中的无形实践而闻名。加西亚解释道："我们推测，消费电子产品的革命已将这些策略从无形转变为可见实践，将战术媒体变成人们成为现代性主体而不仅仅是客体的主要方式之一。""战术媒体"是一种以个人为中心的关键干预方法，它利用消费设备的功能，引起了许多使用新兴技术的艺术家的巨大共鸣。

图97. **电子干扰剧场**（Electronic Disturbance Theater），《FloodNet》，1998年。FloodNet与许多®TMark的反企业活动不同，它与政府的特定目标接触。FloodNet抗议活动一半是观念艺术，一半是行为艺术，以"电子公民抗命"（electronic civil disobedience）行为重新夺回了互联网空间。它还为"圣诞节十二天"（The Twelve Days of Christmas）活动做出了贡献，帮助etoy赢得了与网络公司eToys的斗争。

电子艺术节的一项战术技术就是黑客攻击。黑客们在林茨节日大厅布鲁克纳音乐厅（Brucknerhaus）外草坪上的帐篷里搭建了设备，与游客谈论匿名、协作、不断发展的编程标准和开放软件库的道德规范。黑客主要是专业的计算机和编程爱好者，在发生了几起引人注目的案件后，他们声名狼藉，在这些案件中，他们未经授权访问系统以破坏数据或窃取信息（此类黑客被称为"破解者"）。虽然普通民众可能对黑客如何利用权力进行超出标准安全措施的编程保持警惕，但没有人想到网络艺术家里卡多·多明格斯（Ricardo Dominguez, b.1959）会因他的电子艺术节项目而收到死亡威胁。事实上，比破解某些程序的能力更令人震惊的是多明格斯在电子干扰剧场计划的表演中留下的可怕信息[97]。

多明格斯与斯特凡·雷（Stefan Wray）、布雷特·斯塔尔鲍姆（Brett Stalbaum）和卡明·卡拉西奇（Carmin Karasic）共同创立了电子干扰剧场。多明格斯将表演团体设计为继承激进主义和戏剧传统，如格兰·弗瑞（Gran Fury）和剧作家贝托尔特·布莱希特（Bertolt Brecht）的传统。与许多基于网络的表演作品一样，电子干扰剧场利用互联网功能来扩展身体的活动范围。作为通常被称为"数字萨帕塔主义"（Digital Zapatismo）的广泛在线运动的一部分，多明格斯的名为"SWARM"的项目通过干扰墨西哥总统欧内斯特·塞迪略（Ernest Zedillo）、五角大楼和法兰克福证券交易所的网站，发展了有异议的激进词汇。在SWARM指定的时间范围内，大量网络用户占用了目标网站的一些资源。多明格斯不仅在他的林茨酒店房间里接到威胁电话，警告他停止表演，而且五角大楼也认真对待他的项目，以至于美国政府机构发布了一个反小程序（小程序是在其他软件上运行的小型应用程序，通常与网络浏览器一起使用）来中和SWARM。无论斯托克的"信息战"前提在书面上看起来如何，在实践中，政府和军方都以武力对其网络类似的干扰做出了反应。电子干扰剧场是否认为该项目是"艺术"并不重要。大众媒体领域的行动不能依赖于更开放或更专业的领域（如艺术节）的道德

规范。

®TMark参加了当年著名的"信息武器奖"（InfoWeapon）的评判，利用其广泛的邮件列表和聚光灯来提高战役和反击意识以对抗电子骚扰剧场。这一联盟之后还有另一个令人惊讶的举动：向墨西哥小镇波波特拉授予"信息武器奖"现金和荣誉。20世纪福克斯公司在波波特拉拍摄了大片《泰坦尼克号》（*Titanic*）的一些场景，他们建造了一堵巨大的水泥墙，将村庄与海滩隔开，并对波波特拉几十年来捕捞的海胆进行了氯化处理。作为回应，波波特拉村民用垃圾装饰了墙壁，并用它制造了媒体奇观。电子艺术节因影片《泰坦尼克号》中的特效技术而授予其奖项，而®TMark则因波波特拉"象征性的低技术抵抗真正的高科技破坏"而授予其奖项。这一决定中发挥作用的两个策略体现了®TMark工作的整体特征：机构和企业运作被破解，资本主义意识形态问题得到解决。

出席艺术节的还有杂种犬（Mongrel），一个在英国的团体，由不同民族和种族背景的个人组成，他们有效地将这些策略结合起来，揭露种族和阶级的动态。杂种犬凭借1996年《记忆的排练》（*Rehearsal of Memory*）屡获殊荣的CD-ROM赢得了国际声誉。在这个项目中，该小组的成员格雷厄姆·哈伍德（Graham Harwood，b.1960）与阿什沃斯精神病院的病人合作，利用超媒体创作了一部关于患者生活的作品，其中患者皮肤的地图与他们的生活记录相关联。作为最高安全级别医院的住院医生，哈伍德在CD的内页注释中描述，这部作品挑战了"正常的假设，同时（面对）我们一个干净舒适的机器，里面充满了污物、禁忌和疯狂的东西，它的卫生程序受到了排除人际关系的污染"。CD-ROM结构紧凑且价格低廉，易于分发和使用。这种形式的选择强调了杂种犬对"机器"的刻意使用。在《记忆的排练》中，计算机技术和制作打开了高度安全的医院门窗。

当该团队开始制作软件和网站时，杂种犬的工作发生了重要转变，并于1998年首次推出了《遗产金》（*Heritage Gold*）免费软件。《遗产金》是杂种犬的电子艺

术节装置《国家遗产》(National Heritage)的一部分,它在Adobe Photoshop中找到了灵感,并对所谓的中立提出了质疑。通过创建富含类和竞争机制的图像处理工具来操作图形工具,用户不再从调色板中选择颜色(如蓝色、绿色或青色),而是从高加索色、黑色和日本色等类别中进行选择。Photoshop的命令本身也经过了Photoshop处理和修饰,以揭示图像制作和操作的意识形态基础。《国家遗产》包括一个展示不同种族面孔的画廊装置、缝制的面具,以及称为《颜色分离》(Colour Separation)的附属物、街头海报和一份报纸。在接受马修·富勒的采访时,伦敦的杂种犬成员理查德·皮埃尔-戴维斯(Richard Pierre-Davis,b.1965)解释了他对于对抗性面具图像的看法:

> 我相信,面具是整个项目中最具决定性的方面之一。这些面具代表了我在进入英国时必须始终佩戴的面具,它代表了我在这个可爱的多元文化国家进行日常活动时反复佩戴的面具……然后,它也代表了杂种犬在为这个项目采购资源时必须戴上面具。因此,你看整个《国家遗产》项目都由面具构成。

杂种犬的横小路松子(Matsuko Yokokoji,b.1960)和格雷厄姆·哈伍德指出,《颜色分离》中独特且种族上更加模糊的面孔表明,《遗产金》的混合功能可以在延展性数据中轻松地使明显的种族类别暂停使用。他们以半开玩笑的语气预测"西方对这款软件的需求巨大",并将《遗产金》描述为"努力寻找能够处理我们当前复杂生活图像的一部分。黑与白不再存在……"

哈伍德所做的不仅仅是将身份艺术政治的血统扩展到网络艺术领域,他还描述了技术艺术节和话语的哲学利害关系:

> 如今,社会中占主导地位的种族和文化群体充当了他们自己的技术文化媒体产品的观众。自我祝贺、仪式化的疏远形象,象征性地让这些群体成为控制、限制和审查网络世界的合适人选。数字克隆让人们对原创性和天才的

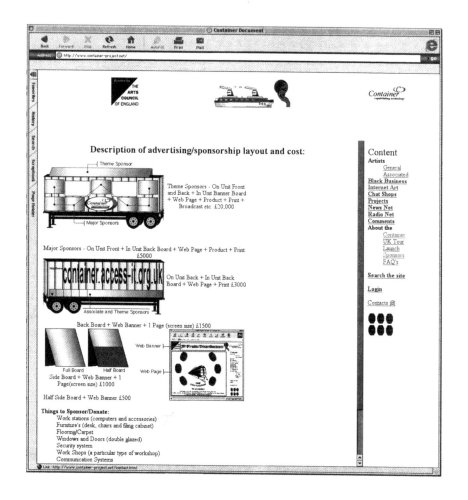

图98 默文·贾曼 (Mervin Jarman),《容器》(Container), 1999年。作品的字面意思是一个带轮子的集装箱——即一个穿越牙买加的移动媒体中心,由14个工作站和一个网络服务器组成。该项目由杂种犬成员贾曼精心策划,旨在将创造性的计算机技术(尤其是交互式数字媒体)带给加勒比地区的弱势群体,主要是年轻人,并为他们配备沟通技能和工具。

公认概念产生了质疑,允许重新评估文化生产的准则——只要这不包括令人不安的社会关系的污秽。考虑大多数电子艺术活动的种族化和精英主义,参加者可能仍然认为他们的内心是可爱的。长期以来,多元文化中相处愉快的人数一直在减少。这是在20世纪60年代风格的恋爱中隐藏激烈、艰难的辩论的主要策略之一。杂种犬文化在学术严谨性方面已经走过了太长的路,不能将一朵花推到他们的枪管上来搪塞。正如"信息战"传单所说,这是"一场将知识的力量作为有利可图的垄断进行管理的战斗"。社会似乎没有从20世纪的悲剧中吸取任何教训,这些悲剧是由新媒体兴起所产生的军事技术共同造成的。我们是否要

为以前从战争、奴隶制、移民劳工、贫困、死亡和疾病中获利的军火商阶层重塑文化空间?还是我们要玷污他们的未来,让他们的欲望变得更加复杂?

与电子骚扰剧场周围的风暴事件相结合,杂种犬装置的影响及其成员的声明强化了人们的感觉,即新技术为实现煽动目标提供了策略。

在接下来的15个月里,®TMark和etoy在1998年电子艺术节上面对面相遇,这个主要由瑞士人组成的戏仿互联网品牌的团体,将被证明是"玩具战"的高调战术媒体活动的核心[99]。"玩具战"是因etoy(自1995年上线以来)与eToys(一家相对较新的网络公司,旨在主导在线儿童玩具市场)之间的法律纠纷而发起的一场防御活动。后者利用其大量财力就其域名起诉etoy,指控etoy的网站包含威胁其业务的"色情和无政府主义"内容。eToys的律师在这方面取得了成功,法院一度下令关闭etoy网站。etoy征求了®TMark、THE THING、Rhizome.org和其他列表的

图99. etoy,《玩具战》,1999—2000年。互联网上的"玩具战"的战场显示,2000年1月2500名"玩具战"代理商中的一部分,在eToys 签署和解协议两周前放弃了对etoy的诉讼。

123

支持：®TMark发挥了领导作用，并响应etoy的雷茵霍尔德·尼布尔（Reinhold Grether）发出的"新玩具"对抗eToys的号召，设计了一场游戏式的活动被称为"圣诞节的十二天"。游戏玩法包括电子干扰剧场的FloodNet[97]小程序，以及电子邮件、金融留言板上有关这次灾难的帖子，所有这些都试图在一年中最繁忙的销售时期破坏玩具销售商的网站和声誉。结果，尽管将它们仅仅归因于"圣诞节十二天"的闪电战似乎似是而非，但它的戏剧性是巨大的：在数千名愤怒的参与者的影响下，eToys股票的虚高价格下跌了百分之四十以上，其网站也被关闭。有一段时间，"玩具战"的发展速度放缓了，而"玩具战"也受到了世界各地的广泛关注。互联网市场的泡沫正在破灭，eToys在针对etoy的诉讼得到解决后宣布破产。

当然，通过摆出公司的姿态、发布新闻稿和吸引媒体关注，etoy和®TMark使用了一些他们想要批评的材料，而"玩具战"则强调了政治进步、戏仿作品中的一些悖论。承认这些悖论，关注这些立场所带来的常常令人捧腹的越界和交流，是他们作品吸引力的一部分。看起来，虽然eToys行使了赋予美国公司的合法权利，但艺术家和志同道合的人也有能力操纵媒体，或战术性地从多方面利用媒体来自觉创造类似草根的企业权力。尽管"玩具战"具有非常真实的法律风险并涉及大量资金，但它的制作人仍将其称为"游戏"，这表明互联网技术为艺术实践带来了新的维度。利用与敌人作战和保卫空间的前提，以及FloodNet小程序和表演元素，战术媒体宣称自己是夺取或夺回公共空间的一种方法。

"玩具战"是一场令人振奋、充满力量的斗争，但网络艺术社区却被1999年春天一场更严重的冲突摧毁：北约对科索沃的轰炸。Nettime等名单中明显缺少南斯拉夫的参与者，尤其是辛迪加（Syndicate），其重点在东欧。与此同时，还出现了来自那些仍可访问网络者的电子邮件，其中充满了绝望、恐惧和愤怒，以及有关对基础设施和民用目标的损害。虽然对朋友和同事的关心是最重要的，但北约活动对互联网能力和独立媒体的负面影响也成

图100. **特雷伯·肖尔茨**,《79天》(*79 Days*),2003年。

为讨论的话题。正如格克·洛文克在谈到东南欧被压制的声音时所写的那样:"小媒体可能具有'战术性',但它们也很容易被关闭。"尽管大多数社区的最初反应是共享信息并为独立报道创造可能性。例如,在 Real Audio 服务器上托管 B92 广播电台(位于南斯拉夫),但艺术家也开始创作作品响应。有关1999年爆炸事件的网络项目多种多样,从特奥·斯皮勒(Teo Spiller)的《我是科索沃的士兵》(*I Was a Soldier on Kosovo*)等戏剧作品到米克洛斯·莱格迪(Miklos Legrady)的《火葬场》(*krematorium*)等历史作品。德国艺术家特雷伯·肖尔茨(Trebor Scholz)的《79天》(始于2001年,尽管该网站直到2003年才推出)[100]由南斯拉夫人的照片和视频组成,没有描述性背景,并通过超链接与战争各个方面相关的实时图像进行搜索。这幅艺术作品将有关战争的媒体碎片(可能是从新闻网站中挑选出来的)与肖尔茨拍摄的1999年后科索沃的精美高分辨率记录进行了比较。

对科索沃轰炸和"玩具战"的反应并不是利用新媒体形式机制的唯一努力。许多抗议者,包括参加1999年西雅图之战(抗议世界贸易组织的一部分)的抗议者,通过互联网动员起来,反对国际货币基金组织和世界银行针对陷入困境的国家的债务政策。这种大规模的线上动员和线下抗议活动("玩具战"就是其中一个例子)让左派倡

导者反对既定市场和世界秩序的坚定支持者。在一些情况下，这些冲突被阐述为信息战。

千禧年之交，战争和互联网泡沫

在前面的章节中，我们看到了话语模型的出现，如邮件列表、公告板系统和会议，它们帮助互联网艺术家在艺术世界之外建立和维持重要的网络，并与观众产生富有成效的相互关系。正如Rhizome.org创始人马克·特赖布所说，一种自主感或"生产边缘性"，以及"通过工作和交流进行对话"的实践是经典net.art场景的核心，这在《网络批评自动点唱机》[51]或"网络艺术先生"竞赛[52]中显而易见。多年来，net.art社区一直保持着普遍的亲密感和信任感。武克·科西克认识评论家约瑟芬·博斯玛，博斯玛认识奥利亚·利亚利娜，利亚利娜认识希思·邦廷并曾与希思·邦廷合作过。无论他们的观点或行为如何，同事们只要发一封电子邮件就可以看到，并且很可能在不久后的艺术节上见到他们。但随着互联网呈指数级增长，参与者发现自己处于生活中的不同位置，可能带着孩子而被其他事件所消耗，就像许多人被南斯拉夫战争所消耗，或者像线下要求更多的个人责任一样，这种社区意识开始让路。在为网络文化杂志《转变》(*Switch*)撰写的一篇文章《net.art年度回顾：net.art 99的状况》(*net.art Year in Review: State of net.art 99*)中，艺术家兼程序员亚历山大·加洛韦（Alexander Galloway）指出了形式上的转变，并写道"net.art，由武克·科西克、希思·邦廷和奥利亚·利亚利娜的作品构成的最出名的流派已经消亡。德国网络艺术史学家蒂尔曼·鲍姆加特尔（Tilman Baumgärtel）引用了这一观点，他早在1998年就写道："网络文化的第一个形成时期似乎已经结束。"

随着千禧年的结束，许多层面的变革正在发生。首先，有证据表明机构对网络艺术的兴趣日益浓厚。1999年，ZKM举办了大型"网络状况"（net_condition）展览，泰特英国美术馆和泰特现代美术馆开始寻求网络艺术。纽约惠特尼美国艺术博物馆聘请数字文化杂志《智能代理》

创始人克里斯蒂安妮·保罗（Christiane Paul）担任新媒体艺术兼职策展人，并宣布网络艺术将参加2000年双年展。"010101：科技时代的艺术"原定于2001年在旧金山现代艺术博物馆开幕。古根海姆博物馆还委托在线艺术并开始了其宝贵的"可变媒体倡议"，其中策展人乔恩·伊波利托（Jon Ippolito）思考了如何保存和保护短暂且偶然的新媒体和概念艺术品。武克·科西克实际上是斯洛文尼亚的民间英雄，他被选为威尼斯双年展的国家代表。与此同时，几年来乐观的网络文化也为网络艺术带来了另一种光环。寻求为客户创建更复杂或创新网站的dotcom设计商店开始支持也被视为艺术的"研究和开发"项目。随着大多数企业对网站的需求增加，交互设计的地位也随之增加。同时，生产工具和编码标准变得更加复杂。虽然并非所有人都接受高产值美学，但网络艺术的形式范围受益于新的专业知识和装饰水平。最后，互联网流量和受欢迎程度明显上升：统计网站Zakon.org的数据显示，1998年网络托管了500万个网站，而到2000年底增长了6倍多，拥有超过3000万个注册网站。从20世纪90年代中期开始学习新媒体艺术的大学毕业生，到决定将其艺术制作方法和技能带给大批自学成才的"网虫"（netheads）计算机工程专业人士，网民中多了很多对新媒体艺术感兴趣的人。

尽管如此，如此广泛的使用并没有让独立的新媒体组织在美国更容易获得财务上的成功。他们一直在努力开发可行的经济模型，最终进入美国在线投资组合的äda'web在1998年被关闭。早期的门户项目，如1995年上线的artnetweb，在1999年左右耗尽了能量。非营利平台Rhizome.org和Turbulence.org难以从资助机构获得资金。同一时期，在欧洲和亚洲部分地区，新组织得到了政府支持，平台成倍增加。《屑》（CRUMB）和《奶油》（Cream）是欧洲两本关于网络艺术的新出版物。在印度德里，一个名为Sarai的新媒体中心于2001年启动，与瓦格协会和澳大利亚艺术与技术网络合作。该中心由许多电影制作人和研究人员创立，既举办活动和课程，又出版研究书籍，还

图101. 马切伊·维斯涅夫斯基，《即时地点》，2002年。

运行许多专注于新技术、图像、广播和人种学主题的电子邮件列表。

其流风日盛，反应却各不相同。一些评论家和艺术家认为，20世纪90年代紧密结合的社区已经消失，取而代之的是淡化的版本，但其他人则接受了更广泛和更发达的编程形式，同时维护和培育更多样化和人口稠密的社区也面临着挑战。不仅观众呈指数级增长，而且更复杂的节目制作方法和资源也不断发展。在《net.art年度回顾：net.art 99的状况》中，加洛韦观察到："人们想要的不仅仅是电子邮件，他们想要新的界面，他们想要杀手级应用程序（优于同类应用程序的应用程序），他们想要摆脱离线。所有艺术媒体都涉及限制，而通过这些限制创造力诞生了。Net.art（Jodi-伍克-舒尔金-邦廷风格）是特定技术限制的产物：低带宽。Net.art是彻头彻尾的低带宽。我们在ASCII艺术、形式艺术、HTML概念主义中看到了它——任何可以轻松通过调制解调器的东西。随着计算机和带宽的改进，支配网络艺术美学空间的主要物理现实开始消失。如今，插件和Java都很好，而软件胜过它们。"

加洛韦的分析在新一波网络艺术家的作品中得到了证实，他们从软件工程、游戏设计和自由软件运动中汲取灵感。熟练的程序员马切伊·维斯涅夫斯基（Maciej Wisniewski）将《网络追踪者》等浏览器艺术名作带入了多个维度。艺术家在这方面的项目之一是《Netomat》，它于1999年以早期形式在后大师画廊首次亮相。《Netomat》获取观看者输入的文字，并在互联网上搜索相关文本、图像和音频，将结果传输到屏幕上，无须依附任何传统的页面格式。虽然《网络追踪者》通常被认为改变了用户将浏览器和网站视为整个实体的方式，但《Netomat》将互联网视为一种高度视觉化和多媒体的经济，人们可以从中收集元素并独立地重新组织它们。《即时地点》（*Instant Places*，2002）[101]，类似于游戏兼通信平台，是维斯涅夫斯基的另一个项目。它的工作原理是将分散的所谓"数据位置"（连接到网络的不同计算机）连接起来，形成一个不受地理、时间和地点限制的矩阵。《即时地点》的特点是捕食者（鹰）和猎物（老鼠）能够在不同的数据位置之间移动，并通过即时消息进行通信，使它们能够识别彼此并测量运动、距离和形状。

数据可视化和数据库

详细审查访问和材料的收集是名为《生活_共享》（*Life_Sharing*，2001）[102]的重要作品中的一个维度。该作品受新媒体策展人史蒂夫·迪茨（Steve Dietz）委托，由0100101110101101.ORG在明尼苏达州明尼阿波利斯市沃克艺术中心9号画廊创作。它的标题是对"文件共享"（file sharing）一词的运用，其中硬盘驱动器的某些部分可以通过互联网连接使用（许多音乐共享应用程序都依赖于这项技术）。该项目将0100101110101101.ORG的共享计算机变成了开放的"服务器"，或者可以通过互联网访问的计算机，无须密码或验证。该集体规避了浏览网站的固有协议（并且不直接接触其原始内容及其背后的作者），采用了一种大大减少了想象空间的美学，并指出"隐私的想法已经过时"。《生活_共享》是一种新颖的心灵自传格式

(该项目源自0100101110101101.ORG参与者的个人索引),从他们的网络艺术作品到个人表格和电子邮件,它提供了各种计算机数据和文档。在《生活_共享》中,艺术家将不断补充的文档和数据指定为自我的反映和艺术品:

> 通过计算机,人们可以共享时间、空间、记忆和项目,但最重要的是共享个人关系……免费访问某人的计算机就等于访问他或她的文化。我们对用户可以"研究0100101110101101.ORG的个性"这一事实不感兴趣;相反,在资源共享中,这更多的是政治问题,而不是"心理学"……这不仅仅是一场表演。这与查看Jennicam(一个著名网站,成立于1996年,其中一位年轻的美国妇女让网络摄像头记录她的每一个家庭行为)不同。用户可以借此在我们的计算机中找到的内容,不仅是文档和软件,还有支配和维护0100101110101101.ORG的机制:与网络的关系、策略、战术和技巧;它与机构的联系;获得资金;随之而来的资金流进出。这些必须全部共享,以便用户有先例可以学习。通过这种学习,具体的知识——通常被认为是"私人的"——可以转化为一种武器,一种可以重复使用的工具。

图102. 0100101110101101.ORG,《生活_共享》,2001年。

图103. **瓦莉·艾丝波尔**,《触摸电影》,1968年。通过将她的乳房和简单的帘子来戏剧性地拟人化电影消费的动态,艾丝波尔还暗示了身份识别和自我表达的功能。在一个当代项目中,0100101110101101.ORG 也创造了媒体和自我之间的对等关系,使其硬盘驱动器充满了电子邮件和私人文件,可供所有用户访问。

0100101110101101.ORG的假设是,其计算机内容以意识形态意图为框架,可以被查看、重用和部署。对于其成员而言,这表明人类心理、经验和身体至少可以部分反映在数据中,而且它们确实是数据本身的聚合。私人计算机的内容和工作方式的戏剧化是一种更广泛现象的一个例子——所有空间的戏剧化,这种现象在过去40年中随着娱乐文化的兴起和电视媒体的扩张而发展。自20世纪60年代以来,大量备受媒体关注的艺术作品详细阐述了这些主题。事实上,0100101110101101.ORG 的"隐私已经过时"的论点与瓦莉·艾丝波尔(Valie Export)的《触摸电影》(Touch Cinema,1968)[103]有类似之处,其中艺术家用帘子遮住乳房在维也纳散步,并鼓励路人伸手触摸。艾丝波尔将《触摸电影》称为"一部扩展的电影",同时也试图将质疑公共空间和私人空间之间的界限作为电影的单向结构。在《生活_共享》中,这个边界被通信技术所取代,文件共享和电子邮件都成为工作的切入点。

随着当代电视真人秀在世界各地的流行,通过出口媒体的美学进行自我反思现在已广为人知。在《生活_共享》这部现实网络类型的作品中,日常功能(电子邮件、文件组织和文档)的真实性催生了一种新的媒体记录形式,即乌苏拉·弗罗恩所说的"媒体场景调度"

（media mise en scène）。事实上，对于那些了解《生活_共享》前提的人来说，偷窥狂的概念决定了人们在浏览0100101110101101.ORG网站时进行的许多互动。当然，0100101110101101.ORG并没有进行大多数真人秀节目中看到的那种行为，用户也没有看到电视图像。然而，该组织以透明的名义消除了同事与旁观者、参与者与监督者以及公共和私人活动（如电子邮件）之间的界限，这是一种政治化策略，类似于开源对用户私人拥有的被锁定软件的厌恶。然而，那些不想顺从0100101110101101.ORG网站平台的人别无选择，尽管他们在网站的弹出窗口中得到了间接警告。0100101110101101.ORG成员可能会认为，观察的内化和持久性原生于他们现在的网站，并符合标准安全和数据监控的网络条件。

媒介信息的多孔性、反思性和抽象性，及其在塑造主观体验中的作用，形成了一个被广泛称为"数据可视化"的互联网艺术领域。几十年来，信息的重塑一直是先进艺术创作的主题。汉斯·哈克、琳达·本格里斯（Lynda Benglis，b.1941）、理查德·塞拉（Richard Serra，b.1939）和玛莎·罗斯勒（Martha Rosler，b.1943）等艺术家在这方面留下了很多杰作。哈克的作品指出了物质、社会关系和技术之间的相互关系，而塞拉和本格里斯则在作品中传达了形式变化的过程性、缺陷性和短暂性，如塞拉1960

图104. 艾米·亚历山大（Amy Alexander），《机器人化》(bOtimatiOn)，2001年。2000年之后，网络艺术似乎脱离了显示器，这位艺术家使用搜索引擎进行的"表演"就证明了这一点。搜索引擎"机器人"（自动运行的计算机程序）以连续的动画模式显示结果。类似于对日常在线搜索的"光和声音"解释，亚历山大的作品利用幽默和奇观将网络实践带入生活。

图105. 可可·福斯科（Coco Fusco）和里卡多·多明格斯，《多洛雷斯从10到10》（Dolores from 10 to 10），2001年。这一网络表演的灵感来自于现实生活中的一起事件，一名蒂华纳的工人因被怀疑她试图组织同事工会而被锁在房间里12个小时。福斯科和多明格斯在网络上虚构了她被拘留的监控录像，使网络传播的偷窥维度与对贫穷国家劳动条件普遍冷漠的强烈批评并存。

年代末的《道具》（Props）系列或本格里斯1970年的《致卡尔·安德烈》（For Carl Andre）。罗斯勒的作品尤其如此，因为它体现了任何特定媒体的"真实价值"的可疑性质。《两个不充分的描述系统中的鲍厄里》（The Bowery in Two Inadequate Descriptive Systems）是罗斯勒1974年至1975年的一个重要项目，它使用照片和文字来指出并消除记录经济上被剥夺权利的人的刻板印象。该作品中的纪实、文本和图像代码本身就受到更广泛的权力失衡的影响。这些艺术家感兴趣的领域有无数的在线类似物，许多新媒体艺术家最关心的问题之一是新技术如何使各种差异性信息的商品化或中立化成为可能。

1997年初，艺术家兼工程师娜塔莉·杰雷米延科在纽约现代艺术博物馆举办的一场名为"数据库政治"（Database Politics）的讲座中，断言了技术与身体政治之间的联系：

> 技术是有形的社会关系。也就是说，技术可以用来使社会关系变得有形。技术创造我们工作的物质条件，想象我们自己和我们的身份。我关心的是，在形式系统优先于内容，后现代性的复杂化和政治化项目被边缘化的背景下，技术是如何发展的。我对当前技术的认识论工作感兴趣，这包括什么受到技术关注，什么没有受到技术关注，什么被计算在内，什么被排除在外。信息时代的政治结构

是什么？在一个经济与政治等同、同质数据库领域呈现多样性、消费形成身份的地方，可以采取什么干预措施？

杰雷米延科的观察表明，信息时代的大多数应用组织系统都涉及数据库，或取决于更广泛的政治和社会规范的结构，这通常在数据可视化作品中得到体现。在这方面，一些最好的新媒体作品呼吁人们关注信息的非中立性和任意性。

就像装置创造了特定的反思环境一样，互联网的限制构建了用户和媒体之间的关系。杂种犬的《自然选择》（Natural Selection）是一种搜索工具，它为这些构建的关系绘制了故事板。该项目源于该小组的观察，即网络以其不受限制的访问和自我出版的能力成为宣传的磁石，特别是宣扬种族成见和其他与种族有关的攻击性文本和图像的材料。杂种犬成员格雷厄姆·哈伍德和马修·富勒着手打破这一趋势。用马修·富勒的话来说，该项目提供了一种新颖的解决网络最臭名昭著的祸害之一的方法："互联网上'邪恶'的孪生幽灵之一就是在网络上访问有关新纳粹和种族主义的内容。历届政府都尝试过审查制度，但都失败了。这是另一种方法——嘲笑。"如果人们使用自然选择来执行网络搜索，输入没有种族变形的单词，如"太空飞船"或"甜甜圈"，人们就会得到网页的标准搜索引擎结果。如果输入像"纳粹"这样带有种族色彩的词，结果看起来是标准的，但如果用户点击其中一个页面，他们可能会遇到非常不同和意想不到的内容，如性恋物癖网站。杂种犬对种族主义出版物的嘲讽戏剧化地描述了三种网络失败情况：将网络视为乌托邦，将搜索引擎作为一致和中立的工具，以及互联网（通常在不知情的情况下）承载种族刻板印象语言的问题。

新西兰出生的艺术家乔希·安（Josh On，b.1972）和旧金山设计店"未来农夫"（Futurefarmers）在项目《他们统治》（They Rule，2001）[106]中呈现了权力与信息之间通常神秘且不可见的几种关系。《他们统治》以一个简单的动画开头，让用户可以看到一些世界上最大的公司董事

会成员的姓名,并创建他们之间相互关系的图表。例如,上面显示前美国参议员萨姆·纳恩(Sam Nunn)是德士古、戴尔和可口可乐这些公司的董事会成员。网络上其他数据库的链接显示了纳恩在过去几年中所做的政治捐款,地图显示了他的社会和职业关系网络。《他们统治》的另一张名为"药品与财务"(Pharm&Finances)的图表显示,制药巨头默克和投资银行摩根大通有两名共同的董事会成员。严格而专业的图表以及柔和的灰色调色板中执行的量化,结合了办公椅和公文包等小图标,在规模和风格上与

图106. **乔希·安和未来农夫**,《他们统治》,2001年。

图107 海上乞丐 [De Geuzen，包括里克·西布林（Riek Sijbring）、蕾妮·特纳（Renee Turner）、芬克·斯奈廷（Femke Snelting）] 与迈克尔·默托（Michael Murtaugh）合作，《拆解历史》（Unravelling Histories），2002年。这个设计精美的数据库揭示了荷兰殖民历史中相互关联的主题，其灵感来自一位荷兰艺术史学家的创新，这位艺术史学家在二战后面料供应短缺的情况下，使用军事地图来制作她的衣服。有关20世纪40年代的服装和在线数据库的装置是女性主义试图识别和恢复女性历史人物的尝试。

美国艺术家马克·隆巴迪（Mark Lombardi，1951—2000）的绘画非常相似。他特许以可疑的关系连接丑闻、政府官员和大企业，它们也让人想起公司图表或流程图——正是那种旨在实现变革、重塑体验和控制表示的命令。从技术上讲，安的工作是建立一个有关公司董事会成员的信息数据库。"数据库"是一种程序，通常是可搜索的，允许用户混合和匹配来自各"领域"不同类别的信息，并且许多艺术家使用数据库作为隐喻、主题或媒介来创作作品。

列夫·马诺维奇在《新媒体的语言》中指出，数据库是一种占主导地位的新媒体形式：

> 最明显的例子是流行的多媒体百科全书，各种主题的文集，以及其他商业CD-ROM（或DVD）商品（其内容包含菜谱辑、引文辑、摄影辑作品等）。网页是一系列独立元素的顺序列表，包括文本框、图像、数字视频剪辑以及其他元素的链接页面……因此，大多数网页都是单独元素的集合……主要搜索引擎的站点是许多其他站点链接的集合（当然还有搜索功能）。基于网络的电视或广播电台提供一系列视频或音频节目以及收听当前广播的选

项,但当前节目只是该站点上存储的许多节目中的一个选择。因此,仅实时传输节目的传统广播体验只是一系列选项中的一个元素。

马诺维奇补充说,由于网络总是在变化、缩小和增长,因此它作为数据库的能力远远超过了其以叙事为导向的性质。网络的变化、增长和消耗速率构成了《1:1(2)》(1999/2001)[108-110]的基础,这是瑞典出生的艺术家丽莎·杰夫布拉特(Lisa Jevbratt, b.1967)的数据可视化作品。《1:1(2)》通过使用IP(为连接到网络的注册计算机提供的唯一数字地址)来描绘互联网的各个部分。这项工作包括五次迭代——"迁移"(Migration)、"分层"(Hierarchical)、"随机"(Random)、"每个"(Every)和"偏移"(Excursion)——每个可视化都包含数千个数据点,其中每台注册的计算机都由一个这样的元素表示。杰夫布拉特解释了她如何使用名为"爬虫"(crawlers)的软件程序来聚合数据并构建界面:"爬虫不会从第一个地址开始一直到最后;相反,其搜索所有数字的选定样本,慢慢放大数字谱。由于搜索的交错性质,数据库本身在任何给定点都可以被视为网络的快照或肖像,显示的不是网络的切片,而是网络的图像,并且分辨率不断提高。"这部感人至深的作品有一种不可思议的含义,类似于约翰·西蒙的

图108. **丽莎·杰夫布拉特**,《1:1(2)-界面:"每个"》[1:1(2)-Interface: 'Every'],1999/2001年。该项目有两个版本:一个可以追溯到1999年,另一个可以追溯到2001年。现在可以在分屏上同时查看这两个版本。所有网站都有一个互联网协议(IP)地址,由多个数字组成,这些数字共同构成了网络的数字空间。使用研究小组C5编制的IP地址数据库,成员杰夫布拉特创建了网络整个数字领域的五种可视化效果。这些图片使用颜色编码的像素来表示IP地址,然后用户可以通过单击来访问这些地址。

图109.（上） 丽莎·杰夫布拉特，《1:1(2)-界面:"分层"》[1:1(2)-Interface: 'Hierarchical']，1999/2001年。

图110.（右） 丽莎·杰夫布拉特，《1:1(2)-界面:"迁移"》[1:1(2)-Interface: 'Migration']，1999/2001年。

《每个图标》中的徒劳无功，它试图展现每一个可以想象到的图像的完整性，结果却不断地被标记为不完整。就杰夫布拉特的作品而言，互联网的界面就是互联网本身。标题指示的比率（每个网址对应一个像素）会产生高度密集的字段，从而产生有些难以解决的结果。网络的尺度和像素在一种令人不舒服的张力中达到平衡。在《1:1（2）》的"每个"迭代中，一幅风景出现，作品趋向于意象性和具象性。杰夫布拉特表示：

> 条纹图案复杂的变化，表明了网站在可用光谱中的数值分布。数值空间中较大的间隙表明地形不均匀且变化多端，而更平滑的颜色过渡和更一致的层次则表明网络IP空间中存在"冲积"或沉积平地。

在作品《银莲花》（Anemone，1999）[112]中，艺术家本杰明·弗莱（Benjamin Fry，b.1975）使用有机视觉隐喻来表示给定中心的网络流量，在自然系统和在线信息集之间建立了类比。弗莱的一项类似工作是《效价》（Valence，1999）[113]，它采用信息丰富的对象，如书籍或网站，并根据各个信息之间的交互方式将其可视化。数据可视化软件读取文本并以三维格式逐行连接每个单词，单词出现的次数越多，它离图表中心的距离就越远。通过这种方式，《效价》能够提供任何给定文本中信息结构的总体概述。正如克里斯蒂安妮·保罗指出的那样，强调"数据元素之间的关系可能不会立即显而易见，并且存在于我们通常感知的数据表面之下"。

其他数据库驱动的组合是基于偶然的。在美国二人组马克·里弗（Mark River）和蒂姆·惠登（Tim Whidden）（以MTAA名义工作）创作的《网站未见#001：随机存取死亡率》[114]中，借鉴了约翰·凯奇的随机声音乐谱，白色条纹乐队（The White Stripes）的歌曲以45RPM唱片的一转等分为多段样本。这些1.33秒的片段可以单独听，也可以随机听歌曲中的每个样本，从而使曾经相当和谐和令人信服的叙述被合成为更加多样化和看似不相关的内容，音

图111. 埃里克·阿迪加德（Erik Adigard）/m.a.d. [与戴夫·托（Dave Thau）合作]，《时间定位器》(*Timelocator*)，2001年。尽管它在表面上是一个时钟接口，但其中包含大量信息和链接。有些基本前提在一定程度上掩盖了编程的复杂性，这种经济性在这个时期的网络艺术中并不罕见。

图112.（对页，上）**本杰明·弗莱**，《银莲花》，1999年。《银莲花》既可视化网站复杂多变的结构，又映射其使用模式。该项目通过使用树状图表示其各个页面来研究站点的结构，这些页面在每个分支的尖端显示为节点（单击节点会显示它代表的网页）。单个页面被访问的频率越高，其相应的节点就会变得越厚（达到某个阈值），而没有吸引访问者的页面最终会失去其分支。

图113.（对页，下）**本杰明·弗莱**，《效价》(*Valence*)，1999年。

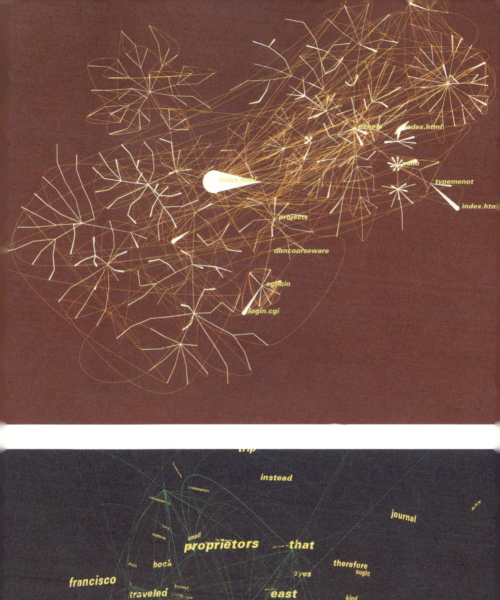

图114 MTAA（马克·里弗和蒂姆·惠登），《网站未见 #001：随机存取死亡率》（website unseen #001: Random Access Mortality），2002年。

乐片段和原始歌曲之间的回响则表明数据库手段对媒体形式（音乐）的抑制。

游戏

尽管很少有其他项目能与1999年的"玩具战"运动一样获得高额经济利益，但游戏已经发展成为一个充满活力且多样化的艺术实践领域。除了它们的乐趣潜力之外，游戏拥有引人注目、色彩缤纷的表面，不仅提供角色扮演机会和戏剧性叙事的可能性，而且还拥有令人惊叹的建筑空间，这是三维数字设计的前沿。事实上，游戏环境体现了互联网艺术一些最独特的特征，其中最主要的是交互性：游戏实际上取决于玩家。创造力也至关重要，因为黑客和新增玩家在社区中的制作和分享构成了游戏文化的重要组成部分。在这些开放游戏中，鼓励参与者自己的创新，并期望用户对游戏的成功和失败得出自己的结论。这些想法存在于开放软件运动和新媒体艺术社区中，鼓励反馈和大众的批判性讨论。最后，游戏艺术提供了一种影响许多在线体验的基于空间的叙事模式。正如列夫·马诺维奇在《新媒体的语言》中所写：

在大多数游戏中，叙事和时间等同于三维空间中的

移动，通过房间、关卡或文字去推进。与现代文学、戏剧和电影不同，现代文学、戏剧和电影都是围绕人物之间的心理张力和心理空间的活动而建立的，这些电脑游戏让我们回到了古代的叙事形式，其中情节是由主要英雄的空间运动驱动的，旅行穿越遥远的土地去拯救公主，寻找宝藏，打败巨龙，等等。

网络艺术家经常利用游戏的这些形式和内部策略，来传播图像或思想。

在娜塔莉·布克钦的《入侵者》(The Intruder, 1999)[115]中，阿根廷作家豪尔赫·路易斯·博尔赫斯（Jorge Luis Borges）的故事是通过玩各种开创性的游戏模型（从乒乓球到战争模拟）来推动的。用户正一边听讲述短篇故事的音频文件一边积极参与抓捕、射击等，才能听到下一段两兄弟爱上同一个女人的故事。《入侵者》既是游戏历史，也是将物理关系应用于文字的实验，丰富了游戏的交流和文学色彩。

商业游戏，例如索尼Playstation或微软X-Box的游戏，依赖于程序员、设计师和制作人团队，并且需要大量投资来开发。艺术家和游戏玩家可以在游戏模组（Mod）中探索和修改令人惊叹的形式背景和内部内容。可见的干预形式包括补丁，其中游戏角色的外观及其纹理贴图（或背景）可以更改。这些和其他模组有时充当批评的形式，是使游戏的政治或其视觉方面呈现多样化的物质方法。美国艺术

图115. **娜塔莉·布克钦**，《入侵者》，1999年。

家、策展人、作家和游戏玩家安妮-玛丽·施莱纳（Anne-Marie Schleiner, b.1970）在1999年的一次采访中描述了这些可能性：

> 我对艺术作为文化黑客的概念很感兴趣，这种艺术具有批判性的议题，超越了被界定的艺术受众的界限，并与更广泛的公众（即游戏公众）互动。这是发现代码漏洞并入侵外国系统的艺术。我还想通过为艺术家提供游戏黑客所开发的工具和技术，引发游戏和艺术策略的融合，展示游戏玩家作为艺术家创建的游戏补丁。

事实上，在施莱纳的网站上，她自己的作品和策展项目都是对典型性别意识形态和游戏仇外心理的创造性参与。她与梅琳达·克莱曼（Melinda Klayman）共同开发的《动漫尼尔-游戏皮肤》（*Anime Noir-Playskins*, 2002）融合了日本动漫的混合形式和角色，并奖励玩家调情和积极互动，抨击了标准游戏价值观中的性别歧视或同质化叙事。由施莱纳组织的展览"破解迷宫"（Cracking the Maze）[119]中，艺术家索尼娅·罗伯茨将《雷神之锤》（Quake）玩家塑造成强壮、坚韧的"击杀"女王（变装皇后的戏剧），她们似乎拥有足够的体力在任何比赛中获胜。

图116. **保罗·约翰逊**,《绿色v2.0》(*Green v2.0*)，2002年。这件作品包括艺术家创作的游戏和精心呈现的硬件，它本身并不是网络艺术，但仍然体现了艺术界对技术艺术和游戏的日益接受。

图117.（上左） **布罗迪·康登 (Brody Condon)**，《love_2.wad (Velvet-Strike spray)》，2002年。《Velvet-Strike》是安妮-玛丽·施莱纳、琼·利安德烈（Joan Leandre）和布罗迪·康登的集体努力，以期在军事奇幻游戏《反恐精英》(Counter-Strike)中添加政治进步内容。它是为了响应布什的"反恐战争"（War on Terror）而创建的，允许用户在游戏环境中的墙壁上喷洒反战涂鸦。

图118.（上右） **布罗迪·康登**，《亚当杀手》(Adam Killer)，2000年。其中包含射击游戏《半条命》(Half-Life)的一些修改。在这张图片中，一个角色的多个副本在受到武器攻击时会营造出一种令人迷失方向的血腥环境。

图119.（右） 在线展览"破解迷宫"（Cracking the Maze）的文档，1999年。这个重要的游戏补丁展览的文本界面故意模仿《毁灭战士》(Doom)的源代码。《毁灭战士》是一款流行、开放、商业的游戏，允许玩家修改和定制其美学。《毁灭战士》等开放游戏的制造商注重模组和补丁，有时会调整其产品的后续版本以符合玩家的需求。

展览中还有帕兰加里·库蒂里（Parangari Cutiri）为射击游戏《马拉松：无限》（Marathon Infinity）设计的癫痫病毒补丁。在修改后的版本中，荧光脉动像素和频闪灯反映了因过载和疲惫而虚弱的玩家。由于游戏文化在补丁、纹理和其他图形的交换中体现了蓬勃发展的亚文化，因此作品进入了更广泛的人群和话语中，并且不再是讽刺或停滞的展示。在最近一次探索游戏和数字艺术的展览"雪花屋"中，施莱纳指出：

> 我添加了用《模拟人生》中的裸体皮肤制作的同性恋电影的屏幕截图。游戏已成为一种数字民间艺术媒介。在他们的在线社区中，游戏玩家扮演评论家、策展人和艺术家的角色，分发自己的游戏模组，并收集和评论其他游戏模组。

洛杉矶艺术家埃多·斯特恩（Eddo Stern，b.1972）在他的数字视频《酋长攻击》（Sheik Attack，2000）[121]中赋予游戏叙事政治现实主义，其中游戏与桌面暴力和战斗的共同边界在一部基于记录以色列-巴勒斯坦冲突事件的作品中体现。斯特恩的《投降传票》（Summons to Surrender，2000）是叙事干预的一次实验。利用索尼的《无尽的任务》（Ever Quest）、微软的《阿瑟龙的召唤》（Asheron's Call）和艺电的《网络创世纪》（Ultima Online）

图120　**梅琳达·克莱曼**，《寿司大战》（Sushi Fight），2001年。这是安妮-玛丽·施莱纳策划的"雪花屋"（Snow Blossom House）展览的一部分，描绘了一名寿司女孩以魔法花作为唯一武器，与各种海洋生物进行日益艰难的战斗。如果玩家在正确的时间点击花朵攻击对手，玩家就会让女孩成长，但输掉一局会使海洋生物变大。

图121. 埃多·斯特恩,《酋长攻击》,2000年。斯特恩的数字视频由《核武风暴》(Nuclear Strike)、《三角洲部队》(Delta Force) 和《工人物语》(The Settlers) 等电脑游戏组合而成,因其对娱乐性、基于媒体和自我历史的关注而在互联网艺术史上具有重要意义。在当代科技艺术中,它们彼此映射,相互交融。

这三款中世纪主题游戏的在线社区,斯特恩插入了计算机控制的游戏角色,将游戏世界作为现场表演空间,对游戏进行流媒体直播,并提供"免费"的共享角色。斯特恩表示,这"可能看起来像是一位痴迷的粉丝不切实际地请求代理……但这些行为也有助于裹挟游戏的空间和背景,并为街头表演开辟新的公共空间。"《投降传票》是一个受赛博朋克启发的项目,将科幻典故、另类互动和抵抗模式引入到这些游戏的怀旧中世纪和同质乌托邦背景中。

英国二人组汤姆森&克雷格黑德的《快乐扳机》(Trigger Happy, 1998) [122]中的敌人遭遇更加理论化。乔恩·汤姆森 (Jon Thomson, b.1969) 和艾莉森·克雷格黑德 (Alison Craighead, b.1971) 开发了1978年《太空侵略者》(Space Invaders) 的一个版本,这是电子游戏中的经典之作,其中入侵的敌人不是外星力量,而是引用了米歇尔·福柯 (Michel Foucault) 的文章《何为作者》(What is an Author?)。从1969年开始,这款游戏挑战了玩家的注意力广度,迫使玩家在阅读引文和在向炸弹射击时保护自己的安全之间做出两难选择(事实证明,两者都很难做到)。来自屏幕顶部引文的超文本链接会进一步分散注意力。英国作家J.J.金 (J.J. King) 写到了这种疯狂的环境,作为对当代技术所需的注意力策略的评论:"《快乐扳机》预示着在未来信息经济的基础中,注意力正是由于其稀缺

图122. 汤姆森和克雷格黑德，《快乐扳机》，1998年。

性，可能会成为一种核心商品。我们认为，最成功的可能是那些能够引起注意和吸引目光，能够让读者的手指离开扳机的结构。"玩家必须销毁福柯文本中有关作家、文本和读者之间主体地位的引文，否则将面临该文本的破坏。事实上，通过以这种方式配置游戏，艺术家在虚构的游戏对手之间建立了一种同源关系，以及福柯文章中提到的艺术家和观众，或艺术家和玩家之间的紧张关系。在《快乐扳机》中，解决这些主体位置（subject position）之间的问题似乎是不可能的：最吸引人的可能是再玩一轮。

杂种犬的《黑鞭》（BlackLash，1998）[123]也出现在"破解迷宫"展览中，这是一款基于网络的游戏，玩家从四个刻板的非裔战斗角色中进行选择，然后通过杀死警察和法西斯人物来获得自由。创作者之一理查德·皮埃尔-戴维斯（Richard Pierre-Davis）解释了游戏如何运用刻板印象：

《黑鞭》是基于刻板印象的半真半假和硬核现实的结合。

从生存的角度来看，一个年轻的非裔男性试图在20世纪90年代的都市中心生活，游戏因此得名……你选择一个刻板的角色，然后你继续与阴谋定罪的邪恶势力做斗争，或者你从街上被消灭掉。它还旨在通过游戏文化鼓励非裔社群，可以突破音乐之外的不同领域，并创造出有话可说的游戏。

如果说许多游戏都以依赖刻板印象和典型的历史冲突作为前提，就像《黑鞭》那样，那么Jodi.org的《SOD》(1999)从根本上修改了经典电脑游戏《德军总部》(Castle Wolfenstein)，为游戏建立了抽象空间。凭借欢快的配乐和有限的灰、黑、白配色，游戏空间乍一看显得平易近人。然而，在狭小的空间中，很难确定要射击的目标，而且很容易在卡夫卡式的令人迷失方向的空间中迷失。《SOD》结合了混乱、互动性和简单的图形环境，暗示着私人情感，同时将游戏带回到其更原始的、计算机化的核心。艺术家与游戏合作的方式——创造新的材料并通过反馈渠道免费广泛分发到社区，并用更多的个人和政治性以及更少的同质化内容来改变现有的游戏——有助于为现有娱乐领域创造一个新的维度。

图123. **杂种犬**，《黑鞭》，1998年。

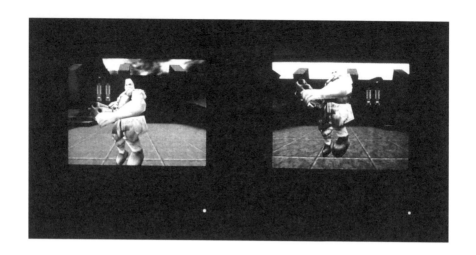

图124　**维克多·刘**（Victor Liu），《革命官僚的孩子们》（*Children of the Bureaucrats of the Revolution*），2002年。《雷神之锤》是一款鼓励参与和创造性使用的开源游戏，为这部舞蹈作品提供了背景和3D环境。通过记录舞者自己的观点，同时将其显示在相邻的监视器上，给出了舞蹈的内部视角。游戏已成为常用的软件存储库，艺术家可以从中创作舞蹈、表演、雕塑、音乐和视频作品。

生成和软件艺术

根据美国艺术家兼教师菲利普·加兰特尔（Philip Galanter）的说法，生成艺术是"艺术家创造一个过程的艺术实践，如一组自然语言规则、计算机程序、机器或其他程序发明，然后将其启动，具有一定程度的自主性，有助于或完成一个完整的艺术作品"。依赖乐谱或指令的激浪派项目和事件被认为是基于新媒体的生成艺术形式的历史先驱。与软件艺术一样，许多激浪派项目通过从艺术品的制作中删除艺术家的物理索引，引发对艺术家角色的提问。由软件生成的艺术作品可能缺乏事件发生的物理属性和即兴创作的自由度，但可能会根据外部数据条件或用户输入而变化。此外，如果软件艺术项目是开放的（即其代码可用或可供编辑），则其他用户可以对其进行修改、调整和完善。一些在线软件艺术以机械化算法的耐用性为前提，如小约翰·西蒙的《每个图标》。其他人则关注用户、程序员或设计人员之间的某些机械化或常规行为，或者依赖于用户的不同输入。

英国作家索尔·阿尔伯特（Saul Albert）将"软件艺术"一词描述为"将软件作为一种文化形式和背景而制作、使用或询问的艺术"。鼓励软件和生成艺术发展的一项重要影响是自由软件运动。自由软件及其社区通常以

"开源"为标志，围绕代码库或特定项目组织起来。在这些合作中，包含了不同程序员的修订和修改。随着Linux作为流行的开源操作系统（操作系统是计算机的核心应用程序，所有其他程序都在其上运行）的成功，自由软件运动的经济性和作者范式鼓励了创新、多样性和协作。1999年，Linux在电子艺术节上荣获了著名的金尼卡奖，这证明了它作为创造性协作模型矩阵的重要性。相比之下，专有软件——如Adobe Photoshop和Microsoft Word、Excel和PowerPoint——无法修改，且购买成本昂贵。正如德国评论家迪特·丹尼尔斯（Dieter Daniels）所解释的那样，"开源软件是一个'自下而上'的系统，而专有软件是一种'自上而下'的结构，以古典乐曲的精确记谱法以及由比尔·盖茨的微软公司开发的专有软件为代表，源代码的保密性是资本主义垄断的基础"。除了购买商业软件的意识形态和成本之外，《网络追踪者》早期提出的担忧还在于，商业软件的命令和功能有限，追求广泛使用的目标抑制了实验性和自主性。马修·富勒发表了大量关于"软件如何打造体验模式"的文章，这个主题有时被称为"软件文化"。他认为，软件工程师、艺术家和计算机用户之间需要进行集体行动。富勒建议，这些团队除了培育多样化的工具外，还可以从自由软件社区成功的组织结构中汲取灵感，如用于分发和协作的存储库。

富勒帮助组织的《Runme.org》[125]就是这样一件作品，其灵感来自于自由软件计划中常见的分发数据库。由艺术家、程序员和作家团队［艾米·亚历山大、弗洛里安·克莱默、马修·富勒、奥尔加·戈留诺娃（Olga Goriunova）、托马斯·考尔曼（Thomax Kaulmann）、亚历克斯·麦克莱恩（Alex Mclean）、皮特·舒尔茨、阿列克谢·舒尔金和The Yes Man］开发——基于网络的软件艺术资源库强调了几个相互关联的开放软件节点的范例：下载、反馈和关键字索引。与传统的展览或画廊相比，《Runme.org》在艺术家驱动的话语环境中分享艺术。虽然所包含的项目多种多样，能够实现各种形式的声音、图像和文本创作，但它们作为一种艺术流派，共同表明功能、

图125.《Runme.org》软件艺术资源库，2003年。

共享软件和编程的主导地位日益增强。通过基于网络的讨论和分发模型，《Runme.org》提供了其他艺术话语和档案模型（如 Rhizome.org 或 THE THING）的替代方案。与该领域的许多作品一样，软件艺术与自由软件方法的融合为该领域的发展奠定了重要的基础。

由戈兰·莱文（Golan Levin，b.1972）、乔纳森·范伯格（Jonathan Feinberg）和卡西迪·柯蒂斯（Cassidy Curtis）共同为美国电视网络PBS制作的《字母合成机》（*Alphabet Synthesis Machine*，2002）[127]，通过开发基于直接标记的字体（用鼠标完成），让用户来考虑排版和手写的某些方面。莱文尽管身为一名出色的程序员，但他明白在线审美活动未必非要排斥手工、直接、无媒介的线条创作和实验。创建字母的手势虽然受到将其转换为字母表的代码规则的约束，但暗示了一些不同以往的可能性，不受专用文字处理软件字体的限制。美国艺术家芭芭拉·拉坦齐（Barbara Lattanzi，b.1950）原本从事电影、电视和软件工作，后来开始开发软件，以辅助其即兴创作电影和视频。她指出现有资源存在不足：

图126.（上） 戈兰·莱文,《年鉴图片》(Yearbook Pictures)，2000年。作为一名技艺精湛的程序员，莱文作品中复杂的肖像是由将图像转换为精致线条结构的软件完成的。这一系列青少年照片均采用相同的处理方式，但每张图像都被赋予了特定的、主观的严肃性。

图127.（下） 戈兰·莱文、乔纳森·范伯格和卡西迪·柯蒂斯,《字母合成机》，2002年。

我宁愿制作自己的软件［我称之为"自形软件"（idiomorphic software）］，因为我使用的商业软件是有代价的。这个价格与金钱关系不大，更多地与不同的抽象过程有关，即在不相关的设计实践所决定的范围内考虑作品的活性构造。

拉坦齐的软件《HF临界质量》（*HF Critical Mass*）[128]是其网站上近十个免费软件之一，它基于霍利斯·弗兰普顿（Hollis Frampton，1936—1984）在1971年电影《临界质量》（*Critical Mass*）中的电影技术，因其特殊性而受到注意。任何想要采用电影惯用风格的QuickTime文件的人都可以免费使用，该作品消除了大多数应用程序所特有的软件与大众功能之间的格式塔关系。正如马修·富勒指出的那样，"软件经常被简化为实现预先存在的中立任务的工具"。

英国小组空指针（Nullpointer）的汤姆·贝茨（Tom Betts，b.1973）开发了音乐创作软件，以及基于线上游戏《雷神之锤》的网络安装兼表演软件《QQQ》（2002）[129]。地理上分散的玩家的行为被扭曲了，他们在装置中表现为抽象建筑空间中色彩缤纷的绘画姿态。与真实的《雷神之锤》玩家参与的杀戮活动不同，《QQQ》将游戏呈现为图像制作的表演空间。《雷神之锤》中美丽和臆造的变异将这部作品置于态势绘画（gestural painting）和游戏之间的艺术边界上。

图128. **芭芭拉·拉坦齐**，《HF临界质量》，软件用于《泽普德鲁电影》（*The Zapruder Film*），2002年。

图129. 汤姆·贝茨,《QQQ》, 2002年。

2002年,在惠特尼艺术港(Whitney Artport,惠特尼美国艺术博物馆推广和委托创作网络艺术的网站)的"CODeDOC"展览中,策展人克里斯蒂安妮·保罗试图展示不同的编码过程如何影响一个想法的体验和表达,她委托12位艺术家提交"在空间中可移动并连接三个点"的代码。保罗规定代码应该是"对象",而不是"它产生的东西"。此次群展一反软件界对功能性作品的一贯关注,鼓励用户在体验源代码的表达之前先审视源代码本身;在"CODeDOC"网站上,前一件作品是后一件作品的"引子"。保罗在对该项目的介绍中将代码与20世纪60年代艺术中明显的美学和主题联系起来:即使数字艺术的物理和视觉表现分散了数据和代码层的注意力,任何"数字图像"最终都会产生通过指令和用于创建或操作它的软件。正是这一层"代码"和指令构成了一个概念层面,它与之前的艺术作品相联系,如达达主义对形式变化的实验,以及

```perl
#!/usr/bin/perl

# title: global city ( for saskia sassen ), 2002
# author: sawad brooks
# created: august 15, 2002
# program creates on your computer an HTML file named "global.html"
#    a "globalcity" newspaper front page, viewable using a Web browser

use Socket;

@space = ( "www.nytimes.com" ,"www.guardian.co.uk" ,"www.asahi.com" );

open ( FILE , ">global.html" ) || die ( "Cannot Open File" );
select ( FILE ); $| = 1; select ( STDOUT );

srand;
$cityindex = int ( rand 3 );

print FILE "<div style=\"position: absolute; left: 0px; top: 0px\">" ;
print "connecting $space [ $cityindex ] ..." ;
# call function GetHTTP to fetch URL
@stream = &GetHTTP ( $space [ $cityindex ], "/" );
foreach $s ( @stream ) { print FILE $s ; print "." ; }
print FILE "<\div>" ;

$cityindex ++; if ( $cityindex > 2 ) { $cityindex = 0; }

print FILE "<div style=\"position: absolute; left: 200px; top: 0px\">" ;
print "connecting $space [ $cityindex ] ..." ;
# call function GetHTTP to fetch URL
@stream = &GetHTTP ( $space [ $cityindex ], "/" );
foreach $s ( @stream ) { print FILE $s ; print "." ; }
print FILE "<\div>" ;

$cityindex ++; if ( $cityindex > 2 ) { $cityindex = 0; }

print FILE "<div style=\"position: absolute; left: 400px; top: 0px\">" ;
print "connecting $space [ $cityindex ] ..." ;
# call function GetHTTP to fetch URL
@stream = &GetHTTP ( $space [ $cityindex ], "/" );
foreach $s ( @stream ) { print FILE $s ; print "." ; }
print FILE "<\div>" ;

# Done
exit ;

# Note: You can copy or download the script above and run it locally on your computer
# What you need:
# Perl for Macintosh OS 9 or older
# http://www.macperl.com/
# http://www.perl.com/CPAN/ports/mac/MacPerl-5.6.1r1_full.bin
# Perl for Windows
# http://www.activestate.com/
# http://www.activestate.com/Products/Download/Register.plex?id=ASPNPerl&a=e
# Linux | MacOSX | Unix systems have Perl already installed

■ Programmer defined variables
■ String constants
■ Non-executing comments
■ Perl keywords

# Function fetches a URL.

sub GetHTTP {
    local ( $hostname , $doc ) = @_ ;
    local ( $port , $iaddr , $paddr , $proto , $line , @output );

    # ignore the "host:port" notation, and assume http = 80 everytime
    socket ( SOCK, PF_INET, SOCK_STREAM, getprotobyname ( 'tcp' )) || die ( "socket (): $!\n" );
    $paddr = sockaddr_in ( 80 , inet_aton ( $hostname ));
    connect ( SOCK, $paddr ) || die ( "connect(): $!\n" );
    select ( SOCK ); $| = 1; select ( STDOUT );

    # send the HTTP-Request
    print SOCK "GET $doc HTTP/1.0\n\n" ;

    # now read the entire response:
    do { $line = <SOCK> } until ( $line =~ /^\r\n/ );
    @output = <SOCK>;
    close ( SOCK );
    return @output;
}
```

图130. **萨瓦德·布鲁克斯,《丝奇雅·沙森的全球城市》的代码** (the code for *Global City*, for Saskia Sassen), 2002 年(来自惠特尼美国艺术博物馆的"CODeDOC"展览)。布鲁克斯使用编程语言 Perl 显示三份报纸的在线版本页面。该项目强调了布鲁克斯对数字技术及其引发的社会、政治和哲学问题的兴趣,对每份报纸的相对自主权以及此类出版物的展示方式提出了质疑。

图131. 萨瓦德·布鲁克斯,《丝奇雅·沙森的全球城市》,来自惠特尼美国艺术博物馆的"CODeDOC"展览,2002年。

WHAT:

This program moves and connects 3 dots.

Each of the 3 dots animates around it's own rectangle.

The 3 dots are connected in their current location by a translucent white triangle.

My program keeps track of former dot locations, and draws blue triangles connecting the 3 dots in places they used to be.

Like most (all?) things, the traces of where the dots have been fade over time.

You can change the rectangles,
 and therefore the trajectories of the dots,
 and therefore the patterns created over time,
by clicking anywhere on the screen.

A random corner of one of the 3 rectangles will relocate to the spot you clicked.

The dot controlled by that rectangle will move back onto it's trajectory around the new triangle (most of the time - sometimes it doesn't quite get back 'on track' but that was a mistake I liked so I left it.)

To quit the program, hit ENTER on your keyboard.

WHY:

This was apparently a very simple assignment: 'move and connect 3 dots'.

But all motion implies time.

Time and motion can create complexity out of very simple things.

This is especially the case when a simple shape (a triangle) repeated over and over again, following another simple shape (a rectangle) creates a complicated network of lines.

图132. 卡米尔·厄特巴克，《Linescape.cpp》，来自惠特尼美国艺术博物馆的"CODeDOC"展览，2002年。

马塞尔·杜尚、约翰·凯奇和索尔·勒维特（Sol Lewitt, b.1928）的概念性作品。作为一种形式，源代码被揭示为一种高度可塑性的工具，艺术家关于执行指令的解释是使用不同语言的不同排列，包括C指令、Perl指令、Java指令或Lingo指令。萨瓦德·布鲁克斯在《丝奇雅·沙森的全球城市》中使用Perl指令[130-131]，卡米尔·厄特巴克（Camille Utterback，b.1970）在《Linescape.cpp》[132]中使用C指令，戈兰·莱文的《轴》（*Axis*）[134]和马丁·瓦滕伯格（Martin Wattenberg）的《连接研究》（*Connection Study*）[133]用Java指令编写代码。凡此揭示了代码远远不是非人性化的文本，而充满了意图、个性和自由度：它在莱文手中是政治性的，在瓦滕伯格编写时是优雅简洁的，在厄特巴克那里是超理性的。

最后，并非所有软件艺术都以功能状态存在，其中一些仍然纯粹是命题性的。抛开前面讨论的作品中对功能和可视化的探索，格雷厄姆·哈伍德的《London.pl》

```
import java.awt.*;
import java.applet.*;

public class ConnectApplet extends Applet
        implements Runnable {
    Point current;
    Point[] p=new Point[3];
    Thread animation;
    int w,h;
    Image pictureImage;
    Graphics picture;

    public void init() {
        w=size().width; h=size().height;
        pictureImage=createImage(w,h);
        picture=pictureImage.getGraphics();
        p[0]=new Point(w/2,100);
        p[1]=new Point(w/2+70,170);
        p[2]=new Point(w/2-70,170);
        current=p[0];
    }
    public void start() {
        animation=new Thread(this);
        animation.start();
    }
```

```
// key: code in gray makes the program run.
//      code in black draws the picture.

public boolean mouseDown(Event e, int x, int y) {
    int shortest=Integer.MAX_VALUE;
    for (int i=0; i<p.length; i++) {
        int d2=(p[i].x-x)*(p[i].x-x)+
               (p[i].y-y)*(p[i].y-y);
        if (d2<=shortest) {
            current=p[i];
            shortest=d2;
        }
    }
    return mouseDrag(e,x,y);
}
public boolean mouseDrag(Event e, int x, int y) {
    current.x=x; current.y=y; return true;
}

synchronized void updatePicture() {
    for (int i=0; i<5000; i++) {
        int x=(int)(w*Math.random());
        int y=(int)(h*Math.random());
        long a1=f(p[0],p[1],x,y),
```

图133 马丁·瓦滕伯格,《连接研究》,来自惠特尼美国艺术博物馆的"CODeDOC"展览,2002年。

图134. **戈兰·莱文**,《轴》(Axis),在线 Java 小程序,来自惠特尼美国艺术博物馆的"CODeDOC"展览,2002年。

```
the designations used in Axis do not imply the expression of any opinion
whatsoever on the part of the author or publisher concerning the legal
status of any country or territory of its authorities, or concerning the
delimitation of its frontiers or boundaries.

Although we have tried our best to document all possible Axes, our data
indicates that not all threesomes of countries have yet completed their
Axis registration form. Thus only approximately half of the 6 million
possible Axes are displayable at this time.
*/

import java.awt.*;
import java.applet.*;
import java.awt.image.*;

public class AxisApplet extends Applet implements Runnable {

   //------------------
   // Declaration of variables.
   // See end of document for inlined database.
   Thread    appletThread = null;
   boolean   stopThreadP  = false;
   int       csrX, csrY;
   int       iter = 0;
```

(2001)[135]以比应用程序更不客观的形式存在:它只是Perl中的脚本(一种为处理数据而设计的语言文本)。《London.pl》包含一个程序,用于计算伦敦儿童的集体肺活量,用艺术家的话来说,自1792年(英国工业革命时期)以来,这些儿童一直"被殴打、奴役、性交和剥削"。这项重要的数据被用来统计尖叫声(这些孩子们的集体尖叫)并在伦敦播放,希望能纠正艺术家所说的"想象力和纯真失衡"。威廉·布莱克(William Blake)的《天真与经验之歌》(Songs of Innocence and Experience)中的引文也提到了工业革命的后果,这些引文与艺术家的假设和Perl命令一起重新混合在代码中。在这项工作中,代码计算了艺术家对英格兰的建议所得到的结果。工程和功能是经过

图135. **格雷厄姆·哈伍德**，《London.pl》，2001年。与小野洋子的指令作品一样，《London.pl》（主要用编程语言 Perl 编写）可能会被执行，也可能不会被执行。与大多数软件艺术不同，这件作品将诗歌和历史参考文献引入到代码算法中。

设计但被边缘化的，作品反而将人们的注意力吸引到具有社会启发性的内部信息中。赋予作品力量的是概念，而不是物质性。

正如克里斯蒂安妮·保罗所指出的，这种生成艺术形式、软件艺术和早期的艺术实践之间存在相似之处，这些实践改变了艺术家与艺术作品之间的关系，如约翰·凯奇或索尔·勒维特的艺术实践。与其他概念艺术家一样，他们在象征性表现和表演之间开辟了空间。像《London.pl》这样的软件项目类似于20世纪60年代的作品，通过基于文本的项目强调命题和意图。然而，《London.pl》和许多其他软件艺术作品在自由软件环境和艺术区中的流通，赋予它们不同于艺术对象或事件的经济、技术和社会学价值。也许，最恰当的比喻是，《London.pl》以及类似的软件艺术，可以像公共领域的音乐一样发挥作用而无须版权：它可以轻松传播，并且可以免费采样和构建。

开放作品

《London.pl》和"CODeDOC"以自己的方式代表了开放软件的模型,具有编程知识的用户可以作为作者、观众和评论家进行修改或参与。基于网络用户的一般知识,他们可能熟悉在线交流、上传和下载数据等基本功能,一些艺术家试图消除艺术创作和观众之间的界限。就像马克·纳皮尔的《数字垃圾填埋场》[73],通过让访问者将网站扔进隐喻的"垃圾堆"(trash heap)来探索网络的形式材料,或者像白南准的《参与电视》中用户可以进化出复杂的视觉结构一样,这些作品依赖于听众的重要贡献。其中一些作品类似于超现实主义的文本和图像拼贴技术,《优美尸骸》(exquisite corpse)因其中一个合作形成的句子片段而得名。在《格利菲蒂》(Glyphiti, 2001)[136]中,安迪·德克(Andy Deck, b.1968)开发了一个界面,任何观看者都可以在其中修改或替换视觉元素。其协作优势在于,它旨在穿过大多数防火墙(机构或公司用来保护私人数据或阻止员工参与休闲活动的硬件或软件防线)。类似的作品是《交流图像》(communimage)[138],由程序员ｃａｌｃ和约翰尼斯·格斯(Johannes Gees)于

图136. **安迪·德克**,《格利菲蒂》,2001年。尽管该项目中的某些元素已由德克修复,包括颜色(仅限黑色和白色)和大小,但用户可以自由更改构成网站的各个字形并留下自己的标记。《格利菲蒂》的设计目的是跨越大多数防火墙,它与涂鸦有相似之处,都占用私人空间来娱乐。

图137. **杂种犬**,《链接器》(*Linker*),1999年。《链接器》是《九(9)》[*Nine*(9)]的原型,旨在为那些不完全精通图形软件的人提供复杂的视觉自我表达。这款免费软件与Adobe Director等应用程序类似,但更小,也更灵活,它采用"拖放"(drag-and-drop)功能来创建丰富的多媒体地图。

1999年推出。《交流图像》是由参观者上传的民主性图形拼贴画,也是人们在参与中形成互动关系的交流工具,提供了大规模、古怪的视觉并置。

如果互联网技术允许围绕图像地图进行友好的接触,那么社交和创意过程的词藻也会耗尽合作的批判性力量,使它们变得高度纪实或形式化。《九(9)》(2003)[140,141]是受阿姆斯特丹瓦格协会委托,由杂种犬的格雷厄姆·哈伍德创建的。通过允许用户创建简单的多媒体"知识地图"并与其他参与者创建的相链接,从而将协作融入社会语境中。《九(9)》地图的链接附有自动生成的电子邮件,旨在在用户之间建立联系;同时,Perl脚本会搜索地图上的其他共享功能。该项目以牙买加和瑞典女性预期寿命之差命名,其开发是为了应对另一种社会不平衡:大多数图形和媒体制作软件,如Director或Photoshop,几乎都是专门为专家设计的。与《交流图像》一样,该项目看起来有点拥挤且让人眼花缭乱:由于用户发布了快照和其他媒体的混

图138.（上左；对页，上） calc [特蕾莎·阿隆索·诺沃（Teresa Alonso Novo）、鲁克斯·布伦纳（Looks Brunner）、托米·谢德鲍尔（Tomi Scheiderbauer）、马莱克·斯皮格（Malex Spiegel）、希尔克·斯邦（Silke Sporn）]和约翰尼斯·格斯，《交流图像》，1999年。

图139.（对页，下） 未来农夫的乔希·安、艾米·弗朗西斯基尼（Amy Franceschini）和布莱恩·旺（Brian Won），《交流文化》（Communiculture），2001年。它与本章中描述的其他软件项目一样，面向群体使用，重视思想的关系式、交互式表达。例如，在题为"我们能对计算机上的艺术做些什么？"的部分中，可以在参与者之间放置一个化身，其中一位参与者指出"计算机艺术允许人们分享和交流"，而另一位参与者则直截了当地相信"艺术是艺术，计算机是工具"。

choose area

info

facets

linklist

postcard

message board

realspace

COMMUN*CULTURE
A DIVISION OF FUTUREFARMERS
login or signup

what can we do about art on computer?

<<<<<<<<<<<<<<<<<<<< >>>>>>>>>>>>>>>>>>>>>

visit the persons website who made this continuum.

合内容，《九(9)》因城市街道或拥挤公园的滚动视图而具有节奏、规模和视觉多样性。它的所有边界都相交，并且一个知识图谱没有优先于另一个，将平等的政治美学置于作品的中心。与之前讨论的所有软件作品一样，《九(9)》建议互联网社区，可以且应该通过扩大使用者数量来实现民主化。

2000 年的崩溃

时至2000年，大量有关网络文化及相关学科的书籍和学术课程层出不穷，这表明网络艺术形式被认为是一种具有指导意义和生机勃勃的智识力量。国际博物馆和艺术节对在线艺术的投入不断增加，媒体中心的持续支持以及南亚和南美洲新论坛的形成，得到了广泛的认可和关注。许多策展人热切地从事基于互联网的工作，并找到了在教育环境和许多小型场所举办展览的方法，如纽约的眼光（Eyebeam）、洛杉矶的C级（C-Level）和英国曼彻斯特的拐角屋（Cornerhouse）。博物馆和画廊也在努力跟上，他们的工作人员努力处理与策划、托管、展示和存档互联网艺术相关的技术问题，尽管他们的许多工作越来越依赖电子邮件和网络服务器等工具。到2000年，通过艺术家的网站详细阅读其照片或文档已变得司空见惯，但模拟器的维护需要维护20世纪90年代中期以来的软件，是一项专业性更强、成本更高和技术性更强的工作。

然而与此同时，网络艺术在声望和资金方面都遭受了明显的损失。经过信息技术推动的多年繁荣（1995年以来，超过三分之一的美国股市经济增长源于信息技术企业），随之而来的是对互联网的愤世嫉俗。市场崩溃导致美国捐赠资金大幅削减，并导致全国博物馆和资金来源变得更加保守（共和党随后几年的政策只会加剧这种情况）。与电视和电影作为大众媒体形式有着更一致的成功轨迹不同，网络受到经济失败、神秘化炒作和缺乏市场想法的污染。随着互联网相关企业一波一波地倒闭，"淘金热"（gold rush）时代宣告结束，"纸面百万富翁"（paper millionaires，那些财富依赖于不切实际的公司估值、股票

图140.（对页，上）**杂种犬**，《九(9)》，2003年。这个协作软件项目使九个团体或个人能够共享文本、图像和声音，并通过所谓的"地图"（maps）探索其社区的社会构成。通过跟踪词频来表示档案内容并查找用户之间的链接，它总共能够容纳729个知识图谱（9个组，每个组包含9个档案，每个档案有9个地图）。

图141.（对页，下）**杂种犬**，《九(9)》，左边和右边的图像分别取自地图"杀死蜗牛"（Killing Snails）和"禁止露营"（No Camping），2003年。

167

期权或证券的人）被视为贪婪和机会主义的企业家。当电视新闻特别节目宣布互联网"死亡"时，似乎与对网络艺术的批评相吻合。在21世纪的最初几年，随着互联网的自主性和独特性最早的概念开始减弱和消失，这些死亡变得显而易见，网络艺术实践更加接近其他文化领域，如战术媒体、免费软件和电影（即富媒体格式，如动画和视频）。在艺术家手中，网络常常近似于一个黑市，暗示着对网络公司和网络艺术遗产的一系列反应。

图142　**哈伍德/杂种犬**，《不舒服的接近》（*Uncomfortable Proximity*），2000年。在泰特美术馆网络艺术倡议的首批委托之一"泰特在线"（Tate Online）中，哈伍德复制了泰特美术馆真实网站的大部分内容，其中融入了文本和图像，戏剧化地表现了"英国社会精英"（British social elite）的排他性和短视。博物馆在历史上曾一度被控制。网站上的文字写道："该系列的构建……是英国社会想象力的构建……经济权力围绕美学政治进行自我组织的一个例子。"

图143 沃尔夫冈·斯泰勒,《无题》,2001年。

第四章
艺术面向网络

偷窥、监视和边界

　　2001年9月，沃尔夫冈·斯泰勒在后大师画廊的装置作品，以远程呈现、监视、偷窥和现场直播为主题。斯泰勒连接了三台摄像机来拍摄巴伐利亚的一座城堡、柏林的电视塔和曼哈顿下城的天际线，创造出抒情的、田园诗般的静止图像，这些图像似乎从时间和日常生活中被解放出来，尽管它们每四秒刷新一次。这三个视频流通过互联网传输并在画廊墙壁上播放，构成了对媒体偷窥癖持续图像的深思。2001年9月2日，当它记录曼哈顿下城的恐怖袭击时，该装置突然清晰地（尽管是无意的）阐明了大众媒体图像可能扮演的角色。最初的标题是《致纽约人民》(To the people of New York)，现在被称为《无题》(Untitled)[143]，这部作品（无意中）兼具新闻性和共享该类型的品质（即时性、中介性），艺术与生活不可思议的结合，由于以下决定而得到强化：斯泰勒的经销商玛格达·萨旺和艺术家让直播继续记录悲剧的每个阶段及其后果，直到十月份展览结束。正如斯泰勒告诉《艺术论坛》的那样，他的"风景画变成了历史画"。

　　这种现实世界事件和在线监控机制的结合，不应仅在悲惨的公共事件（如9月2日事件）中被视为相关或特别的。但纽约市和华盛顿特区的袭击确实开创了一个时代，在这个时代中，监视、受控媒体环境和个人自由成为争论的焦点。尽管许多艺术家在20世纪90年代一直在与互联网空间的自治和隐私做斗争，但随着各国对美国领导

图144. **乔纳·布鲁克-科恩和激进软件小组**,《警察国家》, 2003年。在乔纳·布鲁克-科恩的《警察国家》的客户端(使用激进软件小组的《食肉动物》软件)中,有关美国恐怖主义的信息会激活无线电控制的警车。该项目基于FBI监控软件,用于监控恐怖活动的网络流量。

图145. **尤塞夫·梅里**(Yucef Merhi),《最高安全性》(*Maximum Security*), 2002年。出生于委内瑞拉的梅里自1998年以来一直侵入委内瑞拉总统胡果·查韦斯(Hugo Chávez)的电子邮件账户,并将截获的消息设为壁纸。

的二战后通过更严格的有关监控和数据监视法律的"反恐战争"的反应,安全和隐私在文化领域重新成为突出问题。激进软件小组(RSG)的一项名为《食肉动物》(*Carnivore*, 2001)的作品戏仿了政府监控技术的专业化。《食肉动物》分为两部分:第一部分是《食肉动物》服务器,监控特定本地网络中的互联网流量(电子邮件、即时通讯、上网等),并提供数据结果;第二部分由其他将数据可视化的艺术家(如《警察国家》(*PoliceState*)的乔纳·布鲁克-科恩[144])的客户端应用程序组成。受到FBI数据监视软件DCS 1000(昵称"食肉动物")的启发,新媒体艺术策展人本杰明·维尔解释说,《食肉动物》表明"信息的处理和呈现是多么困难和任意,从而对官方监控信息交流的努力做出了嘲笑性的评论"。与数据可视化模式中的其他作品一样,《食肉动物》软件表明信息与其解释之间没有必然的一致性。

1997年,斯洛文尼亚艺术家马尔科·佩尔汉(Marko Peljhan, b.1969)在第十届卡塞尔文献展上首次推出了他的研究站马尔科实验室(Makrolab)。此后,他将该体系带到了许多国家,包括苏格兰和澳大利亚,并计划于2007

图146. 亚历克斯·贾勒特(Alex Jarrett),《交汇点》(*Confluence*),1996年至今。将地球每一寸媒介化是卫星时代的必备条件,但在拍摄每一个纬度和经度交叉点的共同努力中找到了一个朴素的推论。这项工作的重点是评估互联网在我们充满媒体的生活中的作用是否至关重要,即一个人与其行为记录之间的关系。

图147. tsunamii.net（查尔斯·林育荣和云天伟），《alpha 3.3》（步行细节），2001年。该项目先于《alpha 3.4》，绘制了从新加坡到马来西亚的步行路线。

年到达南极洲。作为一个用于电信和自然现象的移动实验室，马尔科实验室在研究方面接待了艺术家、科学家和战术媒体工作者，他们的项目重点关注数字和卫星文化的抽象和难以形容的特性，包括无线电波、大气特性和电磁频谱。佩尔汉认为，这些是全球社会和政治机制中看不见却实际存在的材料，关注这些领域需要专门的知识和研究。漫游研究站及其在其全球可访问的网站上存储和传输的关于不可见光谱工作的大量数据，赋予了该项目无边界的地位。马尔科实验室研究成果的传播，标志着专业艺术活动的新维度，并成为类似政府、军事研究与监视形式的规模小而范围广的产物。

佩尔汉对无线电波和电磁频谱等无边界系统的长期研究，与使用网络作为基础或比较点对其他边界的探索不谋而合。tsunamii.net[147]是由新加坡出生的艺术家查尔斯·林育荣（Charles Lim Yi Yong, b.1973）和云天伟（Woon Tien Wei, b.1975）组成的二人组，探索互联网空间和地理组织之间的界限，将他们的分歧映射到叙事中。对于为第十一届卡塞尔文献展创建的《alpha 3.4》(2002)，两人使用了全球定位系统或GPS（一系列由军事、商业和消费者应用来支持基于无线电波确定个人或物体的时间、位置和

图148. 詹姆斯·巴克豪斯（James Buckhouse），《踢踏舞》(Tap)，2002年。它可下载到掌上电脑（Palm Pilots）上，使用户能够增强动画角色的舞蹈技能——例如，让他们练习某些舞蹈动作。用户可以编排舞蹈、在掌上电脑上观看完整的表演或将序列发送给其他人。像巴克豪斯这样的艺术家设想的网络用途远非对网络或电子邮件格式的热衷，而是本地化的，从而实现以技术为出发点的创造性社交互动。

图149. 希思·邦廷，
来自《Border Xing》，2002年。

速度的系统）。当他们从德国的基尔（卡塞尔文献展网络服务器所在位置）步行到德国卡塞尔（卡塞尔文献展的实际位置）时，GPS和移动电话在网站上记录了他们更改登录卡塞尔文献展网站的地址。早期的作品《alpha 3.0》是在新加坡的一个住宅区进行的网络漫步。在那里，GPS根据步行者的特定位置触发各种网站加载。在正在进行的名为《34北118西》（34 NORTH 118 WEST）的系列表演中，艺术家和表演者使用GPS作为戏剧表演和洛杉矶本地社区探索的先决条件。与早期基于网络的游记一样，tsunamii.net的作品将网络视为位置索引，将其赋予位置的能力与步行穿过各个地区的实际活动进行比较。通过平板电脑和卫星技术，《34北118西》明确地对自然景观进行了探索。

　　希思·邦廷在2002年受英国泰特现代美术馆委托创作的《BorderXing》[149]中，对国际边界的相关性提出了质疑。假设网站是开放和民主的形式，邦廷根据某些标准限制对《BorderXing》（一项简单的技术壮举，但对于网络艺术网站来说极不寻常）的访问权限：来自大学和网吧等

公共场所的访问者，以及人民被边缘化的整个国家的居民（如阿富汗和伊拉克）允许访问。邦廷的准入政策显示出，对社会空间或受压迫的政治环境之外的用户个人消费的偏见。在该网站上，艺术家记录了他跨越大约二十条国际边界的路线和策略。该游记包括一个基于网络的工具，用于绘制从一个地点到另一个地点的最简单路线，并提供有关如何执行旅程、避免边境看门狗、跳火车和穿越货运隧道的建议；它还通过指出各种地理现实来揭开国际边界的神秘面纱（如"边界只是一条浅溪，很容易跨越"）。虽然互联网及其各种通信设备的消费存在许多所谓的自由，但在《BorderXing》中，网络与国界、边界密不可分。

图150. Warchalking.org,《战争粉笔袖珍卡》(*Warchalking Pocket Card*), 2001年至今。源于网络文化的实用民间艺术，"战争粉笔"是一项DIY国际活动。使用源自大萧条时期流浪汉公报的精致视觉符号来识别无线接入区域。墙壁、人行道或店面上的标记指定了访问类型，作为提供更开放的电信大门的手段。这里展示的是战争粉笔图标的袖珍卡，以便下载、打印和使用。

图151.（上）**研究局**，《拉加代尔，战争编年史》，2003年。

图152.（右）**尤里·吉特曼**（Yuri Gitman）和卡洛斯·戈麦斯·德亚雷纳（Carlos Gomez de Llarena），《节点跑手》（Noderunner），2002年。《节点跑手》是一款基于团队的无线游戏，可将城市转变为棋盘。玩家必须争分夺秒地登录尽可能多的节点，并上传可证明其位置的照片。

无线

2001年，使用无线网络作为计算机连接网络接入点的情况开始增加。无线网络依靠高频无线电波在节点之间进行通信，是计算机驯化的又一步：从充满整个房间、需要大量电力的大型设备，到可以装在包里、无须太多设备即可运行的便携式机器。无线网络可以是私有的，也可以是公共的，对于艺术家来说，它们已经成为集体行动的组织原则，因为它们向更多用户开放了网络访问，从而影响了目前控制互联网访问的企业霸权。第二波合作者已经采取了划定免费无线区域的举措，并将技术知识纳入社区举措中。自由无线运动的一个基于视觉的分支是"战争粉笔"实践[150]：实践者用精心设计的"战争粉笔"符号标记建筑物，以指示免费接入点，或如Consume.net的詹姆斯·史蒂文斯（James Stevens）称之为"无线云"（wireless clouds）。史蒂文斯在伦敦创立了退格键，这是一个开放媒体实验室，在1999年关闭之前主办了许多重要的网络

艺术活动，并于2000年建立了Consume.net，作为各种英国无线社区项目的工具包和资源。

大多数科技化城市都有无线社区计划。在纽约，眼光科技艺术博物馆于2002年8月组织了一系列活动，以生成一种新型的城市地图。来自纽约无线（NYC Wireless）、应用自治学院（The Institute for Applied Autonomy）、苏曼特·贾亚克里希南（Sumant Jayakrishnan）和监控摄像头玩家（Surveillance Camera Players）的艺术家和参与者合作绘制了一幅色彩缤纷、有纹理的曼哈顿地图，其中包括无线节点和监控点。在眼光项目以及《BorderXing》《Consume.net》和"战争粉笔"计划中，媒体访问的力量体现在对物理空间和图表的新思考上。边界、"无线云"和其他类型网络的背景地图形成了三个最新的欧洲合作机构："开放大学"（The University of Openness）、"研究局"（Bureau d'Etudes）[151]和"绘制当代资本主义"（Mapping Contemporary Capitalism）。开放大学是一个"独立研究、协作和学习的自创机构"，设有制图学院，通过研究和活动推进实验性制图工作。研究局是一个法国艺术家团体，它利用一个名为"切线大学"（Tangential University）的更大的媒体艺术家协会来分发其地图，包括《媒体技能》（Media Skills）、《欧洲规范》（European Norms）、《一神论有限责任公司》和《拉加代尔，战争编年史》。这些"地图"的主题包括欧盟官僚机构、网络和政府。《一神论有限责任公司》（MONOTHEISM, Inc., 2003）是一张可下载的密集黑白地图，其中包含数据和图标简介，记录了各个金融巨头（个人和企业）与世界宗教之间的关系。《拉加代尔，战争编年史》（Lagardère, Chroniques de guerre, 2003）[151]通过图形文件将媒体公司拉加代尔的权力网络进行可视化。研究局的可视化表明，权力网络是可渗透的，并且可以接受解释和询问。"绘制当代资本主义"是一个总部位于伦敦的长期开源项目，旨在"创建一种用于协作绘制权力关系的工具"。

正如英国评论家布莱恩·霍姆斯（Brian Holmes）和霍华德·斯莱特（Howard Slater）所指出的，拒绝专门的

图153. **密涅瓦·奎瓦斯**（Minerva Cuevas），《美好生活公司》（*Mejor Vida Corporation*, MVC），1999年。一个与电子商务相关的项目，颠覆了企业美学的基本标准。MVC由墨西哥艺术家密涅瓦·奎瓦斯在墨西哥城经营，免费赠送旨在提高生活质量的产品，并对其做法承担全部责任。

艺术区和蜉蝣的使用有着广泛的艺术史根源。"绘制当代资本主义""开放大学"和"研究局"都得益于大地艺术、邮件艺术和事件艺术等实践，所有这些实践都扩大了艺术创作的领域和材料。事实上，当代实验绘图的激增可以被视为几个因素的融合：对参与特定机构和现象的兴趣；开发复杂的数据处理工具，使这些活动成为可能；从以互联网媒介为焦点转向的策略为重点的发展轨迹；以及对新兴集体和领土进行塑造和可视化的愿望，因为正如让·鲍德里亚所说，"地图先于领土"。布莱恩·霍姆斯写道，"研究局"的地图"渴望成为认知工具，尽可能广泛地传播以前仅限于技术出版物的专业信息"。然而，在另一个层面上，它们作为主观冲击、能量潜力，在被传递的过程中为抗议表演提供信息，在它们被共同或单独使用时加深抵抗的决心。从这个意义上说，正是他们的知识学科的封闭性，以及他们为描绘一个完全受支配的世界而进行概念尝试的严密性，使他们成为《外部的地图》(maps for the outside)，指向了一个尚未被完全符号化的领域，而这个领域永远不会以传统方式完全表示出来。这些另类的大学和制图实验是体裁介于自我教育和数据处理或研究和战术媒体之间某种边界上的艺术品。

图154. 约翰·D. 弗雷尔，《出售我的一生》，2001年。

图155.（对页）AKSHUN（艺术家团体），《73440分钟的成名时间，现已在易贝上发售》(73440 Minutes of Fame Available Now On eBay)，1999年。一群在加州艺术学院学习的艺术家在易贝上拍卖了其分配的画廊时间，这是对沃霍尔式名誉、民主和商品化概念的复杂致敬。来自朝鲜的持不同意见的团体希望赢得竞标，但美国贸易法禁止交易，学生们选择不将此案告上法庭。

电子商务

在本书的写作过程中，我们遇到了不同的艺术实践，涉及和干预互联网空间的商业化和商品化。上一节我们考察了使用网络来争夺有形财产、组织、土地和无线电波维度的做法，其中一项策略涉及采用公司结构、法律地位或"官方"业务界面，如®TMark和etoy或"逆向技术局"的工作。在这些企业活动的同时，艺术家还试图扰乱更传统的消费过程，即购买和销售。"电商"是电子商务的简称，包括在线开展业务的模式，如通过易贝等拍卖平台和电子数据交换用数字现金购买产品。

图156. 迈克尔·曼迪伯格，《曼迪伯格商店》，2000—2001年。

> **Description**
>
> This heirloom has been in the possession of the seller for twenty-eight years. Mr. Obadike's Blackness has been used primarily in the United States and its functionality outside of the US cannot be guaranteed. Buyer will receive a certificate of authenticity. Benefits and Warnings Benefits: 1. This Blackness may be used for creating black art. 2. This Blackness may be used for writing critical essays or scholarship about other blacks. 3. This Blackness may be used for making jokes about black people and/or laughing at black humor comfortably. (Option#3 may overlap with option#2) 4. This Blackness may be used for accessing some affirmative action benefits. (Limited time offer. May already be prohibited in some areas.) 5. This Blackness may be used for dating a black person without fear of public scrutiny. 6. This Blackness may be used for gaining access to exclusive, "high risk" neighborhoods. 7. This Blackness may be used for securing the right to use the terms 'sista', 'brotha', or 'nigga' in reference to black people. (Be sure to have certificate of authenticity on hand when using option 7). 8. This Blackness may be used for instilling fear. 9. This Blackness may be used to augment the blackness of those already black, especially for purposes of playing 'blacker-than-thou'. 10. This Blackness may be used by blacks as a spare (in case your original Blackness is whupped off you.) Warnings: 1. The Seller does not recommend that this Blackness be used during legal proceedings of any sort. 2. The Seller does not recommend that this Blackness be used while seeking employment. 3. The Seller does not recommend that this Blackness be used in the process of making or selling 'serious' art. 4. The Seller does not recommend that this Blackness be used while shopping or writing a personal check. 5. The Seller does not recommend that this Blackness be used while making intellectual claims. 6. The Seller does not recommend that this Blackness be used while voting in the United States or Florida. 7. The Seller does not recommend that this Blackness be used while demanding fairness. 8. The Seller does not recommend that this Blackness be used while demanding. 9. The Seller does not recommend that this Blackness be used in Hollywood. 10. The Seller does not recommend that this Blackness be used by whites looking for a wild weekend. ©Keith Townsend Obadike ###

图157. 基思·奥巴代克,《出售黑人》, 2001年。

　　这一类型的许多作品都暗示了身份的构建与其客观化或商品化的方式有关。这些项目及其引人注目的标题——迈克尔·曼迪伯格（Michael Mandiberg）的《曼迪伯格商店》（Shop Mandiberg, 2000-2001）[156]、约翰·D. 弗雷尔（John D. Freyer）的《出售我的一生》（All My Life for Sale, 2001）[154]、基思·奥巴代克（Keith Obadike, b.1973）的《出售黑人》（Blackness for Sale, 2001）[157]、迈克尔·戴恩斯（Michael Daines）的《米歇尔·丹尼斯的身体》（2000）和达马里·阿约（Damali Ayo）的《出租黑人.com》（rent-a-negro.com, 2003）——无不刻意暗示了在线市场包罗万象的特性。曼迪伯格是成千上万在互联网上出售旧袜子的人之一。他将自己的财产展示为精品店，旨在提高品牌知名度，超越他自己作为新兴艺术家的地位。基思·奥巴代克参与种族和商品化，将自己的非裔身份出售，引起人们对大规模基于种族的营销和估值的关注。奥巴代克的非裔形象在易贝上出售了不到一周，就被管理层以违反售货政策为由删除了。奥巴代克的非裔形象被放置在收藏品/文化/非裔美国人部分，周围是其他供应商提供的各种雕像、唱片和旧奴隶标签。奥巴代克在非裔美国人的历史根源中对自己进行了分类，他从各个方面盘点了市场上可能有价值也可能没有价值的非裔："这种

图158. 米莉·尼斯（Millie Niss），《自助》（Self-help），2002 年。它认可了詹姆斯·乔伊斯（James Joyce）的《芬尼根守灵夜》（Finnegan's Wake）的治疗效果，并对药品网络广告的激增进行了评论。该项目取自《Bannerart》，其中艺术家遵守标准化网络广告的规范，以鼓励对广告的批判性阅读以及商业和艺术方面的融合。

黑人可能被用来创造'黑色艺术'，获得进入专有的'高风险'社区的机会"和"获得一些平权行动的好处"（后者带有限定词，"限时优惠，某些地区可能已被禁止"）。在易贝，供应商可以描述其商品的状况，称为"警告"（warnings），奥巴代克警告说："①卖方不建议在任何类型的法律诉讼中使用这种黑度。②卖方不建议在求职时使用此黑度。③卖方不建议在制作或销售'严肃'艺术品的过程中使用这种黑度。④卖方不建议在购物或写个人支票时使用这种'黑人'身份……"奥巴代克的作品将这些种族化的方面识别并商品化为积极的概念和无效的商品，探讨了历史和文化对非裔美国人身份的征服，社会习俗本身似乎是经济交换形式的基础。

同样，美国艺术家达马里·阿约于 2003 年推出了《出租黑人.com》，其中以服务形式提供种族客观化和刻板印象的角色。该项目的常见问题解答如下：

众所周知，多年前购买非裔美国人是非法的。随着时代的变迁，你的生活中对非裔的需求也发生了变化，但并没有减少。在你的生活中，非裔可以提高商业和社会声誉。如今，那些自称非裔朋友和同事的人，处于社会和政治趋势的最前沿。当我们的国家努力让非裔美国人的面孔融入时，你必须跟上。《出租黑人.com》为你提供了与非裔联

系的机会。在任何聚会上,我们的服务都能带来新鲜感和张力,让聚会充满活力。这会为你的形象和活动增添魅力。我们偶尔都会出去吃异国美食,为什么不为你的家或办公室带来一些新风味……供你所有的朋友和同事享用!

在这部作品中,就像奥巴代克的《出售黑人》一样,刻板印象和经济容器被部署在艺术机构的背景下。这些作品的张力在于,将非裔美国人生活中的刻板印象戏剧化,将观众视为商品和服务的消费专家,将自由予以出售。事实上,这两个项目还突出了由网络推动的当代主导活动:购物。这些作品并没有避开艺术市场,或者避开更普遍的大众购物,而是将营销语言的代码作为通用俗语的集合。

在《网店》(Dot-Store)(2002)[159]中,汤姆森&克雷格黑德开发了一系列可立即销售的物品,这些物品在有历史意义的网络营销与其情感和社交内容之间产生了隔阂。茶巾上印有"帮助我"一词的多样化且高度个性化的谷歌搜索结果,在消费者和他们购买的物品之间构建了一种复杂的心理认同。正如评论家戴维·乔斯利特所描述的那样,生活方式的采用是一种"社会经济定位的方式……对某些产品的偏好和购买能力……批发身份的采纳"。在

图159. **汤姆森&克雷格黑德**,《网店》,2002年。

这里,"网络公司"或"网迷"生活方式体现在诸如光栅徽章之类的物品上,这些徽章源自常见的光标动画。新技术对自然空间的侵占,体现在为在家禽或野鸟附近播放而设计的碟片上:碟片中是一组手机铃声。

共享形式

在最近为low-fi.org.uk在线平台策划的网站精选中,Telepolis的创始人、德国评论家阿明·梅多施(Armin Medosch)在艺术作品类编的前言中指出:"在网络环境中,个性和表达并不重要。创造、共享、传播和安排数字工作的新方式越来越重要,通过集体行动使整个领域取得进展。分享和合作意味着互相学习。"很多网络艺术作品都是以分享为前提的,包括"生活共享""频率时钟"以及之前讨论过的一些与无线相关的项目。它们与大量文件共享或"点对点"(p2p)应用程序对话,这些应用程序支持创造性活动以及媒体文件的扩散,

图160. 塞巴斯蒂安·吕特格特,《textz.com》,2002年。

如MP3格式的音乐。这引发了关于什么构成媒体文件所有权,以及哪些活动需要在网络渠道内获得许可的激烈争论。

网络习语"盗版拷贝"(warez)由在线资源"网络百科"(Webopedia)定义如下:"被盗版并通过BBS或互联网向公众传播的商业软件。"通常,盗版者已经找到了一种方法来停用软件使用的复制保护或注册方案。请注意,"盗版拷贝"软件的使用和分发是非法的。相比之下,共享软件和免费软件可以自由复制和分发……《textz.com》(2002)[160]是这种范式的即兴发挥,它是一个开放式档案馆,有时也是封闭的著作档案馆。数据库中的文本由德国艺术家和活动家塞巴斯蒂安·吕特格特(Sebastian Luetgert, b.1969)策划,包括查尔斯·波德莱尔(Charles Baudelaire, 1821—1867)、乔治·巴塔耶(Georges Bataille, 1897—1962)、西奥多·W.阿多诺(Theodor W. Adorno, 1903—1969)的作品,以及格克·洛文克、麦肯齐·沃克和批判艺术组合等以技术为导向的作家。该网站上的软件引用了广泛且进步的知识历史,将自己定位为软件工具的类似物。吕特格特在该网站的简介中写道:

> 曾经有一段时间,内容为王,但我们已经看到他的头脑在转动。我们的一周,胜过他们的一年。从那时起,我们就从满足转向不满,收集脚本和病毒,编写程序和机器人(自动运行的计算机程序),将textz视为软件和可执行文件——这些东西能够改变你的生活。

如果像波德莱尔的《恶之花》(*Les fleurs du mal*)这样的文本可以呈现出书架上的人工制品或惰性物体的特征,那么在这里,它们通过被定位为关键软件,被重新赋予了一些激进的潜力。

音乐共享被认为是过去几年唱片销量下降的原因,导致捍卫"专有知识产权"(Proprietary intellectual Property)的娱乐协会对点对点网络和文件共享应用程序的攻击增加。虽然构成在线合理使用的细节仍然模糊,但免费软件和地下项目已经创新了其工程和法律结构,以保

护不受限制的活动的自治空间，不需要参与者寻求媒体公司的许可。许多强烈反对严格的数字财产控制形式的艺术家做出了相应的反应。这些作品的样本被收集起来用于"盗版王国"（Kingdom of Piracy）展览（2001），由阿明·梅多施、郑淑丽和四方幸子（Yukiko Shikata）策划。保护数字公共资源的防御机制复杂多样。IPNIC 的禁令生成器可自动发出可冻结 ISP 服务的法律禁令。《燃烧》（Burn，2003）[161] 是一项针对亚洲反盗版法，以及曼谷大量复制和刻录设施而开发的作品，由装置和网站组成；后者概述了中国加入世界贸易组织后对盗版政策的转变。基于图形浏览器的上传和下载/共享空间，根据用户选择以各种颜色将 MP3 文件编码。《燃烧》由郑淑丽、英国设计公司耶比耶（yippieyeah）和程序员罗杰·森纳特（Roger Sennert，b.1975）创建，它具有装饰性且吸引人的界面，暗示着盗版和混音之间创造性的挑衅关系：在一个页面上用户可以看到官员销毁碟片的图像，在另一个页面上也是如此，下一页则可邀请观众组建音乐播放列表并用颜色编码。根据策展人的说法，"作为知识话语和诗意干预的策略，"盗版王国"展示了'盗版'的艺术行为，但不认可盗版作为一种商业模式"，其对盗版的作用影响了使用新技术的艺术家。在软件和功能应用程序的网络背景下，对

图161. **郑淑丽、耶比耶设计和罗杰·森纳特**，《燃烧》，2003年。

图162. **迈克尔·曼迪伯格**，《谢里·莱文之后.com》（*AfterSherrieLevine.com*），2001年。曼迪伯格的作品，其中还包括一个姐妹网站 After WalkerEvans.com，收录了谢里·莱文作品的高分辨率图像。莱文对沃克·埃文斯摄影作品的著名挪用可作为曼迪伯格的作品下载，并附"鉴定证书"。《谢里·莱文之后.com》这个标题不仅指莱文自己的著名标题《沃克·埃文斯之后》（*After Walker Evans*），而且还指现在暴露在网络文化中的概念艺术的一个经常封闭的内部领域。

所有权的积极争夺和开放交换系统的建立，以及近几十年不断对艺术添砖加瓦的追求，间或成为非法的批评模式。

视频和电影话语

2003年《游戏女孩进阶》（*Game Girl Advance*）杂志的一篇专题文章将电子游戏《大金刚》（*Donkey Kong*）与马修·巴尼的《悬丝3》（*Cremaster 3*）进行了比较。作者韦恩·布雷姆瑟（Wayne Bremser）有时以半开玩笑的方式指出："画家们用游戏角色进行创作，《悬丝3》缺乏明显的文化参考，但它的荒谬、重复、关卡设计以及使用景观作为叙事，与之前的其他作品建立了更紧密的电子游戏联系。"这篇文章列出了"巴尼和游戏设计师寻找适合角色奔跑、跳跃、击碎和攀爬的强烈的视觉场景"，

《大金刚》的场景与"悬丝"系列中出现的纽约市古根海姆博物馆或克莱斯勒大厦相比较,洋溢着狂妄、身体极限和升华的主题。虽然《大金刚》和巴尼作品之间的相似之处可能不适用于许多观众(或玩家),但最近的艺术作品已经成功地将视频和电影与算法、Photoshop、游戏和数据库等数字美学进行对话。乔恩·阿道克(Jon Haddock)的电脑游戏绘画,苏·德比尔(Sue de Beer,b.1973)1997年向Photoshop致敬的视频《辨认我自己》(Making Out With Myself),以及詹妮弗(Jennifer)和凯文·麦考伊(Kevin McCoy, b.1967)的《一个镜头一集》(Every Shot Every Episode)——他们使用数据库将《警界双雄》(Starsky and Hutch)剧集分为300个类目,如"每个场景镜头""每个红色"或"每个特技",都是这方面的典范。

2002年3月,邵志飞和彼得·魏贝尔在德国卡尔斯鲁厄ZKM举办的"未来电影"(Future Cinema)展览中,基于装置和DVD的作品利用GPS、虚拟现实技术呈现了叙事和"图像语言"(image languages)的新条件和互动软件。互联网催生了许多使电影和电视方法多样化和创新的作品。例如,1999年ASCII艺术小组将《惊魂记》(Psycho)和《放大》(Blow Up)等经典电影转换为ASCII的作品,用更有利于低速网络访问和带宽限制的字母数字图像取代了电影画面。到2003年初,基于时间创建和展示艺术品的更紧凑的方法已经出现,并且更多的用户可以高速访问网络。Flash和After Effects等应用程序使电影实验得以发展为丰富多彩的动态项目。

日本出生的艺术家中村元道(Motomichi Nakamura)的《Bcc》(2001) [163]就是这一流派的一个例子。它由四个动画组成,以艺术家标志性的红色、灰色、黑色和白色制作;这四件作品均配乐动感、画面震撼,刻意采用平面设计,象征性地提到了艺术家最喜欢的历史美学——日本漫画(连环漫画)、20世纪二三十年代的荷兰平面设计以及俄罗斯前卫海报。无论《Bcc》的一些传统手法多么具有历史意义,其内容都非常现代。其标题是"密送"(blank

图163. **中村元道**,《Bcc》(密送),2001年。

carbon copy)的缩写,这是一种常见的电子邮件功能,用户能够向收件人发送消息,而收件人的姓名或电子邮件地址不会出现在消息标题中。大多数电子邮件客户端包含两个标记为"抄送"(cc)和"密送"(bcc)的字段。"密送"使用的心理和社会因素(通常用来隐藏收件人并避免传播他们的电子邮件地址)将四段叙事引入情感漩涡。每个黑色幽默的故事都在一定程度上以技术为主题:例如,一个动画的特点是一对情侣手牵手,却被一位具有裁决性的电子邮件列表管理员分开,后者以口头和手语背诵列表的使用条款。这是对网络礼仪的简短讽刺(对"礼仪"的玩笑),这个词也许描述了互联网的言谈举止,但中村的表演也描绘了技术美学所引入的微妙而复杂的社会机遇。

纽约艺术家艾尔卡·克拉耶夫斯卡(Elka Krajewska, b.1967)并没有回避网络摄像头模糊的分辨率,而是通过修改并使用网络摄像头来创作作品。这些作品在 low-fi.org.uk 上被描述为"在亲密性、准确性和抽象性方面类似于针孔胶片和显微镜"。克拉耶夫斯卡的片名经常提到它们的持续时间,表达了与极简主义及结构主义电影的关系。她最近的彩色作品,如《54:06》(2003)和《47秒》(2002)[165],使用了中世纪或文艺复兴时期的艺术语言,同时对海洋的重力观测等自然主题进行了探讨。总体而言,他们给人的印象是进行色彩和有机形式的绘画实验,而其他艺术家则

图164 **维克多·刘**,《Delter》,2002年。《Delter》软件隔离了MPEG电影帧之间的内容。通过仅提取和渲染帧间运动矢量,电影的中心叙事特征被抹去,留下了从未被可视化的幽灵般的痕迹。

图165.（上） 艾尔卡·克拉耶夫斯卡，《47秒》，剧照，2002年。

图166.（下） 阿德里安·迈尔斯，《卑尔根天空》，2002年。

图167 斯科特·帕根（Scott Pagano），《转瞬即逝的纹理》(Ephemeral Textures)，2002年至今。通过帕根的定制应用程序，可以选择对60部QuickTime电影进行处理、组合并在线发布，生成10个美丽而抽象的拼贴视频。一旦这些视频播放完毕，自动生产周期就会再次开始，用新的图像覆盖以前的图像，为这些精致的纹理片段赋予转瞬即逝的时间性。

更专注于描绘在线电影的各个方面。

在正在进行的名为《反电影》(Unmovie) 的项目中，艺术家阿克塞尔·海德（Axel Heide）、一和零（onesandzeroes）、菲利普·波科克和格雷戈尔·斯特勒（Gregor Stehle）使用机器人、网络用户、拾得影像和网络摄像头来生成叙述和脚本，从而完全删除了标准的电影制作程序。阿德里安·迈尔斯（Adrian Miles）的网站"VLOG"得名于"博客"（blogging）——来自网络日志或博客，这是一种广泛的做法，作者定期以文本和图像的形式更新他们的网页——是由视频条目组成的日记。迈尔斯的"Vogma宣言"（Vogma manifesto）表达了对带宽的尊重，对类似于广播（"这不是电视"）的直接流媒体的厌恶，对"表演视频和/或音频"的兴趣，以及对"近距离文字和移动媒体"的探索。迈尔斯的一些vog在笔记本电脑上创建了微型屏幕：在2002年的一件名为《卑尔根天空》(Bergen Sky) [166] 的作品中，桌面被转变为一种自然的环境，其中QuickTime查看器呈现出云的形状，而电影内容是扫描的宁静天空。其他的则在构图上更具实验性。最近的作品《Doco桌面》(Desktop Doco) 同时呈现了艺术家办公桌的10个视图，观众可以点击另一层媒体，迈尔斯在其中解释了他尝试德勒兹和瓜塔里的"面孔性"(facility) 概念的前提，或者使他的作品脱离了日常。

图168. 里卡多·米兰达·祖尼加（Ricardo Miranda Zuñiga），《1000图标》(*1000 Icons*)，2002年。尽管许多艺术家在21世纪初选择了低保真的形式美学，但他们的作品内容常常在政治光谱上占据重要地位。色彩缤纷的图标同时暗示了基于媒体的表现形式，并独立地将痛苦的世界事件进行可视化。

图169. 普雷玛·穆尔蒂，《神话混合体》(*Mythic Hybrid*)，2002年。该项目模仿在线搜索的结构，探讨了一群在印度微电子工厂工作的女性，她们报告说有集体幻觉。"对轮班工人的健康影响"之类的搜索结果与QuickTime视频和工人访谈相关。

图170. 奥利亚·利亚利娜和德拉甘·埃斯彭席德,《僵尸与木乃伊》,截图,2002年至今。

绝对低保真的系列《僵尸与木乃伊》(Zombie and Mummy, 2002年至今)[170]通过QuickTime的高分辨率、流畅功能展示了数字图形。受纽约迪亚艺术中心的委托，作为其支持互联网项目的长期计划的一部分，艺术家奥利亚·利亚利娜和音乐制作人兼程序员德拉甘·埃斯彭席德（Dragan Espenschied, b.1975）为标题中这两个奇幻的怪物编写了许多精彩的剧本——从游泳到制作家谱再到参加ZKM的"未来电影"展览。所有这些都是以色彩缤纷的画面和诙谐、简洁的情节呈现的，部分是由网络素材（图像、动画、背景）和用掌上电脑应用程序制作的连环漫画模式的线条图构成的，并以原创傻瓜音乐为特色。这个叙事系列比最初看起来更加复杂：剧集可以下载到掌上电脑上形成合集，从3D图形到主页壁纸和电子贺卡，它们积累了广泛的网络审美风格的目录形式。利亚利娜和埃斯彭席德是经验丰富的程序员，但他们对陈词滥调、回收或非艺术素材的使用证明了一种不同的技能——艺术家在项目介绍中将其称为"网上冲浪的艺术（而不仅仅是观看谷歌说了什么）"。

低保真美学

21世纪的最初几年已经见证了剧烈的政治和经济动荡：金融不稳定、全球社会计划受到侵蚀、全球恐怖主义发生率上升，以及伊拉克和阿富汗战争。这些情况反过来又对艺术和文化界产生了明显的影响。尽管异议和抗议有多种形式，但一些互联网艺术家和策展人发起了揭开技术神秘面纱，驯化和熟悉技术的项目，或许也是解决伊拉克等国家部署的军事技术在现实世界中使用问题的一种方式。在科里·阿肯吉尔（Cory Arcangel, b.1978）的作品《数据日记》（Data Diaries, 2002）[172, 173]中，艺术家将硬盘的核心内存档案输入QuickTime播放器，从而侵犯了硬盘的神圣性。"数据转换"的结果是当应用程序读取不应该读取的文件时会引发彩色的提示，按日期和月份组织的QuickTime文件，艺术家将其比作"看着你的计算机一边窒息一边大喊大叫"。该网站的设计具有一定的巴

图171. **卢·鲍德温（Lew Baldwin）**，《美好世界》（*Good World*），2002年。艺术家通过将界面简化为最小的组合，重新解释网站的内容，以创建全新的抽象作品，从而在视觉上驯化了网络。在 Rhizome.org 上发布的消息中，鲍德温解释道："为了应对媒体和广告的冲击，这些冲击已使网络浏览量下降到难以想象的水平……美好世界是一种净化。这是对乌托邦愿景的理想主义序曲……或者可能是对我们所期待的安全和密友的淡化。"

特·辛普森情结，包括手绘图形、卡通背景和青少年标题，例如"富态亦需爱"（love is needed for fat-bit status）和"完全令人兴奋的数据！！！！！"（TOTALLY PSYCHED DATA！！！！！）。整体美学是一种受概念控制的编程兼旧货店美学，也是迷恋电脑内核、旧电视和舒适衰颓视觉效果的体现。

阿肯吉尔的大部分工作都围绕着游戏感和挑战当代节目的规则或实用性，部分是通过调查那些被主流话语置于边缘或过时状态的材料。过时的超级马里奥兄弟游戏的一种破解卡带《小睡时间》（*Naptime*, 2003），将游戏的叙述重写为马里奥幻想参加狂欢派对，而不是拯救陷入困境的少女。另一种则完全删除了游戏中的角色和场景，只留下一些动画云彩。阿肯吉尔的项目通常像主题公园一样令人愉悦，具有媚俗元素和很高的娱乐价值。《米色》（*Beige*）是阿肯吉尔与艺术家乔·贝克曼（Joe Beuckman, b.1978）、约瑟夫·波恩（Joseph Bonn, b.1978）和保罗·戴维斯（Paul Davis, b.1977）合作的在线主页，是各种轻松愉快的多媒体项目的存储库。他们以聪明，有时甚至是反常的怪异方式，将流行文化元素与黑客结合在一起：比如对 Photoshop 的修改，在程序现有的工具中添加了"布亚部落画笔"（Boo-Yaa Tribe Paintbrush，其中"Boo-Yaa Tribe"是20世纪90年代早期的嘻哈乐团），或者

图172.（上）**科里·阿肯吉尔**，来自《数据日记》，2002年。

图173.（下）**科里·阿肯吉尔**，《数据日记》，2002年。

图174.（对页，上）**帕帕拉德** (Paperrad)，《主页》(Homepage)，2002年。帕帕拉德放弃了更严格的形式或概念，转而支持手工制作、展示和讲述以及剪贴簿美学，帕帕拉德色彩缤纷的作品看起来很孩子气。表演、线下活动、漫画以及过多的流行文化和媒体元素的杂糅表明了一种艺术生产形式，它不会过度受到艺术史的阻碍，也不受流派或媒介的限制，却受到消费者体验和计算机极客专业知识的支持。

图175.（对页，下）**帕帕拉德**，《新赞助商页面》(New sponsors's Page)，2002年。

以半开玩笑的音乐（目前是嘻哈艺术家Jay-Z几年前热门歌曲《大南瓜》）给作为背景动画循环播放的职业摔跤片段配乐。

《学习更爱你》(*Learning to Love You More*)[176]是美国艺术家哈勒尔·弗莱彻（Harrell Fletcher, b.1967）和米兰达·裘丽（Miranda July, b.1974）以及其他合作者的一个项目，它使用网络作为传播古怪项目说明的一个点："重现劳拉·拉克（Laura Lark）人生故事中的场景"，"制作成人尺寸的儿童服装"，"记录你自己的引导冥想"。就像小野洋子、拉蒙特·杨（La Monte Young）或乔治·布莱希特的事件乐谱一样，正如戴维·乔斯利特所说，这些作品"通过吸引人们关注那些不起眼的物体和简单却荒谬的动作而发挥了艺术的作用"。执行指令的参与者向网站提交文档，他们制作的物品，无论是电影、衣服、绘画还是录音，也被用于弗莱彻和裘丽策划的装置中。艺术家作

图176. **米兰达·裘丽和哈勒尔·弗莱彻**，《学习更爱你》，2002年。

图177. 迈克尔·温科夫（Michael Weinkove），《Talkaoke》，桌面动画，2002年。《Talkaoke》是一种网络直播、流动的临时装置，体现了低保真互动娱乐的一种引人入胜的新形式。该项目的灵感来自于电视脱口秀、聊天室美学，当然还有卡拉OK，它鼓励社交场合的参与和对话，并与俱乐部和酒吧的"闭嘴跳舞"心态形成鲜明对比。

图178. 乔纳·佩雷蒂和切尔西·佩雷蒂（Chelsea Peretti），《黑人爱我们》，2002年。

为大众艺术家的推动者和专业美学的挑战者角色，与友好的电子邮件列表和带有朴实标题的基础网站相匹配："你好""作业""朋友"和"爱"是其部分名称。

一种被称为"传染性媒体"（contagious media）的网络艺术美学流派将渗透性作为其首要任务：也就是说，一个项目可以通过电子邮件、网络和即时消息等病毒式传播来扩大范围。正如艺术家乔纳·佩雷蒂（Jonah Peretti, b.1974）所说，它的信条是"制作人们愿意与朋友分享的东西"。如果你成功做到这一点，你就可以通过口碑吸引大量受众。这为艺术传播和行动主义创造了新的机会。佩雷蒂是一位纽约艺术家，在与运动服装公司耐克就其请求用"血汗工厂"（sweatshop）一词来体现鞋子的个性化进

行电子邮件通信后，创造了"传染性媒体"一词，这封邮件被数百万人阅读，并被国际新闻媒体报道。佩雷蒂描述了构成成功"传染性媒体"的概念、内容、URL和设计的平衡行为，并声称他的作品"向业余爱好者和业余网页设计致敬"。因此，这是一种反设计……佩雷蒂最近的项目《黑人爱我们》(Black People Love Us，2002)[178]，是与他的妹妹切尔西·佩雷蒂和其他人合作制作的，它通过微妙的形式模仿一对夫妇来讽刺白人种族主义自认为在政治上是进步和解放的。"传染性媒体"的广泛影响力——耐克血汗工厂电子邮件和《黑人爱我们》总共吸引了超过1500万名观众——让人回想起20世纪70年代美国和德国的实验性电视广播。截维·乔斯利特谈论白南准的作品就是这样的，他指出："公共领域被认为是电视上播放的节目和广告的电子流……白南准谦虚地建议，任何敢于干预信息企业经济的人都可以干扰其信息，并基于不同类型的修辞将其转换为不同的沟通方式。"佩雷蒂的作品类似于白南准干扰电视的受众规模，但与视频艺术家的实验性视觉效果不同，"传染性媒体"项目尽管在批判性背景下诞生，但仍然被视为是规范的，刻意掩盖作品中以诙谐的细节描绘的有关劳工问题或种族主义的复杂肖像。

"艺术面向网络"

由于网络艺术品似乎反映了一种以大众媒体为中心的信息网络敏感性，一些展览将其视为扩大生产领域的一部分。2002年，多种形式的展览"艺术面向网络"(Art for Networks)开始在英国各地巡回展出。虽然其前提——艺术家，无论采用何种媒介，都在探索多种网络结构并与之互动——似乎是显而易见的，但展览的独特性是惊人的。这表明以网络为基础的艺术展示与其他形式是一贯相隔离的。策展人西蒙·波普是《网络追踪者》的开发者之一，他的作品包括亚当·霍兹科(Adam Chodzko)的《产品召回》(Product Recall，关于特定维维安·韦斯特伍德夹克穿着者的隐形消费者网络)[179]、电台感受质的《免费Linux广播电台》(Free Radio Linux)[180](基于开放软

图179. 亚当·霍兹科《产品召回》，1994年。一件探索特定维维安·韦斯特伍德夹克的服装网络的作品，与"艺术面向网络"展览中的其他项目一起，表明对基于网络的艺术有更广泛的理解。

图180. 电台感受质［奥诺·哈格（Honor Harger）和亚当·海德（Adam Hyde）］，《免费Linux广播电台》，2002年至今。这是一个在线广播电台，以音频阅读的形式分发 Linux 内核，它引用了开放无线电网络和口头叙述传统，以及构成自由软件的协作系统。

图181. 海上乞丐（里克·西布林、蕾妮·特纳、芬克·斯奈廷），《D.I.Y.》，2002年。文件共享和自由软件已经成为更加历史化和制度化的领域，艺术家扩展了它们的影响，揭示了有多少妇女的实践和社会技巧长期以来是通过分享、自我组织、招待和礼物等形成的。

图182 雷切尔·贝克,《平台》,2002年。在"艺术面向网络"中展出的这个项目中,艺术家设计了一个系统,鼓励火车旅行者将他们的私人旅行转变为他们通过短信传递故事和轶事的素材。移动电话通常具有互联网或短信功能,是一款将专有媒体渠道扩展到日常生活中的流行设备。

图183 格雷厄姆·哈伍德和马修·富勒,《文本调频》(Text FM),2000年。《文本调频》软件利用网络(即短信和电子邮件)创建本地开放媒体系统,用户通过向指定号码发送短信来参与。该消息由计算机接收,将文本转换为语音并读出,然后通过无线电广播。

Base de Datos para un Intercambio de Identidad

Внести | Buscar | Главная страница

Resultados de la búsqueda de la identidad

Geschlecht	female	Цвет кожи	white
Haarfarbe	brown	*Color de ojos*	brown
Национальность	english	Muttersprache	english
Duration of donated identity	permanently	Year of birth	1977
Peso (en kg)	55	Height (in cm)	173

件系统Linux的计算机化读取代码的播送平台)和《平台》(*Platfrom*) [182] (雷切尔·贝克混合了伦敦和巴黎之间火车网络的游记和报告)。以媒介为基础,模糊项目之间的区别是强调网络作为当代普遍性主题的有效策略。

本章中的许多作品,如"盗版王国"展览中塞巴斯蒂安·吕特格特的《textz.com》,以及乔纳·佩雷蒂的"传染性媒体",都表明了网络艺术发展中一条从界面或对象转向战术和战略的轨迹。电影或电视习语的实验是这面众所周知的围墙上的另一块砖,它使网络成为信息交流的平台和广播。加上其服务用户和反馈的能力,网络不只是界面、音乐、视频或诗学,而是所有这一切,即使它保留了大众文化和商业成分。至于其他项目,如依赖易贝建立的拍卖环境、艺术家软件开发知识及其对公司名称予以使用的项目,涉及挑战艺术家的自我和技能传统的策略。对无线、边境和无线电系统的探索表明,有必要重新构想边界和疆域,因为商业化、媒介化或监控已经使之深受影响。

20世纪90年代,希思·邦廷建立了一个名为Irational.org的平台,其上的作品定位跨越艺术、批判性干预以及对各种主体性入侵(如商业技术、边界和生物技术)的即兴反思。邦廷目前正在开展的一件作品《地位项目》(*The Status Project*),建立在1999年与奥利亚·利亚利娜合作的《身份转换数据库》(*IDENTITISWAPDATABASE*) [184] 的基础上。邦廷与凯尔·布兰登 (Kayle Brandon) 正在开发一个数据库,通过此数据库,那些因识别数据而感到自己受到压迫性限制的个人(如年龄或国籍)可重构网络数据,以达到巩固或消除身份的目的。借助数据库后端,状态项目包括一个网站,它提供从垃圾身份(如由超市会员卡或临时在线会员身份形成的身份)转换到其他状态(如能够获取一个护照)的关键路径。同样,那些想要消除合法身份的人亦可利用邦廷所说的"数据标记",这是一种由互联网碎片组成的伪装形式。

在法律、感知和语言层面,不稳定的数据和功能混合杂糅,使个人身份得以形成和变换。关于这个方面的探究表明,互联网这个新兴的通信领域就像本书中的许多作

图184. 奥利亚·利亚利娜和希思·邦廷,《身份转换数据库》,1999年。这项合作是一个多语言数据库,参与者根据他们是否共享或寻找身份来回答问题并上传(或下载)图像,这种合作先于邦廷和凯尔·布兰登目前正在进行的以地位为导向的项目《地位项目》。

品一样，历时尚不足二十年，但其战略和战术实际上已造就至关重要的替代文化和自治场域。除了对网络与信息文化中的非人性化和问题方面发表评论外，《地位项目》还暗示，以这些网络技术为契机，法律地位、国籍、种族的悬置已经成为可能，备受控制的大众文化领域亦已产生出替代物，而艺术家也能成为变革和影响力的赋能者。

鉴于网络如今已无处不在，我们不难理解信息媒体在当代艺术背景下的崛起乃是历史性的，也可以说是根本性的。对于展现新媒体的范式、技术与批评，以及激发新媒体的勃勃生机，网络艺术家发挥的作用显得尤其重要。初露端倪之际，这个领域便产生出有趣且引人注目的成果，并与艺术、软件、游戏、文学和行动主义产生了相互影响。除了网站之外，当代网络艺术的自由软件和软件文化流派还提供了替代性的经济模式和功能，从根本上改变了我们在日常生活中的思考、消费和行为方式。此外，信息战和战术媒体活动在艺术、政治、个人和集体行动之间重新勾画了边界，同时也创造了新的机会。世人的注意力已难以从这个领域转移开，其中众声纷纭未已，而最秘密的信息只需点击几下即可破解。

图185. **LAN**，《TraceNoizer》，2001年。利用互联网机制来创建虚假主页和头像与媒体本身一样古老，《TraceNoizer》和《身份转换数据库》就是两个这样的工具集，它们可以快速生成反映和建设用户身份的网络碎片。这不是我的照片，但我使用 LAN 的自动身份识别工具，不费吹灰之力就构建了这个子虚乌有的主页。

嗨，感谢访问我的网站
雷切尔·格林的主页

这个网站是关于：

时间轴

前网络艺术：
主要作品、事件和发展

20世纪60年代之前

1916年 苏黎世出现达达运动，其中包括马塞尔·杜尚等有影响力的艺术家

1926年 约翰·洛吉·贝尔德（John Logie Baird）首次展示了纯粹的电视机

1945年 万尼瓦尔·布什在《大西洋月刊》发表的题为《诚如所思》的文章中对Memex进行了设想

1946年 约翰·普雷斯珀·埃克特和约翰·莫奇利在宾夕法尼亚大学开发出第一台数字计算机ENIAC

1951年 UNIVAC商用计算机进入市场

1953年 彩色电视在美国上市

1959年 艾伦·卡普罗提出了"偶发"一词，他的第一个公开偶发作品《6个部分中的18个偶发事件》诞生了

20世纪60年代

1961年 乔治·马修纳斯为包括艾伦·卡普罗、罗伯特·瓦茨、乔治·布莱希特和小野洋子在内的一群艺术家创造了"激浪派"一词

1963年 白南准《参与电视》；迈克·诺尔的《高斯二次方程》（Gaussian Quadratic）是最早的计算机生成图像之一

1964年 马歇尔·麦克卢汉出版《理解媒体》（Understanding Media）

1965年 斯坦利·范德比克电影－圆穹建成；白南准《磁铁电视》；西奥多·纳尔逊重申了布什的想法，创造了"超文本"和"超媒体"这两个术语；霍华德·怀斯画廊的"计算机生成图片"展览展示了一些最早的计算机生成图像，包括迈克尔·诺尔和贝拉·朱尔兹的作品

1966年 贝尔实验室工程师比利·克鲁弗和白南准成立EAT，发表《网络艺术，卫星艺术》（Cybernated Art, Sateuite Art）

1968年 展览"控制论的意外发现"举办；瓦莉·艾丝波尔表演了她的《触摸电影》，道格拉斯·恩格尔巴特介绍了通过鼠标进行位图绘制的想法

1969年 阿帕网（ARPANET）启动；艺术家团体雨舞公司成立；"电视作为一种创意媒介"展览在霍华德·怀斯画廊举办，作品包括《抹去循环》（吉列和施耐德）和《参与电视》（白南准）；杰克·伯恩汉姆的论文《真实时间系统》在《艺术论坛》发表

20世纪70年代

1970年 艺术和视频杂志《激进软件》创刊，展览"软件"和"信息"举办

1971年 迈克尔·山姆伯格和雨舞视频公司出版了《游击电视》，为电视网络的去中心化提供了蓝图

1972年 劳伦斯·阿洛韦发表《被描述为一个系统的艺术世界》

1973年 第一届"国际计算机艺术节"，厨房（The Kitchen），纽约

1977年 谢里·拉比诺维茨和基特·加洛韦的《卫星艺术项目》；第六届卡塞尔文献展拥有第一颗直播国际卫星，由道格拉斯·戴维斯、约瑟夫·博伊斯和白南准等艺术家主持电视转播

1978年 罗伯特·威尔逊的视频素描簿《视频50》

1979年 第一届电子艺术节在奥地利林茨举行

20世纪80年代

1981年 让·鲍德里亚出版《拟像与仿真》一书；IBM发布个人电脑；谢里·莱文《沃克·埃文斯之后》系列

1984年 苹果公司推出麦金塔计算机；谢里·拉比诺维茨和基特·加洛韦设计的《电子咖啡馆》将艺术、发行和交流融为一体；威廉·吉布森出版了《神经漫游者》，在书中他创造了"网络空间"一词

1985年 自由软件基金会成立

1989年 蒂姆·伯纳斯-李提出了一个全球超文本项目：万维网

20世纪90年代：
网络艺术的产生与发展

1991年 THE THING最初是一个BBS；VNS矩阵成立并发布网络女性主义宣言

1993年 第一届"下一个五分钟"会议在阿姆斯特丹举行

1994年 第一个由网络艺术家（包括安东尼·蒙塔达斯、阿列克谢·舒尔金和希思·邦廷）创建的网站开始出现；ada'web成立

1995年 纽约DIA中心委托艺术家创作网络项目

1996年 在里雅斯特举行的"Net.art per se"会议标志着武克·科西克创造的术语"net.art"的使用；Rhizome.org推出；展览"你能示以数字吗？"在纽约后大师画廊举办；"此时此地博览会"（Exposition NowHere），路易斯安那现代艺术博物馆

1997年 马尔科·佩尔汉在第五届卡塞尔文献展上首次推出了他的研究站马尔科实验室，文献展还举办了第一届网络女性主义国际会议；ZKM在德国卡尔斯鲁厄开业；"美与东方"会议在斯洛文尼亚卢布尔雅那举行；微软的Internet Explorer推出，随之而来的是所谓的"浏览器战争"。格克·洛文克和大卫·加西亚在Nettime上发布了《战术媒体ABC》

1998年 电子艺术节以"信息战"为主题；里卡多·多明格斯因其电子艺术节活动项目SWARM而收到死亡威胁；建立面向艺术家的邮件列表《7-11》；尼古拉斯·布里奥出版《关系美学》；首个国际浏览器日

1999年 电子邮件数量首次超过传统邮件；ZKM（德国卡尔斯鲁厄）举行"网络状况"展览；etoy和eToys之间的法律纠纷引发了备受瞩目的战术媒体事件"玩具战"

2000年 至年底，注册网站已超过3000万个，而1998年同期只有500万个；春季，美国股市崩溃；泰特美术馆（英国）为其网站委托创作了两幅网络艺术作品；泰特现代美术馆开幕

2001年 列夫·马诺维奇的著作《新媒体的语言》由麻省理工学院出版社出版；武克·科西克代表斯洛文尼亚参加威尼斯双年展；新媒体中心Sarai启动；9月，沃尔夫冈·斯泰勒的装置作品（最初名为《致纽约人民》，现称《无题》）在后大师画廊记录曼哈顿恐怖袭击的同时，也无意间成为新闻报道

2002—2003年 Runme.org软件艺术存储库成立；"海盗王国"展览

术语表

404 一种常见状态代码，指示网页不再位于该位置，并且在该网址"未找到"。

算法 解决特定问题的一组步骤。算法必须有一个明确的停止点，并且可以用任何语言表达，从英语或法语到Perl或编程语言。

ASCII（美国信息交换标准码） ASCII是将英文字符表示为数字的代码，每个字母分配一个0到127之间的数字。计算机通常使用ASCII代码来表示文本，这使得从一台计算机传输数据到另一个计算机成为可能。

阿凡达 源自印度教，计算机环境中的阿凡达是网络空间中真实人物的图形表示。

BBS（"公告板系统"） 按主题组织的电子消息中心，为特定兴趣群体服务。用户可以查看其他人留下的消息，也可以留下自己的消息。二进制计算机基于二进制编号系统，仅由两个数字组成：0和1。

比特 "bit"是二进制数字的缩写，是机器上的最小信息单位。单个位只能保存两个值之一：0或1。通过将连续位组合成更大的单元，可以获得更有意义的信息。

博客 作为名词和动词，"博客"（blog）一词是"网络日志"（web blog）的缩写，是基于网络的可公开访问的个人日记。

克隆 与非专利处方药和知名品牌的同类药物类似，克隆是指一种计算机或软件产品，其功能与另一种更知名的产品完全相同。一般而言，该术语指并非由领先品牌（如IBM和Compaq）生产的任何个人电脑。

COBOL（通用面向业务的语言） COBOL开发于20世纪50年代末至60年代初，广泛应用于大型计算机上运行的业务应用程序。尽管许多程序员认为COBOL已经过时且冗长，但COBOL仍然是世界上使用最广泛的编程语言。

破解 通过拆除保护性版权和注册代码来闯入计算机系统或解锁商业软件，由黑客（专业程序员）在20世纪80年代中期创造，以别于他们闯入安全系统或滥用信息的做法。

爬虫 爬虫也称为"蜘蛛"，是一种自动获取网页的程序，在持续的循环中跟踪其他页面的链接。经常被搜索引擎用来检索网页。

网络女性主义 一个身份术语（即"我是一名网络女性主义艺术家"），通常包括三个领域：女性在技术学科中的地位；妇女的技术文化经历；各种技术的性别化。

网络空间 1984年由威廉·吉布森（William Gibson）在科幻小说《神经漫游者》中创造，网络空间描述了计算机系统创建的非物理地形。

赛博格（Cyborg） 源自"控制论"和"有机体"的术语，由曼弗雷德·克莱因斯于1960年创造。该术语最初指，具有由技术设备控制的功能或附属物的人类。目前，"赛博格"还意味着对技术的文化依赖，用大白话来说，就是在日常生活中依赖计算机的人。

DHTML（动态超文本标记语言） 每次查看时都会动态变化的网页内容。告知页面显示的参数可能包括用户的地理位置、一天中的时间以及用户查看过的先前页面。用于生成动态HTML的技术包括CGI脚本、服务器端包含（SSI）、cookie（小甜饼）、Java、JavaScript和ActiveX。

电子邮件列表或列表服务器 共享分发列表，其中发送到指定电子邮件地址的消息会将该消息重新分发给所有列表订阅者。自动管理的邮件列表，称为列表服务器。

F2F（"面对面"） 是网络白话的一部分，专为这些新通信媒体的即时性和紧凑性而定制。它与虚拟通信（如即时消息或电子邮件）相反。

自由软件 可以自由使用、修改和重新分发的软件，但任何重新分发的软件版本必须附有免费使用、修改和分发的原始条款——称为著佐权（Copyleft）。自由软件的定义源自GNU项目和自由软件基金会（http://www.fsf.org）。自由软件可以付费打包和分发。"自由"是指将其作为另一个软件包的一部分重新使用（无

213

免费软件 与自由软件不同,免费软件是免费提供的编程。一类常见的小型应用程序,可在大多数操作系统中下载和使用。由于免费软件可能受版权保护,因此用户可能无法在开发中重复使用它。在使用和重用公共领域软件时,可以了解该程序的历史,有助于确定它是否确实属于公共领域。

游戏模组 游戏"修改"或由玩家进行定制,受到一些为此目的而开放其产品的游戏开发公司的鼓励。

生成艺术 根据阿德里安·沃德的说法,它是一个术语,指的是作品专注于艺术品的制作过程,通常(尽管不是严格地)通过使用机器或计算机实现自动化,或者通过使用数学或实用指令来定义执行此类艺术品的规则。

GPS 全球定位系统的简称,是一种全球性的卫星导航系统,由绕地球运行的卫星及其在地球上相应的接收器组成。GPS卫星不断向地面接收器传输包含卫星位置数据和准确时间的数字无线电信号。GPS使用三颗卫星,根据三个球体相交的位置计算出接收器的经度和纬度。

握手 "挑战握手认证协议"(Challenge Handshake Authentication Protocol)的缩写。一种身份验证类型,其中身份验证代理(通常是网络服务器)向客户端程序发送一个仅使用一次且具有ID值(value)的随机值。发送者和对等方都共享一个预定义的秘密。如果在交换之后,代理和客户端都有匹配的值或ID,则连接将通过身份验证。

硬件 与由代码和符号组成的软件不同,硬件包括有形物体,如光盘、光盘驱动器、显示屏、键盘、打印机和芯片。

HTML 代表超文本标记语言,用于在网络上创建文档。

超媒体 除了文本元素之外,还支持链接图形、声音和视频文件的扩展。网络是一个超媒体系统,因为它支持图形超链接以及声音和视频文件的链接。

超文本 基于泰德·尼尔森在20世纪60年代发明的一种数据库,其中的元素(文本、图片、音乐、程序等)可以创造性地相互链接。一种文学类型的文本如今通常以缺乏开头、结尾以及分叉叙事为特征。

ICQ 一种即时消息程序,如AOL Instant Messenger,可用于会议、聊天、电子邮件以及执行文件传输和玩计算机游戏。

信息战 描述在线安全和信息网络的关键及基本利害关系的术语,旨在表示与地理边界不同的边界。

IP地址 计算机或设备在TCP/IP网络(包括互联网)上的身份。使用TCP/IP协议的网络根据目的地的IP地址路由消息。IP地址的格式是一个32位数字地址,由句点分隔的四个数字构成。连接到互联网需要使用注册的IP地址(称为互联网地址)以避免重复。

Java 由Sun Microsystems开发的面向对象编程语言。

Javascript (直译式脚本语言) 虽然与Java具有相同的功能和结构,但这种编程语言是电网景公司开发的,旨在为网站编写交互式组件。

Linux 一种可免费分发的开源操作系统,可在多种硬件平台上运行,已成为专有操作系统很受欢迎的替代品。

网络礼仪 (Netiquette) 该术语是"互联网礼仪"(internet etiquette)的缩写,反映了向在线服务(如电子邮件列表和新闻组)发布消息的准则。

开源 在本书中,该术语指的是一种程序,其中源代码可供公众免费使用和/或对其原始设计进行修改。

P2P ("点对点") 一种网络类型,其中每个工作站或计算机都具有同等的功能和职责。

Perl 由拉里·沃尔开发的一种编程语言,专门用于处理文本,Perl是实用提取(Practical Extraction)和报告语言(Report Language)的缩写。

Real Players 一种流行的网络广播软件。Real Audio支持音频内容,而Real Players则倾向于支持视频。

屏幕截图 屏幕截图用来捕获计算机屏幕的内容。许多操作系统允许用户使用按键命令对屏幕截图,还有一些用以截图的程序,如Grab。

软件 软件是计算机数据、程序和任何可以电子方式存储的东西。

软件艺术 艺术家编写的软件。然而,正如克里斯蒂安妮·保罗指出的那样,"软件通常被定义为可以由计算机执行的正式指令。然而,没有一种数字艺术不具有代码和算法层,即通过有限步骤完成结果的正式指令程序。即使数字艺术的物理和视觉表现分散了数据和代码层的注意力,任何数字图像最终都是由指令和用于创建或操纵它的软件产生的……"

战术媒体 战术媒体主要通过大卫·加西亚和格克·洛文克的著作以及"下一个五分钟"等活动为网络艺术家所熟知,它依赖于"DIY"媒体,而消费电子革命使之成为可能。在这种情况下,这些媒体的使用是由正常权力和知识等级之外的个人或团体进行的。

远程呈现 一个人处于不同的地点或时间由技术驱动感受或知觉。远程呈现的一个简单体验是,当某人收到来自海外的电子邮件时,会感受到与远方某人的联系和亲密感。

URL 代表"统一资源定位器"(Uniform Resource Locator),网络上文档和其他资源的地址。

Warez 盗版商业软件,经常可以在线获取,黑客已经解除了软件制造商的版权或安全系统。与共享软件和免费软件相比,其使用和分发是非法的。

主要参考文献

Alloway, Lawrence, *Network* (UMI Research Press: Ann Arbor, 1984)

Alloway, Lawrence, 'The Arts and the Mass Media' in *Art in Theory 1900-1990: An Anthology of Changing Ideas*, edited by Charles Harrison and Paul Wood (Blackwell: Oxford, 1992)

Alloway, Lawrence, 'Ray Johnson', in *Art Journal* (spring 1977)

Baudrillard, Jean, 'The Hyper-realism of Simulation' in *Art in Theory 1900-1990: An Anthology of Changing Ideas*, edited by Charles Harrison and Paul Wood (Blackwell: Oxford, 1992)

Baumgärtel, Tilman, 'The Rough Remix' in *Read Me!: ASCII Culture and the Revenge of Knowledge*, edited by Josephine Bosma, Pauline van Mourik Broekman, Ted Byfield, Matthew Fuller, Geert Lovink, Diana McCarty, Pit Schultz, Felix Stalder, McKenzie Wark and Faith Wilding (Autonomedia: New York, 1999)

Berry, Josephine, 'Bare Code: Net Art and the Free Software Movement', http://textz.gnutenberg.net/textz/berry_josephine_bare_code.txt

Bookchin (Natalie), Lee (Jin), Massu (Isabelle), Derain (Martine), Klayman (Melinda) and Schleiner (Anne-Marie), 'For the Love of the Game', http://www.artbyte.com

Brusadin, Vanni, 'Hacker Techniques', http://www.fiftyfifty.org/hack_tech/txt_artware.html

Buchloh, Benjamin and Rodenbeck, Judith, *Experiments in the Everyday: Allan Kaprow and Robert Watts–Events, Objects, Documents* (Miriam and Ira D. Wallach Art Gallery: New York, 1999)

Bullock, Alan and Trombley, Stephen (eds), *The New Fontana Dictionary of Modern Thought* (HarperCollins: London, 1999)

Burnham, Jack, 'Real Time Systems', *Artforum*, vol. 8, no. 1 (September 1969)

Cosic, Vuk, 'Predstavitev–Net.art, text', http://www.ljudmila.org/scca/worldofart/98/98vuk2.htm

Cosic, Vuk and van der Haagen, Michiel, 'Interview', http://www.calarts.edu/~bookchin/vuk_interview.html

Cramer, Florian, 'Discordia Concors www.jodi.org' in *install.exe/Jodi* (Christoph Merian Verlag: Berlin, 2002)

Crary, Jonathan, 'Critical Reflections', *Artforum* (February 1994)

Dietz, Steve, 'Why Have There Been No Great Net Artists?', http://www.voyd.com/ttlg/textual/dietzessay.htm

Dodge, Martin and Kitchin, Rob, *Mapping Cyberspace* (Routledge: London, 2001)

Druckrey, Timothy (ed.), *Electronic Culture* (Aperture: New York, 1996)

Druckrey, Timothy (ed.), *Ars Electronica: Facing the Future* (MIT Press: Cambridge, Mass., 1999)

Druckrey, Timothy and Weibel, Peter (eds). *net_condition: art and global media* (Cambridge, Mass., Graz, Austria, and Karlsruhe, Germany, 2001)

Foster, Hal, *Design and Crime* (Verso: London, 2002)

Frieling, Rudolf, 'Context Video Art', translated by Tom Morrison, http://www.mediaartnet.org/Starte.html

Frohne, Ursula, '"Screen Tests": Media Narcissism, Theatricality, and the Internalized Observer' in *CTRL Space: Rhetorics of Surveillance from Bentham to Big Brother*, edited by Thomas Y. Levin, Ursula Frohne and Peter Weibel (Cambridge, Mass., and London 2002)

Fuller, Matthew. 'A Means of Mutation', in *Behind the Blip: Essays on the Culture of Software* (Autonomedia: New York, 2003)

Galloway, Alexander, 'net.art Year in Review: State of net.art 99', http://switch.sjsu.edu/web/v5n3/D-l.html

Garcia, David and Lovink, Geert, 'The ABC of Tactical Media', http://www.nettime.org

Generative.net, http://www.generative.net/

Godfrey, Tony, *Conceptual Art* (Phaidon: London, 1998)

Gohlke, Gerrit (ed.), 'Tour de Fence—Heath Bunting and Kayle Brandon' (Kunstlerhaus Bethanien: Berlin, 2003)

Hall, Doug and Fifer, Sally Jo (eds), *Illuminating Video* (Aperture: New York, c. 1990)

Haraway, Donna, *Simians, Cyborgs, and Women: the Reinvention of Nature* (Routledge: New York, 1991)

Harrison, Charles and Wood, Paul (eds), *Art in Theory 1900–1990: An Anthology of Changing Ideas* (Blackwell: Oxford, 1992)

Harwood, Graham, 'Artists Statement–Rehearsal of Memory', *Rehearsal of Memory* CD-ROM (co-published with ARTECH, 1996)

Holmes, Brian, 'Maps for the Outside', http://twenteenthcentury.com/uo/index.php/BrianHolmesMapsfortheOutside#ftnt_2

Huhtamo, Erkki, 'Game Patch - the Son of Scratch?', http://switch.sjsu.edu/CrackingtheMaze/erkki.html

Jeremijenko, Natalie, 'Database Politics and Social Simulations', http://tech90s.net/nj/index.html

Johnson, Steven, *Interface Culture* (Basic Books: New York, 1999)

Joselit, David, *American Art Since 1945* (Thames and Hudson: London, 2003)

Joselit, David, 'Radical Software', *Artforum* (May 2002)

Kaprow, Allan, *The Blurring of Art and Life*, edited by Jeff Kelley (University of California Press: Berkeley, 1993)

Kaprow, Allan, from *Assemblages, Environments and Happenings*, excerpted in *Art in Theory 1900–1990: An Anthology of Changing Ideas* (p.703) edited by Charles Harrison and Paul Wood (Blackwell: Oxford, 1992)

Krauss, Rosalind, *A Voyage on the North Sea: Art in the Age of the Post-Medium Condition* (31st Walter Neurath Memorial Lecture, 1999) (Thames and Hudson: New York, 2000)

Lippard, Lucy, *Pop Art* (Fredrick A. Praeger: New York, 1966)

Lovink, Geert, *Dark Fiber: Tracking Critical Internet Culture* (MIT Press: Cambridge, Mass., 2002)

Lovink, Geert, *Uncanny Networks:*

Dialogues with the Virtual Intelligentsia (MIT Press: Cambridge, Mass., 2002)

Lovink, Geert, 'New Media Culture in the Age of the New Economy', http://subsol.c3.hu/subsol_2/contributors/lovinktext.html

Manovich, Lev, *The Language of New Media* (MIT Press: Cambridge, Mass., 2001)

Manovich, Lev, 'Avant-garde as Software', http://www.uoc.edu/artnodes/eng/art/manovich1002/manovich1002.html

Manovich, Lev, 'The Anti-Sublime Ideal in New Media', http://www.chairetmetal.com/cm07/manovich-complet.htm

McGann, Jerome, *Radiant Textuality: Literature after the World Wide Web* (Palgrave: New York, 2001)

McRae, Shannon, 'Coming Apart at the Seams: Sex, Text and the Virtual Body', 1995, http://www.usyd.edu.au/su/social/papers/mcrae.html

Ono, Yoko, *Grapefruit* (Simon & Schuster: New York, 2000)

Paul, Christiane, *Digital Art* (Thames and Hudson: New York and London, 2003)

Paul, Christiane, 'Introduction to CODeDOC', http://www.whitney.org/artport/commissions/codedoc/index.shtml

Penny, Simon, 'Systems Aesthetics + Cyborg Art: The Legacy of Jack Burnham', *Sculpture* (January/February 1999), http://www.sculpture.org/documents/scmag99/jan99/burnham/sm-burnh.htm

Plant, Sadie, *Zeroes and Ones: Digital Women and the New Technoculture* (Doubleday: New York, 1997)

Pokorny, Sydney, 'Things that Go Bleep', *Artforum* (April 1993)

Pope, Simon, 'This is London',
http://www.nettime.org/ListsArchives/nettime-1-9802/msg00105.html, 1998

Raley, Rita, 'Of Dolls and Monsters: An Interview with Shelley Jackson', http://www.uiowa.edu/~iareview/tirweb/feature/jackson/jackson.htm

Ross, Andrew, *No-Collar: The Humane Workplace and Its Hidden Costs* (Basic Books: New York, 2003)

Ross, David, 'Art and the Age of the Digital', http://switch.sjsu.edu/web/ross.html

Saul, Shiralee, 'Hyper Hypertext', http://www.labyrinth.net.au/~saul/essays/04hyper.html

Schleiner, Anne-Marie, 'CRACKING THE MAZE: Game Plug-ins and Patches as Hacker Art', '//LUCKYKISS_xxx: Adult Kisekae Ningyou Sampling', 'MUTATION.FEM: An Underworld Game Patch Router to Female Monsters, Frag Queens and Bobs whose first name is Betty' and 'Snow Blossom House', curator's note, http://www.opensorcery.net

Sekula, Allan, *Fish Story* (Richter Verlag: Düsseldorf, 1995)

Shanken, Edward, 'The House That Jack Built: Jack Burnham's Concept of "Software" as a Metaphor for Art', http://www.duke.edu/~giftwrap/House.html

Shulgin, Alexei, 'Art, Power, and Communication', http://sunsite.cs.msu.su/wwwart/apc.htm

Slater, Howard, 'The Spoiled Ideals of Lost Situations: Some Notes on Political Conceptual Art', http://www.infopool.org.uk

Stein, Joseph (ed.), *Bauhaus*, translated by Wolfgang Jabs and Basil Gilbert (MIT Press: Cambridge, Mass., 1969)

Steinbach (Haim), Koons (Jeff), Levine (Sherrie), Taaffe (Philip), Halley (Peter) and Bickerton (Ashley), 'From Criticism to Complicity', in *Art in Theory 1900–1990: An Anthology of Changing Ideas*, edited by Charles Harrison and Paul Wood (Blackwell: Oxford, 1992)

Stocker, Gerfried, Statement about the Ars Electronica 1998 theme, 'Infowar', http://www.aec.at/infowar/STATEMtext_.html

Sturken, Marita, 'TV As a Creative Medium: Howard Wise and Video Art', *Afterimage*, vol. II, no.10 (May 1984)

Sutton, Gloria, 'Movie-Drome: Networking the Subject', in *Future Cinema: The Cinematic Imaginary After Film*, Jeffrey Shaw and Peter Weibel (eds) (MIT Press: Cambridge, Mass., 2003)

Sutton, Gloria, 'Diagramming Network Aesthetics', unpublished, 2003

Wallis, Brian (ed.), *Art After Modernism: Rethinking Representation* (The New Museum of Contemporary Art: New York, 1984)

Weil, Benjamin, 'Art in Digital Times: From Technology to Instrument', http://www.sva.edu/salon/salon_10/essay.php?nav=essays&essay=9

Whitelaw, Mitchell, '1968/1998: Rethinking A Systems Aesthetic', http://www.anat.org.au

Wilding, Faith and Critical Art Ensemble. 'Notes on the Political Conditions of Cyberfeminism'

Wishart, Adam and Bochsler, Regula, *Leaving Reality Behind: etoy vs. etoys.com & Other Battles to Control Cyberspace* (HarperCollins: New York, 2003)